RENÉ MAGRITTE

THE REVEALING IMAGE

薩維耶・凱能 **Xavier Canonne**＿＿＿著

陳玫妏、蘇威任＿＿＿譯

馬格利特・
虛假的鏡子

超現實主義大師的
真實與想像

目次 | CONTENTS

簡介 | Introduction

　　賀內・馬格利特 (René Magritte)的攝影與影片在畫家去世十多年後才被發現，大約是1970年代中期。隨著陸續而來的評論與研究，我們如同翻開一本馬格利特私人生活點滴的家庭相簿。這份資料全然不同於文獻手稿或友人收藏的自傳資料，讓世人想進一步理解，以創作者、導演與模特兒的角度出發，他是如何與這些「其他形象」（other images）[1]產生關連；另一方面從畫家的創作經驗而言，面對這些他視為一種消遣與創作媒介的攝影與電影，馬格利特又如何對話。

　　超現實派藝術家（Surrealists）廣泛採用攝影媒材，包括如曼・雷 (May Ray)，豪爾・烏白克(Raoul Ubac) 和傑克-安德烈・柏法 (Jacques- André Boiffard) 等，更是全心投入。然而馬格利特，如同他在布魯塞爾藝文圈的同好，向來不以「攝影師」自居。對他來說，攝影應保留給特別場合或特別用途——譬如家庭照；布魯塞爾超現實派的聚會活動照片；畫作或廣告設計的模特兒照，這樣就不用再找模特兒；或是和朋友即興表演的留影，這些照片與後來他持家用攝影機拍攝的搞笑影片相當類似。儘管攝影有這麼多不勝枚舉的功用，但他卻從來沒有要展示這些東西。自始至終，繪畫才是他傾力而為的唯一課題。

　　儘管攝影是一種既普及又簡便的「窮人媒材」，但是馬格利特並沒有忽視它工業的機械性特質。這些攝影影像的光滑表面跟他油畫表面一樣，容易複製，有具體可及的真實感，攝影是能巧妙將「文獻記錄」提升成為「藝術表現」的典型媒材。這些特質處處可見馬格利特的美學精神，與他的油畫創作顯然有種密不可分的連結。

　　比較令人訝異的是，馬格利特並不覺得需要將這些攝影，納入自己的作品集當中。這種態度簡直跟他的詩人朋友保羅・努傑 (Paul Nougé)[2]一樣。保羅在1929-1930拍攝完精采的《顛覆的圖像》（Subversion des images）系列[3]後，也是把這批作品放著不管。攝影的技術門檻低、原料取得不易、沖洗成本高、收藏風氣不盛及當時不被重視的種種因素，可能都降低了馬格利特對攝影媒材的興致。對他而言，攝影仍然還只是一種實驗型的媒材。

　　無論如何，馬格利特的照片及影片與他的繪畫作品關係確實密切。他們在表現現實感的手法都十分接近。這些照片絕對不只是家居自娛的隨興影像，它們頗能以異曲同工的方式，道出馬格利特的思想內涵，揭開他探索生命奧祕所走過的軌跡。

<p style="text-align:right">薩維耶・凱能（Xavier Canonne）</p>

1｜譯註：《其他形象》指的應是馬格利特於1928至1929年所創作的《形象的背叛》（The Betrayal of Images）或《形象的叛逆》（The Treachery of Images）之一系列作品，其中包括《你看到的不是煙斗》（Ceci n'est pas une pipe）。

2｜譯註：保羅・努傑（1895-1967），比利時詩人，比利時超現實主義創始人兼理論家。

3｜譯註：《顛覆的圖像》系列有十九件攝影作品。

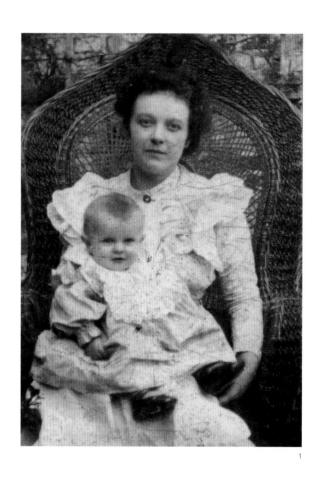

1

A Family Album

Ⅰ．家庭相簿

　　賀內・弗朗索瓦・吉蘭・馬格利特（René François Ghislain Magritte）於
1898 年 11 月 21 日出生於比利時南部埃諾省萊西恩（Lessines, Hainaut）。他有兩
個弟弟：雷蒙（Raymond）1900 年出生於他們搬遷至夏勒華附近的吉利（Gilly,
Charleroi），以及 1902 年也在該地出生的保羅（Paul）。他們的母親雷姬娜・貝
坦尚（Régina Bertinchamps）於 1871 年出生於吉利，在嫁給實業家和裁縫商李奧
波・馬格利特（Léopold Magritte）之前是一名製帽師。李奧波・馬格利特於 1870
年出生於蓬塔塞勒（Pont-à-Celles）。

　　李奧波・馬格利特蓄著修剪整齊的小鬍子，身形略為肥胖，符合當時可敬
的紳士形象。雷姬娜的黑髮梳著在當時女歌手的照片中可見到的那種瀏海，但
相對於她們的低胸禮服，她更喜歡用一件珠寶首飾別緊她的衣領。她很漂亮，
但不美，擁有自然不做作的吸引力。

　　1904 年，馬格利特一家搬至鄰近夏勒華的沙特萊（Châtelet）。七年後，他
們搬到同樣在碎石街（Rue des Gravelles）上，由李奧波為他們所建造的一間更大
的房子裡。1905 年，賀內・馬格利特開始上沙特萊的地方小學，大約在 1910 年
左右，他每週與一位來自夏勒華的畫家在一間糖果店樓上學習繪畫。馬格利特
兄弟似乎在這附近留下令人不快的記憶，他們是會惡作劇和偷竊的搗蛋鬼，這
讓他們有別於其他孩子。三人當中，老大似乎是最富想像力，也是最胡鬧的一
個，他帶著兩個弟弟進行有時顯得粗俗的惡作劇，戲弄他們精心挑選的受害者：
「舉例來說，他飛快地誦唸禱詞，瘋癲地在自己身上畫上上百次的十字，以他
自成一格的虔誠形式警告他們。」[1]

　　1913 年，馬格利特一家搬到夏勒華的堡壘街（Rue du Fort），但很可能是
因為第一次世界大戰爆發的關係，不到一年後又搬回沙特萊的碎石街。在此之
前，1912 年 2 月的一個夜晚，身穿白色睡衣與黑色長襪的雷姬娜・貝坦尚，走出
她與當時最小的九歲兒子共用的臥房，到附近的桑布爾河（Sambre River）投河自

「1912 年，母親雷姬娜有輕生的念
頭。她投桑布爾河自盡。1913 年
父親、賀內以及他的弟弟雷蒙和保
羅，決定搬回夏勒華。」—— René
Magritte, ‘Esquisese autobiographique’,
in *Ecrits complets*（Paris: Flammarion,
1979），P. 366.

1｜路易・史古特耐爾，《馬格利特》
（*Magritte*）（Antwerp: De Sikkel，
1948），第 5 頁。

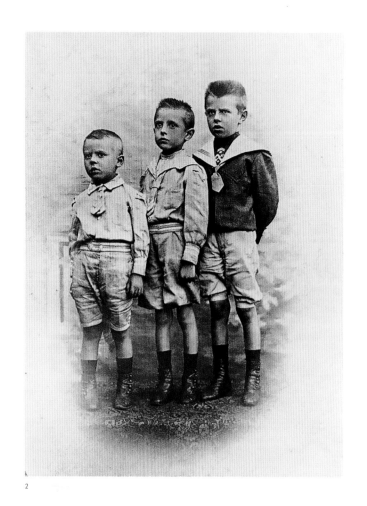

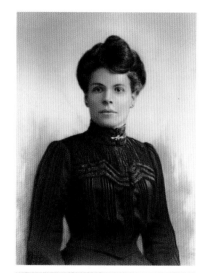

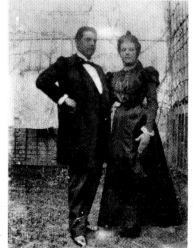

2 由左至右：保羅、雷蒙與賀內‧馬格利特，約 1905。

3 雷姬娜‧貝坦尚，馬格利特的母親。

4 李奧波‧馬格利特與雷姬娜‧貝坦尚，1898。

5 由左至右：保羅、李奧波、賀內與雷蒙‧馬格利特，約 1912。

盡。她的屍體直到兩週後，才在離水閘不遠處被發現，根據記載，她的睡衣矇住了她的臉，或被人用來遮住她的臉。她是神經衰弱、抑鬱、被李奧波的性格壓迫，或是即使有保姆協助，還是不堪撫養她三個孩子的重負？儘管這並不是她第一次嘗試，她也曾多次表達過她的意圖，但她自殺的確切原因卻從未得到證實。

　　關於賀內‧馬格利特的童年時期已有許多撰述，畫家本人也透過文字向少數知心人士分享過這段時期。歷史學家和記者們都希望從他的這段生命時期，發現形塑其獨特作品風格的關鍵——一種擾動二十世紀及之後的作品風格。但這將意味著抹煞前人對他的影響，馬格利特的知性發展，以及 1920 年代的藝術背景。為了不低估這場悲劇對一名十三歲男孩的影響（「青少年」這種表達尚未進入當時的用語裡），我們必須正確地理解它對其後續創作的影響：「馬格利特關於這個事件記得的唯一感受——或者認為他還記得的——是對身處在一場悲劇中心的想法感到非常自豪。」[2]

　　儘管馬格利特選擇不在回顧其成長記憶的《生命之線》（La Ligne de vie）中提及這場悲劇——這是一場他於 1938 年 11 月 20 日在安特衛普皇家美術館（Royal Museum of Fine Arts, Antwerp）所進行的演講——他卻描述了自己在祖母位於蘇瓦尼（Soignies）家中的假期回憶：「孩提時，我喜歡和一個小女孩一起到小省鎮一處老舊的廢棄墓地裡玩。我們探訪那些我們可以舉起它沉重鐵門的墓穴，當我們又重新回到陽光下時，有一位來自首都的藝術家佇立在墓園小徑上作畫，加上周邊的墓柱與散落在枯葉上的碎石，那畫面十分美麗。繪畫藝術對我來說彷彿像是種魔法，而那位畫家被賦予了超凡的力量。」[3]

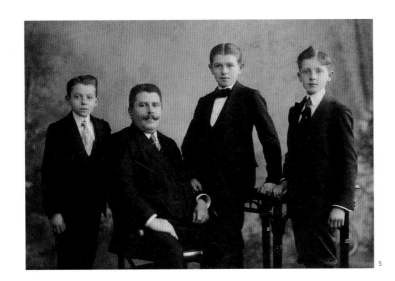

5

2｜同上，第 69-70 頁。
3｜賀內‧馬格利特，〈生命之線〉（La Ligne de vie），*Écrits complets*（Paris: Flammarion，1979），第 105 頁。

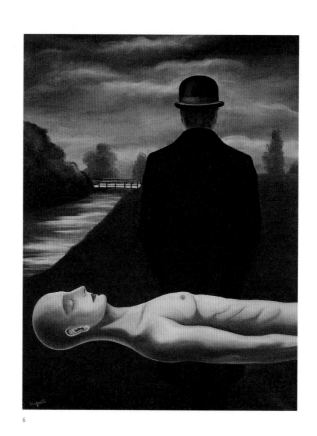

6

6 獨行者的謬想 The Musings of a Solitary Walker，1926　油彩，畫布，私人收藏。

7 喬婕特・貝爾傑，約 1918。

8 賀內・馬格利特，約 1915。

關於馬格利特即將癡迷探索的奧祕，曾出現過一些早期的暗示——就像在吉利的某天，當熱氣球駕駛員墜落在他們的房子屋頂上，並從背後拖著他們消了氣的熱氣球，在這位無法置信的男孩眼前走下樓梯的畫面一樣。

李奧波·馬格利特此後在一名保姆的協助下獨自撫養他的三個兒子。一張可能在雷姬娜自殺後於攝影棚拍攝的照片顯示，他們穿著週日上教堂的盛裝，頭髮經過仔細梳理，站在坐著並將兩手放在大腿上的李奧波旁邊〔圖5〕。雷蒙——唯一一個繼承他父親商業能力的人——與賀內直視著鏡頭，保羅則彷彿像是想逃避似地把眼睛轉開。無法預料到保羅日後會成為一名音樂家，以比爾·巴迪（Bill Buddie）為藝名，是受到超現實主義者敬佩的「偉大的懶骨頭」（great lazy bone）啟發，他也是賀內四十年志趣相投的好友與同夥。

在夏勒華的市集上，十五歲的賀內·馬格利特第一次見到他往後將與其結縭的女子。喬婕特·貝爾傑（Georgette Berger）於 1901 年 2 月 22 日出生於夏勒華郊區瑪瑟內爾勒（Marcinelle），是屠夫弗洛朗—約瑟夫·貝爾傑（Florent-Joseph Berger）的女兒。她很漂亮，在她的瀏海下有對可愛的淺藍色眼睛；她並沒有勸退這位年輕人。他們定期見面，直到賀內於 1915 年 11 月出發到布魯塞爾，住到他於 1916 年 10 月入學的「皇家藝術學院」（Academy of Fine Arts）附近的寄宿家庭裡。與此同時，他首次在沙特萊的一個聯展中展出四件作品。可能是為了配合當時生產和銷售肉湯塊的李奧波變化多端的事業發展，馬格利特一家於 1916 年到布魯塞爾加入他，接著於 1917 年回到沙特萊，然後又回到布魯塞爾。賀內·馬格利特在一張十七歲左右的照片中戴著軟呢帽，身穿三件式西裝和領巾式領帶，將肘部倚靠在上頭有鏡子的壁爐臺上。〔圖8〕沉思而隨意，他的左手放在口袋裡，表現一種在他這個年紀的男孩身上相當常見的冷漠態度；他不看相機。這種姿態似乎傳達了一絲諷刺，是一種典型藝術學生會做的滑稽模仿——模仿某個永遠不會有一間好畫室，終生拒絕被歸類為「藝術家」，偏愛經典西裝，更勝於他某些「同行」偽裝的古怪和刻意為之的輕率的人。

1918 年，馬格利特設計了他的第一批廣告，並在布魯塞爾與他在學院認識的畫家皮耶—路易·福魯吉（Pierre-Louis Flouquet）共用一間畫室。1919 年，他為《駕馭》（Au volant）雜誌提供插圖。這份雜誌由布爾喬亞（Bourgeois）兄弟——詩人皮耶（Pierre）和建築師維克多（Victor）——出版。他也在布魯塞爾皇家藝術學院認識他們。他在那裡沉浸於現代藝術運動與新美學中，並樂於接受「未來主義」（Futurism）和「構成主義」（Constructivism）的洗禮。

「從搖籃裡，他看到戴頭盔的男人從他身邊拖著扁掉的熱氣球走過，這熱氣球在他家屋頂攔淺了。」——同前

「那兒，在旋轉木馬上，賀內·馬格利特遇見喬婕特·貝爾傑，他未來的妻子。」——同前

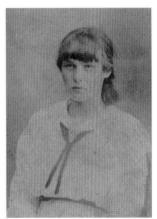

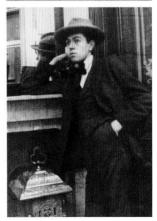

7

8

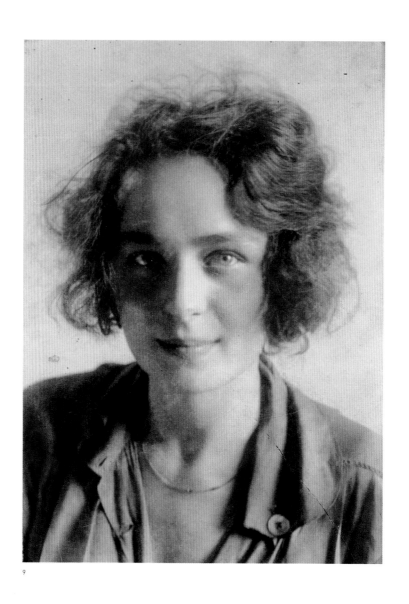

9

9 喬婕特‧馬格利特，約 1922。
10 賀內‧馬格利特於比佛盧軍營，1921。
11 賀內‧馬格利特與皮耶‧布爾喬亞於服役時期，比佛盧，1921 年 6 月。

1920 年初，當他在布魯塞爾植物園（Brussels Botanical Garden）裡漫步時，馬格利特偶遇他在來首都時留在夏勒華的女孩。喬婕特·貝爾傑和妹妹萊奧婷（Léontine）在母親去世後不久就離開了夏勒華，並在布魯塞爾的「藝術合作社」（Coopérative Artistique）找到工作。這對情侶團聚，並永不再分離。雖然在馬格利特於 1920 年 12 月至 1921 年 9 月服兵役期間，兩人曾分開一段相當的距離——他一開始在安特衛普，然後在比佛盧（Beverloo）的軍營，在那裡他遇見同樣受到徵召的皮耶·布爾喬亞。馬格利特給喬婕特的信件和卡片中表現出他所有的熱愛和激情，他渴望與她儘早結婚：「我所永恆崇拜的，是的，是妳，我每天都更加地意識到這一點，妳隨時盤據在我的思想裡，妳純淨如白蓮，妳好美，我愛妳，如果妳知道我多麼恐懼週六無法見到妳！我善盡職責，這樣才不會有人能夠指出任何一個可能取消我休假的錯誤。」[4]

「同一年，當賀內·馬格利特在植物園散步時，再次遇見喬婕特·貝爾傑，並從此不再分離，除非有不得已的外力介入。不幸地，他身陷安特衛普充滿惡臭的軍營營房，經歷軍事訓練及可鄙的混亂。」
——同前，p.367

10 | 11

「1922 年，喬婕特成為他的新娘。為了溫飽，馬格利特在壁紙工廠擔任設計師……馬格利特對工廠的包容不比軍營，被僱用一年之後，他辭了工作，做些蠢差事討生活，像是廣告海報和插畫。」
——同前

　　如果這不是他一生中最愉快的時光，那麼喬婕特的信件和表定休假，將使他更能忍受這幾個月的兵役。李奧波·馬格利特和弗洛朗—約瑟夫·貝爾傑最終同意兩人婚事。急著籌備即將到來的婚事的賀內，為哈倫（Haren）的壁紙製造商彼得—拉克魯瓦（Peters-Lacroix）設計花紋，維克多·塞佛朗克斯（Victor

4｜引自〈賀內·馬格利特工作室的剩餘內容〉（The Remaining Contents of the Studio of René Magritte）（London: Sotheby's，1987 年 7 月），第 958 期。

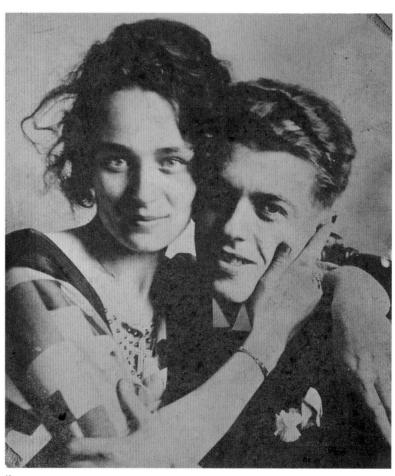

12

12 喬婕特與賀內‧馬格利特‧布魯塞爾，1922 年 6 月。
13 喬婕特與賀內‧馬格利特‧布魯塞爾，1922 年 6 月。

Servranckx）[5]是他在那裡的同事。在最後被召回德國邊境外的亞琛（Aachen）部隊一個月後，賀內・馬格利特與喬婕特於 1922 年 6 月 28 日結婚。皮耶・布爾喬亞和詩人皮耶・布魯德科朗（Pierre Broodcoorens）是他們的見證人。這對在照片中看起來容光煥發的年輕夫婦立刻在拉肯（Laeken）位於萊德甘克街（Rue Ledeganck）的一套公寓裡定居下來，馬格利特為此設計了一些家具。這對夫婦沒有孩子，馬格利特擔心他年輕的妻子流產後會出現併發症。喬婕特成為他的模特兒以及許多畫作的主題，他們是一生的伴侶，超越了共同存在的情感起伏。有一段時間，她也賺錢，好讓丈夫可以繼續作畫，她會在他去世後經常略顯笨拙地捍衛人們對他的記憶。

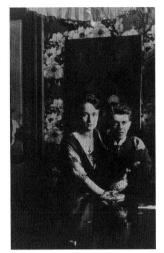

13

喬婕特是馬格利特的模特兒而非繆思，是他的配偶，更多過於是他的靈感，她並未參與他的繪畫創作工作。雖然不是無動於衷，但她並未追隨畫家曲折的思想之路。喬婕特與賀內住在一起，但與他的工作保持距離。這種距離無疑地不僅解釋了了，她在 1983 年馬賽爾・馬連（Marcel Mariën）揭露她丈夫的仿作與欺騙行為時，所表現的懷疑與憤怒，同時也說明她為馬格利特真實性最值得存疑的素描和繪畫所頒布的證書。她沒有參與這個群體的工作。他們的朋友們都很喜愛她，但她並不追求如同伊雷娜・漢莫爾—史古特耐爾（Irène Hamoir-Scutenaire）或馬特・博瓦桑—努傑（Marthe Beauvoisin-Nougé）的知識素養。至少，她為丈夫提供平靜的安定生活，這使他能夠完全投入到繪畫中。馬格利特長時間工作，為家庭生活提供最基本的收入，使她獲得了珠寶、皮草、鋼琴，一間根據她的品味裝飾的精美房子，他則對周圍的裝飾漠不關心，如同他對喬婕特的宗教信仰漠不關心一樣，喬婕特戴著一個從母親那裡繼承的小十字架項鏈，這個小十字架後來還導致安德烈・布勒東（André Breton）事件。超現實主義者不是這對夫妻唯一的朋友。在此之外，馬格利特的弟弟保羅和他的妻子貝蒂（Betty），以及喬婕特的妹妹萊奧婷和她的丈夫皮耶・霍伊茲（Pierre Hoyez），都是親近他們的親友之一。除了小賈桂林・農可（Jacqueline Nonkels）之外，馬格利特的隨眾親友裡無人有孩子：不只保羅和萊奧婷，努傑、馬連、克林內（Colinet），勒貢（Lecomte）或史古特耐爾（Scutenaire）也都沒有孩子，這讓史古特耐爾說，「超現實主義者並沒有太多的複製品。」只有雷蒙・馬格利特為賀內提供一名姪女阿萊特（Arlette），她曾嘗試畫過一點畫。

5｜譯註：維克多・塞佛朗克斯（1897-1965），比利時抽象主義畫家與設計師。

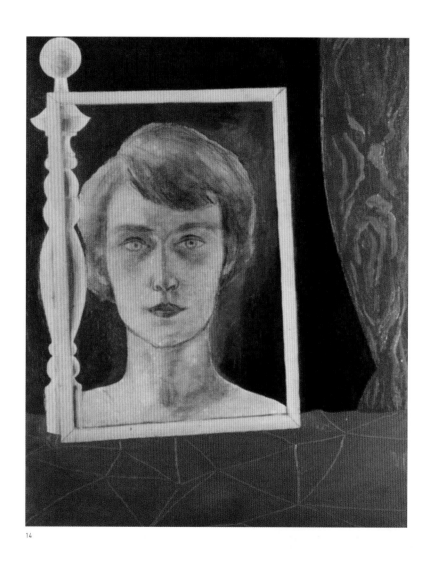

14

14 喬婕特‧馬格利特的肖像，1926，油彩，鉛筆，畫布，巴黎。

15 喬婕特‧馬格利特，約 1922。

除了養鳥，或這隻貓那隻貓以外，這對無子的夫婦還養狗，全都是相同的品種——狐狸犬，也稱為博美狗，先是一隻黑色的，再來是一隻是白色的，然後是另一隻在畫家去世後還活著，取名為「賈姬」（Jackie）或「魯魯」（Loulou）的黑色博美狗，在照片中喬婕特或賀內總是溫柔與自豪地展示牠們，如果需要的話，這些照片會根據牠們的年紀來註記日期。1943 年和 1944 年，賈姬甚至成為題名為《文明者》（The Civilizer）這幅畫作的主題，在一間古廟前現身。他們的貓則出現在一幅水粉畫（gouache）中，《大貓》（Raminagrobis）畫於 1946 年——牠像一座躺在鐵軌上的獅身人面像。在同年繪製的彩色畫「職業」（vocation）中，同一隻貓則被一把椅子所征服。這對夫婦如此依戀他們的狗，當「賈姬」去世時，馬格利特趕緊安排搬家，這樣準備工作就能分散喬婕特對悲傷的注意力：

小莉琪（Little Rikiki）已經死了。喬婕特一直非常難過，我必須說，我發現這個損失比我可能要經歷的手術更難以承受，至少手術只能在我同意的情況下進行。最令人難以忍受的部分，並非「賈姬」的死是在沒有我同意的情況下發生的事，而是我們生活在其中的奧祕所展現的殘酷，而我覺得這完全無法理解。

與我關於悲傷的「學說」相反，為了讓喬婕特大量分散她對悲傷的注意力，我從 12 月 15 日起租了一套新公寓。她將不得不讓自己忙碌，少去思考死亡。[6]

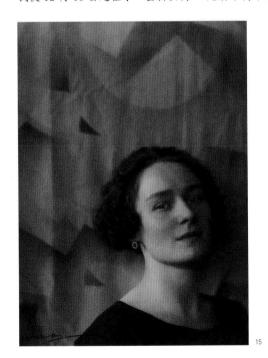

15

「如果我們說，他結婚後一直都有第三者——三隻博美，那些了解他對狗有多依戀的人並不會驚訝。第一隻是「魯魯」，全黑；第二隻是「賈姬」，紅棕色；和第三隻，也是「賈姬」，全白。
—— Louis Scutenaire, *Avec Magritte* (Brussels: Éditions Lebeer Hossmann, 1977), p. 24.

6｜賀內·馬格利特，給梅森的信，1955 年 11 月 26 日；引自大衛·西爾維斯特 (David Sylvester) 編著，*René Magritte, Catalogue raisonné*, vol. 3 (Antwerp: Fonds Mercator，1993)，第 62 頁。

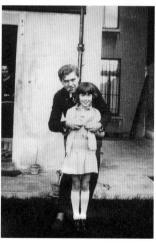

16 / 17

16. 摯愛親族（Le clan des eprouvés）馬格利特友人於塞納爾森林，1929。

17 喬婕特、賀內‧馬格利特與不知名女性，1937。

18 喬婕特‧馬格利特，愛斯根路，布魯塞爾，年代不詳。

19 喬婕特‧馬格利特，愛斯根路，布魯塞爾，年代不詳。

20 伊芙琳‧柏莉雅肖像，1924，油彩，畫布，私人收藏。

20

1924 年年初，馬格利特離開了彼得—拉克魯瓦，並試圖在巴黎的商業藝術工作室找工作。在羅浮宮，畫作《泉》（The Source）[7] 給他留下深刻的印象，多年後他再次想起安格爾（Ingres）的這部作品，並將其作為他幾幅畫作的主題。

在巴黎尋找工作未果，馬格利特在布魯塞爾繼續商業藝術家的工作，設計樂譜封面、廣告和電影海報。他為布魯塞爾著名的時裝設計師諾琳（Norine）設計廣告，這位收藏家和藝術經銷商保羅—古斯塔夫·范·赫克（Paul-Gustave van Hecke）的妻子將出版各種前衛藝術雜誌，包括《精選》（Sélection）和《綜藝》（Variétés）。1925 年，馬格利特為《諾琳藍調》（Norine Blues）的樂譜封面製作插圖，由賀內·喬治（René Georges）（喬婕特和賀內的筆名）填詞，保羅·馬格利特作曲，並由遭遇慘死命運的歌手伊芙琳·柏莉雅（Evelyne Brélia）所演唱。馬格利特畫了她的肖像，這是他賣出的第一幅畫。〔圖 20〕

大約在 1926 年初，這對夫婦搬到位於拉肯史戴爾斯街（Rue Steyls）上一棟建築的公寓裡，正位於農可（Nonkels）經營的熟食店之上。他們的孩子賈桂林很快就變得像是馬格利特夫婦的養女一樣，她一直與這對夫婦親近，直到喬婕特去世為止。他們在那裡只住了一年半。儘管與范·赫克的「人馬畫廊」（Le Centaure）簽訂好合約，該畫廊並於 1927 年 3 月策劃了馬格利特首次的個展（遭到媒體抨擊），這對夫婦仍然決定搬到巴黎近郊的馬恩河畔佩賀（Le Perreux-sur-Marne）定居，花時間熟悉巴黎的超現實主義團體。

20

7 | 譯註：《泉》是法國畫家安格爾（Jean Auguste Dominique Ingres，1780-1867）所創作的一幅油畫，畫中少女全裸佇立，手捧著罐口朝下流淌著清水的水罐。

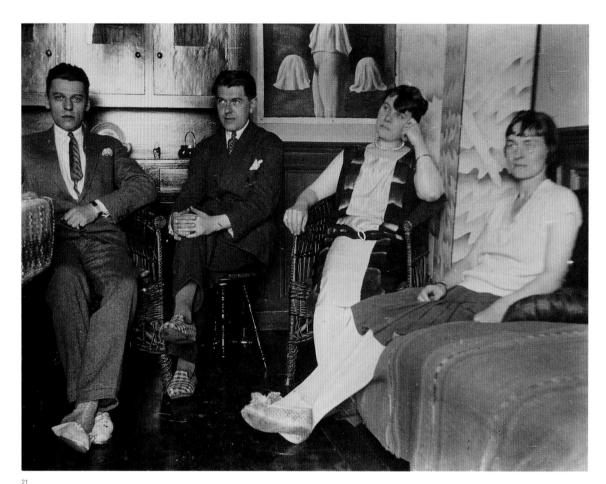

21

21 保羅、賀內、喬婕特‧馬格利特與不知名女性，馬恩河畔佩賀，1928。

22 喬婕特、賀內與保羅‧馬格利特，馬恩河畔佩賀，約 1928。

23 諸神之怒（La colère des dieux）馬格利特友人於塞納爾森林，1929。

24 極刑（L'exécution capitale）馬格利特友人於塞納爾森林，1929。

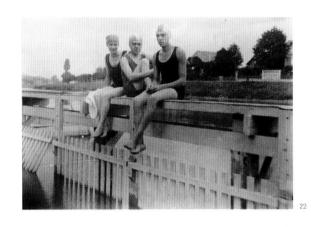

22

卡密爾‧戈曼（Camille Goemans）是比利時早期超現實主義者之一，與保羅‧努傑、馬賽爾‧勒貢（Marcel Lecomte）共同創辦雜誌《通信》（*Correspondance*）。馬格利特於 1923 年與他相遇。戈曼比他們早幾個月抵達巴黎。與巴黎超現實主義者也很親近的戈曼，以出售畫作為生，其中包括馬格利特的作品，他透過自己的畫廊來推廣他的作品。他們在那裡定居後不久，保羅‧馬格利特便來加入他們，租了一間離他們不遠的公寓，每天到他家吃飯，並在他們的鋼琴上練習，以作為一名在酒吧演奏的鋼琴手維生。

在佩賀公寓《對稱的騙局》（The Symmetrical Trick）（1928）這幅畫作前，保羅與賀內坐在喬婕特和一名朋友旁邊拍了一張照片〔圖 21〕。出於對舒適和不流俗的關心，這兩個男人穿著格子拖鞋，與他們優雅的外觀相衝突。另一張快照則顯示他們和喬婕特在馬恩（Marne）岸邊游泳時穿著泳衣和帽子〔圖 22〕。雖然喬婕特定期回比利時，但馬格利特到那裡的旅行卻變得少見。馬格利特的朋友傅米耶爾（Fumières），是原本來自夏勒華，現居於巴黎的一對夫婦，而他們的親友圈，例如諾琳和范‧赫克，有時會和他們一起乘車前往凡爾賽宮或埃松省（Essonne）的塞納爾（Sénart）森林。小賈桂林‧農可也和他們在

23 | 24

　　　　　　　　A FAMILY ALBUM

25

25 喬婕特・馬格利特，馬恩河畔佩賀，1929。
26 貝蒂・馬格利特、喬婕特・馬格利特與艾琳・艾末荷。
27 賀內・馬格利特，1936。

那裡度過幾天假期。在沒有工作室的佩賀公寓裡——他不想住在藝術家的工作室——馬格利特創作出一些他早期的重要作品，尤其是其創作的《文字與圖像》（word-pictures）系列，在其中，繪製於 1929 年，著名的《形象的叛逆》（The Treachery of Images）最具有代表性 [8]。毫無疑問地，這是賀內·馬格利特創作量最豐富的時期。他於 1928 年繪製超過一百多幅的畫作。同年六月，李奧波·馬格利特在布魯塞爾因中風去世。這對夫婦抵達得太晚，未能見到他最後一面。

1929年的大股災（The Crash），[9] 促使這對夫婦回到布魯塞爾：「戈曼畫廊」（Goemans gallery）在舉辦第一個大型拼貼畫的專展後不得不關閉，路易·阿拉貢（Louis Aragon）為其撰寫畫展目錄的序言〈挑戰繪畫〉（La peinture au défi）。范·赫克的「時代畫廊」（L'Époque）也關閉了，讓馬格利特失去了合約或畫廊。

他被迫出售所有的書籍，試圖藉此讓對未來益發焦慮的喬婕特安心。1930 年 5 月，卡密爾·戈曼回到布魯塞爾，7 月，喬婕特和賀內也尾隨其後，在傑特（Jette）郊區的愛斯根街（Rue Esseghem）上租了一套一樓有花園的公寓，他們在那裡住到 1954 年（現在這座房子被作為馬格利特的紀念館）。伊森漢街的花園是陽光充足的拍照地點：喬婕特和賀內與他們的博美狗；喬婕特第一次在陽光下穿條紋泳衣，或由保羅的妻子貝蒂陪同；朋友們即興創作的幽默短劇。在分隔兩塊草皮的小路盡頭，賀內和保羅成立了「冬戈工作室」（Studio Dongo），是他們為了宣傳展示和項目的工作空間，一個很快就成為囤畫倉庫的附屬建築。

這對夫婦不經常出門。喜歡待在家裡的馬格利特避免社交聚會。當法國香頌歌后愛迪·琵雅芙（Édith Piaf）在布魯塞爾演出時，喬婕特自己一個人前往，馬格利特認為「我太老了，不能做這些事情。」[10] 他不喜歡朋友史古特耐爾喜歡的足球、拳擊或自行車比賽。除了與朋友和家人聚會外，戲院是他們休閒活動的焦點。喬婕特出外，在「藝術合作社」以及妹妹萊奧婷和妹夫的美術用品店裡工作。馬格利特做飯、做一點家務和園藝，遛「魯魯」，每週幾次到市中心的格

「每一天加在馬格利特身上的是同樣艱鉅的任務：創造一個令人信服的圖像。」—— Louis Scutenaire, *Magritte* (Antwerp: De Sikkel, 1948), p. 8.

8 | 譯註：馬格利特經常在作品中使用文字，讓文字與圖像之間固定的關係出現縫隙，由此表達一種對事物新的認識與詮釋。

9 | 譯註：1929 年美國華爾街股市崩盤，不僅提早為全美經濟衰退敲響警鐘，也標誌著美國和全球廣泛地區步入持久的大蕭條。

10 | 「喬婕特希望有一些芹菜，今晚會去看和聽琵雅芙，但是，你知道，我太老了，不能做這些事情——我開始懷疑我的年輕。」給馬賽爾·馬連的信，1944 年 3 月 3 日；引自賀內·馬格利特，*La Destination*（Brussels: Les Lèvres nues，1977），第 76 頁。

28

28 花束（Le Bouquet）喬婕特與賀內·馬格利特，愛斯根路，布魯塞爾，1937。

29 喬婕特·馬格利特於北海·1947。

30 賀內·馬格利特於北海·約 1937。

林威治酒館（Greenwich）下棋。他還照顧鴿子，但因為馬格利特不願意殺這些鳥來吃，這間鳥舍很快地被改造成木柴的堆放室。他對菜園所需的照料感到失望和厭倦，於是把它變成了草坪。透過擁有日常物品和裝飾的繪畫，宅在家的馬格利特藉此逃離日常生活基本單調的存在——史古特耐爾用一句話來形容：「他以自己的監獄作為逃脫。」[11]

　　這對夫婦很少分開；除了馬格利特於 1937 年為了繪製收藏家和紈綺子弟愛德華·詹姆士（Edward James）所委託的壁畫而造訪英國，以及因應展覽需要前往巴黎的短暫旅行。他們唯一一次較長的分離發生在二戰開始德軍進入比利時，喬婕特拒絕追隨丈夫，而留下與她妹妹待在一起時。一份浪漫的情懷促使喬婕特親近詩人保羅·克林內（Paul Colinet），這段婚外情的起源似乎可以追溯到馬格利特在倫敦逗留期間，當時畫家本人也屈服在一位年輕英國女性希拉·萊格（Sheila Legg）的魅力下，她與倫敦超現實主義者關係密切。這種被迫分離與出走的情況使馬格利特陷入極大的焦慮，讓他竟然還過去諮詢了一位通靈者。[12]

　　假期是這對夫婦無意放棄的儀式——在北海（North Sea），在科克賽德（Koksijde）、聖伊德巴爾德（Saint-Idesbald）或克諾克（Knokke），以及後來當馬格利特成名後，里維埃拉（Riviera）和義大利。從未與他們分開太久的史古特耐爾一家，努傑一家，萊奧婷和皮耶·霍伊茲，保羅和貝蒂·馬格利特，以及保羅·克林內會與他們在假期裡碰面。回到他曾經喜歡的萊西恩或夏勒華，很快地就讓馬格利特覺得厭倦。他並不想被拉回過去，一個似乎再也沒有任何東西讓他依戀的過去。懷舊對他來說是陌生的：1952 年，在一封寫給馬連（Mariën）的信中，他回憶起他與喬婕特和保羅·克林內一起參觀沙特萊的一個團體表演，

「的確，我們在行經萊西恩特別平穩的路段後，要找到地標就不難了。田野上不起眼的鳥；有鬼的中古建物；某神父出事後就緊鎖的門；當然還有成堆的石頭，一位令人同情的採石工人，看著它們不知道該怎麼辦，這些是我們偶爾在前面握手的背景。」
——引自 René Magritte, letter to Louis Scutenaire, 5 June 1933; published in On a le temps（Brussels: Les Lèvres nues, 1991）.

11｜路易·史古特耐爾，*Avec Magritte*（Brussels: Éditions Lebeer Hossmann，1977 年），第 54 頁。

12｜「我獨自一人，沒有喬婕特的消息，而我有預感，我已經找到那個我必須讓自己好好待著的地方，為了生存下來並在某一天再度找到她。」（一位通靈者告訴我，我像塊破抹布一樣，但她發誓，我會再見到她的。）賀內·馬格利特，給路易·史古特耐爾的信；引自 *Les Œuvres vives*（Brussels: Les Lèvres nues，1991 年），第 8 頁。

29｜30

31

32

33

34

31 暮光（Le crépuscule）愛斯根路，布魯塞爾，1937。

32 喬婕特‧馬格利特和保羅‧克林內，De Panne，1937。

33. 艾琳‧艾末荷、路易‧史古特耐爾和喬婕特‧馬格利特，約 1960。

34. 蘇西‧蓋伯利克，布魯塞爾，Rue des Mimosas，約 1960。

向他在年輕時就認識的畫家赫克托·查韋佩耶（Hector Chavepeyer）致敬時，他寫下這樣的評論：

疲憊的一天，花了我五百法郎。它是如此愚蠢……查韋佩耶家和沙特萊的團體中有一些詩人，其中一位在一首愛情詩中寫下這一句：

即使當你說話時…
你的口氣聞起來也很甜蜜。

這大致向你總結了這些簡單頭腦的愚蠢與實力，我與他們的關係很短暫，只同意在他們的沙龍展示三幅水粉畫。[13]

1957 年末，這對夫婦在沙爾貝克（Schaerbeek）社區選了一個新的和最後的住所，一間位於米摩沙路（Rue des Mimosas）上的獨棟房子。這是一個普通中產階級的居家環境，除了喬婕特選擇用來裝飾牆壁的畫作外，幾乎沒有透露其居住者的特性。

在米摩沙路的花園裡，電影攝影機逐漸取代了靜態照相機，因為八釐米彩色膠片取代了黑白快照，他將後者留給其他人拍攝，從而預示一個時代的結束。

當馬格利特名聲大噪時，已差不多六十歲了。除了馬賽爾·勒貢（Marcel Lecomte），路易·史古特耐爾（Louis Scutenaire），伊雷娜·漢莫爾和保羅·馬格利特之外，他不再與其他超現實主義團體的成員見面，也不再組織任何團體活動。保羅·克林內於 1957 年去世，卡密爾·戈曼於 1960 年去世。馬格利特與保羅·努傑和馬賽爾·馬連關係破裂。豪爾·烏白克（Raoul Ubac）住在法國，安德烈·蘇席（André Souris）[14] 也是，但他很少見到他們，幾乎不比他見傑克·維吉佛斯（Jacques Wergifosse）[15] 的次數多。

雖然馬格利特沒有追求廣播和電視的採訪，也並未從中獲得自我滿足感，但他優雅地順從這些要求。他總是看起來有點處於防守狀態，堅持彷彿隨意使用的夏勒華口音和過於謹慎的措辭，這使他能帶著微笑流利地進行表達，但這只會讓他在聽到這些訪談時更加憎恨自己的聲音。然而，畫家並沒有在藝術界中享有特別的聲響，他對此毫無興趣，對於在紐約、巴黎和布魯塞爾那些聲稱受其影響的人所表達的敬意無動於衷。他對奉承毫無反應，他阻撓那些希望成為他的學生或門徒的人，因為他認為自己已經提供給他們一些建議。他使用詭計拒絕邀請，但如果在心軟或缺乏藉口的情況下接受了，他就不會再以任何合

「他對繪畫的品味？他一點都沒有。」——引自 Louis Scutenaire, *Avec Magritte*, p. 21

13 | 1952 年 7 月 21 日給馬賽爾·馬連的信；引自賀內·馬格利特，*La Destination*，第 288-289 頁。
14 | 譯註：安德烈·蘇席 (1899-1970)，比利時超現實主義作曲家、指揮家、音樂學家與作家。
15 | 譯註：傑克·維吉佛斯 (1928-2006)，比利時超現實主義作家、詩人。

A FAMILY ALBUM

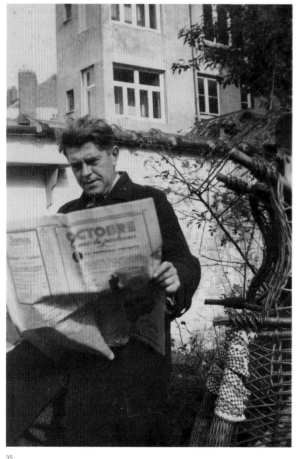

35

35 賀內・馬格利特閱讀《十月報》（Octobre）愛斯根路，布魯塞爾，1936。

理的藉口逃避。他譏諷、挖苦，保持冷漠，除非訪客證明是個健談的人，並可能對藝術家日益關注的哲學問題有所認識，否則他們並不總是受到歡迎。更多是為了樂趣而非心不在焉，他會在整個談話過程中反覆詢問對方的姓名，在他試圖縮短會面並回頭做自己的事，或乾脆提早告退之前，觀察對方的反應。

他實現此一目標最不殘酷的手段包括，責罵喬婕特耽誤一位沒完沒了的訪客，最後讓這名訪客尷尬地轉身離去。最暴力的行徑則包括踢人屁股，然後若無其事地和對方繼續進行最有禮貌的對話，就好像他沒有做出這個挑釁行為一般。史古特耐爾回憶道，「在他剛結婚後，有一次，他妻子與她朋友一起到城裡逛逛，他獨自一人在家。門鈴響了。門外是那名朋友的丈夫，他會在馬格利特家與妻子碰面。因為畫家還不認識他，所以他做了自我介紹。他是一位舉措得宜的中產階級紳士，是賭廳打牌的常客。馬格利特在邀請他進屋後便隱身退去，就在這位紳士進入客廳時，他從後面狠狠踢了他屁股一腳。這位嚇了一大跳的訪客不知該如何反應，各式各樣的念頭衝進他的腦袋裡，最後他坐了下來，彷彿什麼都沒有發生，馬格利特提供一張椅子給他坐，也彷彿什麼都沒有發生。」[16]

然而，並非所有的崇拜者和研究者都被拒於門外。蘇西・蓋伯利克（Suzi Gablik），一位對自己的工作充滿熱情，並寫了一本關於他的重要書籍的美國學者，[17] 在研究期間住在馬格利特家，並與畫家瑞秋・巴斯（Rachel Baes）和從倫敦歸來的 E.L.T・梅森（E.L.T. Mesens），一起成為他電影中即興的「演員」之一。沒有任何事物能像安靜地在夜晚閱讀、聽留聲機唱片，或確定自己回覆了所有他收到的信件那樣地吸引馬格利特。雖然博物館早已取代了商業畫廊，學術研究取代了他朋友所撰寫的文章，但榮耀並沒有改變他。不帶一絲仇恨，沒有任何報復心態，缺乏奢華或慾望，他品味金錢帶給他的心靈自由，反而讓自己更加脫離物質生活。在讓自己被說服買了車後，他在第二天發生事故後便放棄了它，並以半價把它賣回去：「他繼續乘坐公共汽車而不是計程車，在他中產階級的社區裡遛「魯魯」，去戲院看螢幕上的牛仔和印第安人、間諜和德國士兵，喜歡他自己選擇的朋友，更甚於那些重要的和糾纏不休的人，喜歡家裡的豬肉白菜泥，更甚於外面豐盛的晚宴。總而言之，他仍是一貫的他，簡單、粗暴、諷刺、不可預測。」[18]

「這經驗告訴我，我不愛開車。我對它沒有興趣，也不想再開：我在今天把車賣回給經銷商（就算有大約50％的損失）。」—— René Magritte, letter to André Bosmans, 25 July 1962, in *Lettres à André Bosmans*, 1958–1967 (Paris: Seghers-Brachot, 1990), p. 258.

16 ｜「路易・史古特耐爾」，*Avec Magritte*，第 68 頁。
17 ｜ 蘇西・蓋伯利克，*Magritte*（London: Thames and Hudson，1970，中譯本為《馬格利特》，遠流出版，1999）。
18 ｜路易・ 史古特耐爾，*Avec Magritte*，第 144 頁。

　　　　　　　　　　A FAMILY ALBUM

36《狩獵者聚會》（Le rendez-vous de chasse）。由左至右：梅森、賀內·馬格利特、
路易·史古特耐爾、安德烈·蘇席與保羅·努傑。坐者：艾琳·艾末荷、馬特·
博瓦桑與喬婕特·馬格利特，喬斯杭特密斯特工作室，1934。

A Family Resemblance

II . 家族的相似性

1920 年 1 月，賀內·馬格利特與皮耶—路易·福魯吉（Pierre-Louis Flouquet）在布魯塞爾藝術中心（Centre d'art）展出的畫作，揭示他在離開學院後所受到的影響：未來主義、立體主義（Cubism）和抽象傾向都是他當時關心的繪畫形式。在開幕式上，他遇到被稱為 E.L.T·梅森的愛德華·萊昂·西奧多·梅森（Édouard Léon Théodore Mesens），這位不到十七歲的音樂家，教他弟弟鋼琴。兩人想法相同，決定寫信給義大利的未來主義者，由此引導馬格利特進入一段短暫而強烈並且深受馬利內提（Marinetti）[1] 理論影響的繪畫時期。2 月，他們參加一場由范·杜斯伯格（Van Doesburg）[2] 領導的「荷蘭風格派運動」（De Stijl）[3] 講座，10 月，在皮耶·布爾喬亞（Pierre Bourgeois）的陪同下，他們參加了在安特衛普舉行的「現代藝術大會」（congress of the Moderne Kunst），這是由約瑟夫·皮特斯（Jozef Peeters）[4] 於 1918 年創立的運動，旨在讓比利時的前衛藝術與國際接軌。這個大會似乎並沒有讓馬格利特太過興奮。他更喜歡逛動物園，然後搭上比預訂更早的火車返回布魯塞爾。不過，在 1922 年初，他在第二屆「安特衛普現代藝術大會」（Congrès anversois d'art moderne）上展出了六幅畫作。現代主義潮流對馬格利特的影響是如此強烈，與畫家維克多·塞佛朗克斯（Victor Servranckx）一起，他撰寫並繪製《純藝術。審美觀思辯》（L'Art pur. Défense de l'esthétique）的插圖。這是他的一部關於繪畫和建築的未出版專著，裡面充滿柯比意（Le Corbusier）[5] 和阿米迪·歐贊凡（Amédée Ozenfant）[6] 的理論。

1922 年，馬格利特的圈子吸收了一位新人——詩人馬賽爾·勒貢（Marcel Lecomte），他的第一部詩集《示威》（Démonstrations）剛由安特衛普的 Éditions Ça Ira 出版。勒貢參加比利時超現實主義的活動，1925 年一直與他保持聯繫的馬格利特為他的詩集《應用》（Applications）製作插圖。

1 | 譯註：馬利內提（1876-1944），義大利詩人、作家、藝術理論家，於 1909 年發表《未來主義宣言》（Futurist Manifesto），為未來主義運動帶頭人。

2 | 譯註：范·杜斯伯格（1883-1931），荷蘭畫家、作家、詩人和建築師。

3 | 譯註：「荷蘭風格派運動」為 1917 年創立於萊頓（Leiden）的藝術運動，主張回歸事物的基本要素，強調純抽象與普世性的藝術表現。

4 | 譯註：約瑟夫·皮特斯（1895-1960），比利時畫家、雕刻家和圖形藝術家。

5 | 譯註：柯比意（1887-1965）為瑞士 - 法國建築師，功能主義建築泰斗，二十世紀最重要的建築師之一。

6 | 譯註：阿米迪·歐贊凡（1886-1966），法國立體派畫家與作家，與柯比意共同創立「純粹主義運動」。

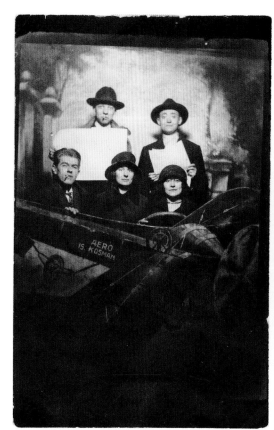

37 上排：不知名男士與皮耶・福魯吉。下排：賀內、喬婕特・馬格利特與亨麗艾特・福魯吉，1920。
38 雜誌《通信》文友諸君：保羅・努傑、馬賽爾・勒貢與卡密爾・戈曼，1928。
39 保羅・努傑，約 1925。

但是關於藝術新精神的美學理論、討論和宣言似乎突然過時了。1923 年，馬賽爾·勒貢向馬格利特展示一幅由喬治歐·德·基里訶（Giorgio de Chirico）[7] 於 1914 年繪製的《戀歌》（The Song of Love）〔圖 105〕的複製品，這幅畫作讓畫家深受感動，他承認自己抑制不住眼淚。儘管如此，他仍花了一年多的時間才讓自己擺脫對未來主義的興趣（這讓他的朋友布爾喬亞和福魯吉極度不滿），並採取了一種新的繪畫形式——這從他 1924 年到 1925 年的作品中可見一斑。他的另一位新結識，與前面一位同樣重要——詩人卡密爾·戈曼（Camille Goemans），他成為馬格利特志趣相投的好友之一，也是他在巴黎的經紀人。戈曼和勒貢熟識一位很快將成為未來布魯塞爾超現實主義團體中堅份子的人：保羅·努傑（Paul Nougé）。他是一位在分析實驗室工作的化學家，由於對文學工作和藝術界抱持謹慎態度，因此本身從未發表過任何作品。他一直想方設法尋覓那些具有藝術精神，有足夠能力和他進行一場迄今仍只能稱為「超現實」的冒險的人——儘管努傑多年來一直拒絕這個標籤。

「勒貢給馬格利特看一張德·基里訶《戀歌》畫作的圖片，使他無法抑制地落淚。」── René Magritte, 'Esquisse autobiographique', in *Écrits complets*, p. 367.

39

7│譯註：喬治歐·德·基里訶（1888-1978），義大利畫家，二十世紀「形而上繪畫」的代表人物。

 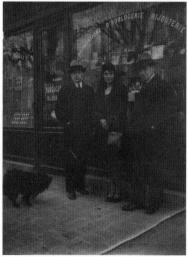

40 卡密爾‧戈曼、喬婕特與賀內‧馬格利特，馬恩河畔佩賀，1928。

41 賀內與喬婕特‧馬格利特，馬恩河畔佩賀，1928。

42 卡密爾‧戈曼、喬婕特與賀內‧馬格利特，馬恩河畔佩賀，1928。

從 1924 年 11 月開始，《第一份超現實主義宣言》（*First Surrealist Manifesto*）在法國出版。努傑、勒貢和戈曼（音樂家安德烈·蘇席 [André Souris] 隨後加入）一起製作並發行了期刊《通信》（*Correspondance*）。這份內含二十二個彩色頁面的小冊子，被分送給他們精心挑選的文學人物。有時候，這三名成員輪流撰寫的短論看起來像是模仿作品，有時則像是專門針對布勒東（André Breton）的超現實主義團體和《新法國評論》（*Nouvelle Revue française*）發行者所發出的警告。這些短論以一種暗示性及有時過分講究的風格撰寫，為的是讓這些文學人物以及與其親近者反省他們的立場：比利時的前衛藝術和布爾喬亞兄弟的雜誌《七種藝術》（*Sept Arts*）也受到一份帶有特定目的的短論批評，努傑認為兩者都只是藝術界的「延續者」，並沒有帶來他們所承諾的突破。努傑希望以文學本身作為顛覆文學的手段。

1924 年秋天，尚未參與這個祕密小團體的賀內·馬格利特和 E.L.T.·梅森開始親近達達主義的圈子。兩年前，年輕的梅森去巴黎與作曲家艾瑞克·薩提（Erik Satie）[8] 見面，後者介紹他認識崔斯坦·查拉（Tristan Tzara）[9]、喬治斯·里貝蒙特·德薩恩斯（Georges Ribemont-Dessaignes）[10] 和馬歇爾·杜象（Marcel Duchamp）[11]，並將他推薦給法蘭西斯·畢卡比亞（Francis Picabia）[12]。梅森充分浸淫在達達主義的精神裡。儘管達達主義在比利時的傳播相當有限，但這場運動已然展開。梅森想要創辦一份達達主義的雜誌，並試圖邀請戈曼和勒貢共同參與。努傑滑稽地模仿一份宣告《週期》（*Période*）出版的簡介。他依照相同的格式進行改寫重述，因此吸引勒貢和戈曼加入他的行列。

不過，馬格利特和梅森堅持創辦《食道》（*Œsophage*）雜誌。該雜誌只於 1925 年 3 月發行過一期。由馬格利特進行的插圖設計已經顯示出畫風的改變。在重新閱讀時，《食道》讀起來像是有點過時的達達主義，重複著該運動詩意的誇張行為——儘管（或是因為）查拉、阿爾普（Jean Hans Arp）[13] 和畢卡比亞等人在其中撰寫文章。

與此同時，馬格利特的繪畫風格再次轉向：1925 年是他創作出最早的超現實主義畫作的一年，如受到德·基里訶風格影響的《浴者》（Bather）[圖106] 和《藍色電影院》（Cinéma bleu）[圖182]；透過梅森，他認識馬克斯·恩斯特（Max Ernst）[14]，後者的拼貼畫也成為他的靈感。1926 年初，保羅—古斯塔夫·范·赫克（Paul-Gustave van Hecke）為馬格利特的畫作提供一份購買合約，其中說明「人馬畫廊」為享有相同權益的合作夥伴。馬格利特的經濟在這段時期受到保障，讓他有心力鑽研新的繪畫方式，並在 1930 年前，繪製出近三百幅油畫。

「在那時，我認識了我的朋友：保羅·努傑、E.L.T.·梅森和路易·史古特耐爾。我們有共同的關懷。我們一起結識超現實主義者，這些人強力表達他們對資產階級社會的不滿。我們分享他們的革命追求，並和他們並肩進行無產階級革命的服務。── René Magritte，「La Ligne de vie I」，in *Écrits complets*, p. 107.

8 | 譯註：艾瑞克·薩提（1866-1925），法國作曲家，為二十世紀法國前衛音樂的先聲。

9 | 譯註：崔斯坦·查拉（1896-1963），原籍羅馬尼亞，法國詩人、散文作家。

10 | 譯註：喬治斯·里貝蒙特·德薩恩斯（1884-1974），法國作家、藝術家。

11 | 譯註：馬歇爾·杜象（1887-1968），美籍法裔畫家、雕塑家，為二十世紀「實驗藝術」的先驅。

12 | 譯註：法蘭西斯·畢卡比亞（1879-1953），法國前衛主義畫家、詩人。

13 | 譯註：尚·漢斯·阿爾普（1886-1966），法籍德裔雕塑家、畫家與詩人。

14 | 譯註：馬克斯·恩斯特（1891-1976），德國畫家、雕塑家、圖像藝術家及詩人。

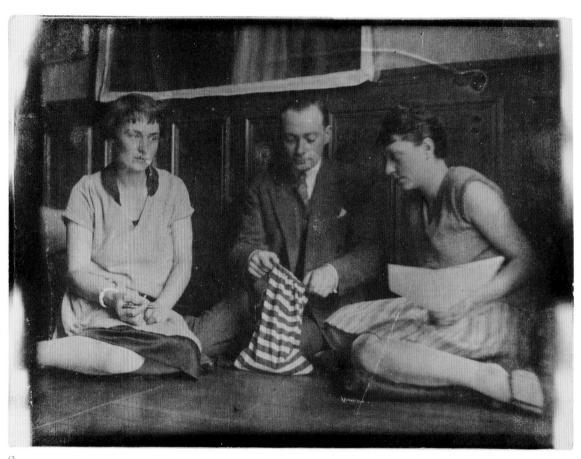

43

43《生活喜悅》（La joie de vivre）。喬婕特・馬格利特、卡密爾・戈曼與伊凡娜・伯納，馬恩河畔佩賀，1928。

44 馬格利特為雜誌《食道》畫的插圖，1924。

45 《食道》（Œsophage）雜誌封面，1925。

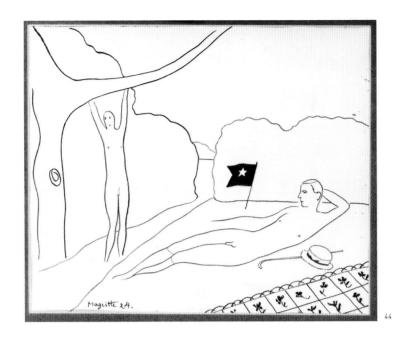

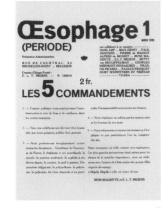

44

45

他為梅森創辦的《瑪利》（Marie）撰寫過兩期雜誌——首先在 1926 年，再來在 1927 年夏天，同時他也繼續從事單曲樂譜和布魯塞爾皮草商的目錄——《塞繆爾目錄》（Catalogue Samuel）的插圖工作。正是在《瑪利》的最後一期（恰如其分地取名為《告別瑪利》[Adieu à Marie]），以及一場擾亂吉歐·諾吉（Géo Norge）[15] 和尚·考克多（Jean Cocteau）[16] 戲劇表演的示威場合上，未來的布魯塞爾超現實主義團體核心成員——由保羅·努傑、卡密爾·戈曼、E.L.T·梅森、安德烈·蘇席和賀內·馬格利特所組成——的集體簽名，首次出現在兩篇短論的文末。1927 年 4 月，在《告別瑪利》出版後不久，馬格利特在「人馬畫廊」舉辦了第一次個展，展覽目錄中有范·赫克和努傑所撰寫的序言——這是努傑長年為馬格利特撰寫的一系列文字中的第一篇序言。評論家們根本不喜歡這個展覽，《七種藝術》雜誌的作者群也嚴厲批評它，特別是福魯吉趁機報復馬格利特與努傑結盟之事。

然而，1927 年對馬格利特來說是豐收的一年。除了范·赫克在《精選》雜誌上發表第一篇有關他的文章外，他還認識了路易·史古特耐爾（Louis Scutenaire，仍以他的小名尚 [Jean] 為人所知），後者將自己的詩歌寄給戈曼和努傑。史古特耐爾是一位出色的作家，也是馬格利特長達四十年歷久不衰、始終如一的朋友、序言作家和收藏家，是唯一一位不會遠離畫家的人。

「1927 年，人馬畫廊舉辦賀內·馬格利特畫展。藝術評論家對他的作品唯有鄙視。他還寫信罵幾個愚蠢過頭的記者。」——同前，p. 368.

「卡密爾·戈曼是畫家難能可貴的朋友，是他效法誠實精神的榜樣。」——同前，p.367

15｜譯註：吉歐·諾吉（1898-1990），比利時詩人。

16｜譯註：尚·考克多（1889-1963），法國詩人、小說家、劇作家和導演。

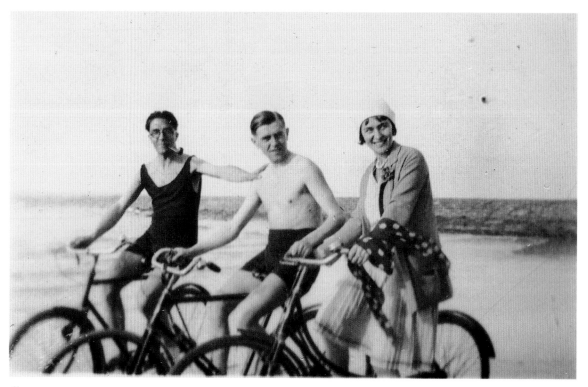

46
47

46 由左至右：保羅‧努傑、賀內‧馬格利特與馬特‧博瓦桑於比
利時海邊，1932。
47 賀內‧馬格利特，考克濱海小鎮，約 1935 年。
48 由左至右：馬特‧博瓦桑、保羅‧克林內、賀內與喬婕特‧馬
格利特、保羅‧馬格利特，比利時海邊，1937。
49 由左至右：保羅‧努傑、馬特‧博瓦桑、喬婕特‧馬格利特、
保羅‧克林內與保羅‧馬格利特，比利時海邊，1937。

認為巴黎群眾會更容易接受他畫作風格的賀內和喬婕特·馬格利特，於1927 年 9 月離開布魯塞爾，搬到巴黎近郊馬恩河畔之佩賀。從事藝術作品交易的戈曼——包括馬格利特的作品——先他們一步抵達。他陪同畫家參加安德烈·布勒東的超現實主義團體聚會，並經常拜訪畫家，正如拍攝於這對夫婦的公寓、馬恩河畔的漫步和城市街道上的照片所顯示的一般。保羅·馬格利特很快就加入他們的行列，試圖讓自己成為一名歌手和酒吧鋼琴師。在梅森的協助下，范·赫克在布魯塞爾創立的「時代畫廊」（L'Époque）於 1927 年 10 月開幕，並在 1928 年將該畫廊的首次展覽獻給馬格利特。這個展覽透過一份由布魯塞爾超現實主義團體成員共同簽署的兩頁傳單——可能由保羅·努傑撰寫——進行宣傳。這次展覽似乎並沒有取得多大的成功。媒體對它置之不理。三期的小雜誌《距離》（Distance）在巴黎出版。出版社就位於戈曼在巴黎第十八區圖爾克街（Rue Tourlacque）上的住所，戈曼則被稱為「經理」。馬格利特是該雜誌主要的插畫家，另外還有努傑、勒貢、梅森和戈曼，以及加斯頓·德爾霍伊（Gaston Dehoy）和馬克·艾曼斯（Marc Eemans）[17] 的參與，但後兩者很快就會與他們保持距離，或是被拒於門外。《距離》的命名很巧妙，因為它在巴黎的發行與在布魯塞爾時一樣，並未與布勒東的超現實主義團體進行合作，這群比利時人仍與他們保持距離。儘管戈曼和馬格利特經常與布勒東、阿拉貢（Louis Aragon）和艾呂雅（Paul Éluard）[18] 保持聯繫，但真正的「和解」直到 1928 年末才會出現。布勒東在他的書《超現實主義和繪畫》（Surrealism and Painting）的初版中並未納進馬格利特的作品。然而，他擁有四幅馬格利特的畫作，分別在 1928 年末和 1929 年初購買，表明他對其作品風格愈發濃厚的興趣。布勒東後來承認，他沒有在一開始就認識到馬格利特作品全部的重要性。薩爾瓦多·達利（Salvador Dalí）[19] 和保羅·艾呂雅是超現實主義團體中最早透過戈曼與馬格利特建立密切關係的人。1929 年夏天，喬婕特和賀內·馬格利特在戈曼、他的隨行友人伊凡娜·伯納（Yvonne Bernard）、保羅·艾呂雅和他的妻子卡拉

 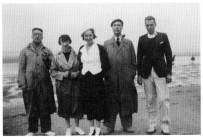

17｜譯註：馬克·艾曼斯（1907-1998），比利時畫家、詩人和藝術評論家。
18｜譯註：保羅·艾呂雅（Paul Éluard）（1895-1952），法國詩人，超現實主義運動發起人之一。
19｜譯註：薩爾瓦多·達利（1904-1989），西班牙著名的加泰隆尼亞畫家，因其超現實主義作品而聞名。

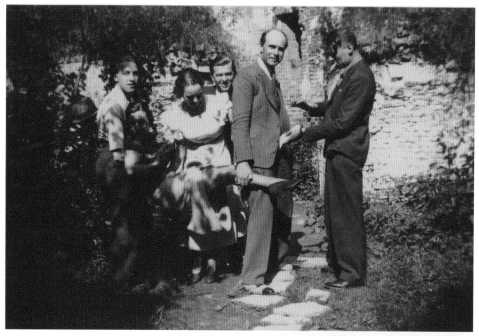

50
—
51

50 由左至右：莫里斯・辛格、喬婕特與賀內・馬格利特、保羅・克林內
與保羅・馬格利特，貝爾塞，1935.07。
51 由下至上：喬婕特與賀內・馬格利特、保羅・克林內、莫里斯・辛格、
艾琳・艾末荷與保羅・馬格利特，貝爾塞，1935.07。

（Gala）的陪同下，抵達卡達克斯（Cadaqués）拜訪達利，米羅（Miró）也到那裡與他們碰面，偶爾還會有正在拍攝《安達魯之犬》（Un chien andalou）[20] 的路易斯·布紐爾（Luis Buñuel）[21] 加入。馬格利特的畫作《危險的天氣》（Threatening Weather）保留了他對卡達克斯風景的記憶。正是在這個夏天——達利引誘卡拉，或卡拉引誘達利——艾呂雅和馬格利特成為好朋友，並買了一些他的畫作。

由范·赫克經營的《綜藝》（Variétés）雜誌曾出過一輯特刊：《1929 年的超現實主義》（Le surréalisme en 1929）。這份特刊的目錄同時包括比利時和法國的作者，由此宣告了這兩個團體的友好關係。1929 年十 12 月，在《超現實主義革命》（La Révolution surréaliste）第十二期所刊登的一張合成攝影照片，證實了這一點——環繞著布勒東所收藏的一幅馬格利特畫作《隱藏的女人》（The Hidden Woman）〔圖 262〕，是十六位超現實主義者的大頭照，所有人在照片中閉上雙眼，其中也包括努傑、戈曼和馬格利特。然而，正是在這種兄弟般的氣氛中，發生了「十字架事件」（incident of the cross）。歷史學家和記者們無疑對這個事件做了過多的強調。在一次布勒東位於噴泉路（Rue Fontaine）家裡的聚會中，布勒東要求喬婕特取下她脖子上戴的小金十字架項鍊——這是來自她母親的禮物。在她拒絕後，馬格利特一家遽然離去，隨後的不和持續了兩年。然而，該事件並非馬格利特一家於次年回到布魯塞爾的原因。 1929 年 7 月，在他們於卡達克斯 逗留期間，馬格利特與「人馬畫廊」（Le Centure）的合約遭到解除。同年 10 月開業的「戈曼畫廊」（Goemans gallery）無法在華爾街金融危機中倖存下來。戈曼被迫關閉畫廊並返回布魯塞爾。於 1930 年 3 月參與拼貼畫展的馬格利特，發現自己失去了畫廊經紀人，只好將他準備在「戈曼畫廊」展出的畫作賣給梅森。畫家被迫尋找商業藝術的工作，為百貨公司設計廣告。不過，他的努力只是徒勞，這對夫婦於是在 7 月時回到布魯塞爾。他們搬到傑特的愛斯根路，在那裡的花園裡，他們創立一間收入不穩定的廣告公司「冬戈工作室」（Studio Dongo），保羅·馬格利特與他合夥，挨門逐戶地招攬生意。這間公司的業務佔去畫家大部分的時間。

馬格利特在巴黎居住期間創作出他四分之一的作品，其中有一些是他最奇怪的作品——沒有細緻的繪畫技巧，或費心為畫作「畫龍點睛」，而是全神貫注地追求神祕感。馬格利特在這段多產時期，以一種不在意畫家傳統訓練，筆觸不那麼明顯的畫法，創作出大量的比奇怪還要更怪的畫作。除了將更多注意力投注在表現手法上外，他所承接的各種廣告工作也解釋了，為何他在 1935 年前創作量下降的原因。但他的創作卻未因此失去強度。由於經濟因素也被迫關閉畫廊的梅森，於 1931 年 2 月在布魯塞爾的「吉蘇廳」（Giso）舉辦「賀內·

「在第二個時期裡（從 1927 年到 1940 年），馬格利特改變了畫作構圖，讓一般人更易懂，不讓膽怯的心智感覺那麼受折磨。」—— Louis Scutenaire, *Magritte*, p. 9.

20｜譯註：《安達魯之犬》是一部拍攝於 1928 年的法國超現實主義無聲電影。
21｜譯註：路易斯·布紐爾（1900-1983），西班牙國寶級電影導演、電影劇作家與製片人。

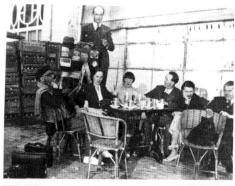

52《法老王或第八王朝》（Les Pharaos ou la huitième dynastie），萊西恩。由左至右：賀內‧馬格利特、
不知名兒童、艾琳‧艾末荷與喬婕特‧馬格利特，1935.08。

53 由左至右：保羅‧努傑、喬婕特‧馬格利特、馬特、博瓦桑、路易‧史古特耐爾、艾琳‧艾末荷與賀內‧
馬格利特。站者：保羅‧克林內，科克賽德，1935。

54《向旗幟致敬》（Saluting the Flag）。由左至右：保羅‧克林內、賀內‧馬格利特、路易‧史古特耐爾、
保羅‧努傑與保羅‧馬格利特，科克賽德，1935。

55 由左至右：貝蒂‧馬格利特、保羅‧克林內、莫里斯‧辛格、賈桂林‧農可、喬婕特與賀內‧馬格利特，
約 1935。

56《佩羅童話》（Les contes de Perrault），賀內‧馬格利特於安特衛普動物園，1930。

57《浪漫魔物》（Les diables amoureux），喬婕特‧馬格利特與保羅‧努傑於安特衛普動物園，1930。

馬格利特的十六幅畫展」，展出他從馬格利特那裡購得的畫作。開幕式是一場豪華晚宴，連侍者都身著晚禮服。與范・赫克合作的梅森，成為布魯塞爾藝術宮（Palais des Beaux-Arts）藝術策展協會（Société auxiliaire des expositions）的銷售祕書。協會總監查爾斯・斯巴克（Charles Spaak）本身也收藏馬格利特和保羅・德爾沃（Paul Delvaux）[22] 的作品。馬格利特的作品順理成章地在藝術宮的畫廊中展示，並參加四月的「歐洲的藝術生活」（L'Art vivant en Europe）集體展覽，然後是 12 月的一次個展。梅森是馬格利特作品的推崇者，本身擁有無人可及的生意頭腦。1932 年秋天，梅森下了他人生最大的一個賭注：他在「人馬畫廊」的破產拍賣會上，大量收購馬格利特以及一些超現實主義者庫存的作品。他的餘生便靠著販售和租借馬格利特將近二百五十件作品度過。

保羅・努傑成為布魯塞爾超現實主義團體的「首腦」。馬格利特在巴黎度過的時光並沒有使他遠離該團體。在努傑的要求下，馬格利特在一篇標題為〈變形詩〉（La Poésie transfigurée）的短論上簽名。他也在巴黎超現實主義團體的「阿拉貢事件」（L'Affaire Aragon）短論中，寫下與前者相呼應的論點，抗議人們在詩人出版詩歌〈紅色前線〉（Front Rouge）後的指控：「煽動軍人抗命，並為了推翻政府而煽動謀殺」。[23] 也是在這個夏天，馬格利特與努傑一起編寫並製作了兩部電影：《執念》（L'idée fixe, The Obsession）和《思想的空間》（Espace d'une pensée, The Space of a Thought）。遺憾的是，這兩部電影只有腳本倖存了下來。馬格利特在 1950 年代重新拍攝電影，讓他的朋友和家人在一部八釐米的業餘短片中演出，這些電影裡有著大量即興創作的空間。

布魯塞爾超現實主義團體的聚會完全不遵循常規。這些聚會不是在咖啡廳裡，按照固定的座位順序和議程來進行，而是發生在這個或那個成員家中的餐廳裡。大多數的聚會通常在喬婕特與賀內・馬格利特的愛斯根路家中，在畫家最新創作的畫作前面舉行。大家評論他的最新畫作，並參與為畫作題名這個令人興奮的活動。這是一門除了努傑、勒貢和史古特耐爾外，新人保羅・克林內和馬賽爾・馬連也很快就參與的藝術；他們都想比對方想出更好的標題。沒有任何一幅畫作在離開這個房子前沒獲得一個標題。這些標題並未解釋或描述畫作，反倒更擴展其神祕感，有時則是提供透視它的關鍵。

此一時期的照片保留了他們到貝爾賽爾城堡（Beersel Castle）、布魯塞爾郊區、安特衛普動物園、索尼恩森林（Sonian Forest）以及在北海度假的出遊記憶。他們一起乘坐公共汽車或火車旅行。這些很像當時許多家庭和朋友會做的休閒活動，是讓他們相聚在一起的愉悅插曲。有時，在來自奧利格涅斯（Ollignies）鄉間的史古特耐爾的提議下，他們會拜訪附近的萊西恩市或夏勒華的喬婕特家。

「因為他根本不喜歡回溯他的步伐，或其他人的步伐，所以他討厭歷史、厭惡民間故事，說得強烈點，他不喜歡人、東西或食物。在他畫作裡看到的那些老式房屋和普通中產階級建物，跟他對家鄉的傷感懷舊一點都不相干。」——同前，p. 5.

22｜譯註：保羅・德爾沃（1897-1994），比利時畫家。
23｜〈阿拉貢事件〉，引自馬賽爾・馬連，《比利時的超現實主義活動》（L'activité surrealists en Belgique）（布魯塞爾：Lebeer Hossmann，1979），第210頁。

58《人間條件》（The Human Condition），1933。

59《紅色模型》（The Red Model），1937。

60《選擇性的親和力》（Elective Affinities），1933。

但是當馬格利特可以選擇時，他最喜歡的還是回家。他經常為了能收聽廣播或留聲機唱片，並早點上床睡覺，而中斷旅行，因為他覺得一夜好眠對作畫來說是不可或缺的。

在諸如《選擇性的親和力》（Elective Affinities）（1933 年）〔圖 60〕，《意外的答案》（The Unexpected Answer）（1933 年）和《靈視》（Clairvoyance）（1936 年）等作品中，馬格利特採用一種在技術上更鑽研的繪畫方式，將不同物體並置，同時質疑它們的關係和親緣性。正如努傑所寫的：

透過這種方式，物體的真實本質出現了：它的存在歸功於我們思想的運作與發明。

物體的真實性十分依賴我們的想像力所賦予它的屬性，這些屬性的數量和複雜性，以及這個發明的複雜性，與那個在我們與其他像我們一樣的人的心靈中預存的整體性相互關聯的方式⋯⋯

我們還可以說，一個物體的真實性愈強大，這個真實性就愈成功，一個新發明擴展它、豐富它或擾亂它，以從中獲得新的真實性的可能性就愈大。

在這裡，人們觸及一個相信詩意行為與相信科學活動一樣的理由，儘管透過不同途徑，它們都同樣參與新物體的發明。[24]

馬格利特的繪畫轉向有魚頭的美人魚、畫架在其支撐的畫布後展現連綿不絕的風景、葉樹、鞋腳和著火的大號，都在證明他對物體本質、它的可能性與其隱藏意義的不斷趨近。

雖然布勒東從未真的釋懷，但當他邀請馬格利特和努傑參與 1933 年 2 月出版的《為革命服務的超現實主義》（Le Surréalisme au service de la révolution）雜誌，以及在皮耶・科爾（Pierre Colle）畫廊舉辦的集體展覽時，便標誌著巴黎時期不和的終結。5 月，馬格利特在布魯塞爾藝術宮展出五十件作品，首次包括兩件物品——仿古石膏像（hijacked Antique plasters）。巴黎和布魯塞爾團體於 4 月再次合作，出版《薇歐麗特・諾齊埃爾》（Violette Nozières）這本向一位年輕弑親者致敬的小冊子。當時她正在巴黎接受審判，超現實主義者將她視為叛亂的典範。因為這項行動在法國的風險很大，在梅森的照料下，這本小冊子在布魯塞爾印刷，但部分的小冊子仍遭到海關扣押。

《檔案》（Documents）題為〈干預超現實主義〉（Intervention surréaliste）的第三十四期專號，受惠於布魯塞爾團體的參與——梅森和艾呂雅擔任策劃，布勒東隨後在 1934 年 6 月 1 日於布魯塞爾社會主義工會中心——「八

24 | 保羅・努傑・《光・影和獵物》(Lumière, l'ombre et la proie)，*Histoire de ne pas rire*（布魯塞爾：Les Lèvres nues，1956），第 87 頁。

 A FAMILY RESEMBLANCE

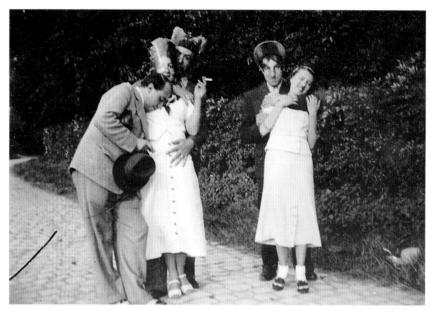

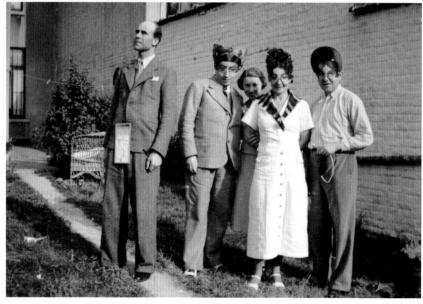

61 外星人 I（Les Extra-terrestres I）。由左至右：馬賽爾‧勒貢、喬婕特‧馬格利特、保羅‧克林內、
莫里斯‧辛格與賈桂林‧農可，愛斯根路，布魯塞爾，1935 年。

62 外星人 IV（Les Extra-terrestres IV）。由左至右：保羅‧克林內、馬賽爾‧勒貢、賈桂林‧農可、
喬婕特與賀內‧馬格利特，愛斯根路，布魯塞爾，1935。

63 安德烈‧布勒東的《超現實主義是什麼？》（*Qu'est-ce que le surréalisme?*）手冊封面，布魯塞爾的
恩里克書店（Librairie Henriquez），1934。

64 勸解（La dissuasion）。艾琳‧艾末荷與路易‧史古特耐爾，布魯塞爾，愛斯根路，1937.06.12。

48

點鐘之家」（Maison des Huit Heures）——發表演說（這個演說內容被刊載在小冊子《超現實主義是什麼？》[*Qu'est-ce que le surréalisme?*] 上，其封面採用馬格利特的畫作《強暴》（The Rape）〔圖 63〕）。布魯塞爾團隊在專業攝影棚內拍攝他們的肖像〔圖 36〕。這個團隊以一種罕見的方式出現，完全迴異於他們在鏡頭前通常採取的滑稽態度：E.L.T·梅森、賀內·馬格利特、路易·史古特耐爾、安德烈·蘇席和保羅·努傑站在一幅兩旁垂掛簾布的繪畫前，表情嚴肅的盯著鏡頭，其中三人的配偶在他們前面圍著一張基座桌（pedestal table）坐著。男士們身穿精心剪裁的西裝，細心打好的領帶，並配戴著顯眼的手帕，像是一群具有相同背景的紳士。《狩獵者的聚會》（The Hunters' Gathering）——他們為這張照片所做的命名——似乎更像是一張幫派成員的肖像，以及一個對布勒東的回應。布勒東在演講中透過稱他們為「我們在比利時的超現實主義同志」，向他們的存在致敬。這是他們在最終「為了方便對話」而採用之前，一直對它保持懷疑的表達方式。[25]

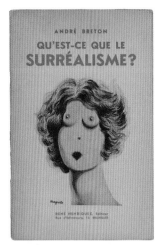

　　愛斯根路的花園是戴面具主角拍攝奇怪照片的劇場。在《外星人》（Extraterrestrials）系列中，這些戴著面具的臉以極度風格化的站姿盯著鏡頭，像是在互相擁抱或隨意矗立的活動雕像〔圖 61-62、65-67〕。他們交互換戴舞會面具（face masks）和黑色面具（domino masks），更增添觀者的不安，令人幾乎無法認出喬婕特和賀內·馬格利特，保羅·克林內和馬賽爾·勒貢，賈桂林·農可和莫里斯·辛格（Maurice Singer）——比利時蘇聯友好協會（Amitiés belgo-soviétiques）的祕書。在粉刷的牆壁旁，史古特耐爾和他的妻子伊雷娜可以確定是在表演幽默短劇，一種以不明的結構方式進行的角色扮演。在 1950 年代，家庭電影將會取代這類的短劇。

63
64

　　讓馬格利特和這群朋友保持將近十年聯繫的，並不僅是他們對畫家作品的欽佩，還有一種共同的事業感，這種持續的交流在聚會外滋養著他們的友情。在神奇的二十世紀，人們每天都在創造歷史，這群可能因地方和環境的阻撓而無法相遇或相識的人，在關係相對冷漠的公眾和正式場合中，透過這個小小的封閉社會團結在一起，是相當令人矚目的一件事——每個人依照自己的劇本參與其中，帶領彼此進行知識的探索，並一起征服一個前所未知的世界。

　　1936 年是賀內·馬格利特人生的一個里程碑，而不是「轉捩點」。這年畫家在紐約「朱利安·雷維畫廊」（Julien Levy gallery）舉辦他的第一次個展，由美國最了解超現實主義的經紀人呈現他的二十二幅畫作。這是一個里程碑而不是轉捩點，是因為除了雷維自己買的那些畫外，沒有賣出任何畫作。這次的活動沒有留下照片紀錄。馬格利特並未前往美國。他第一次造訪美國還要等到

25 | 保羅·努傑，〈住址〉（Allocution），*Histoire de ne pas rire*，第 152 頁。

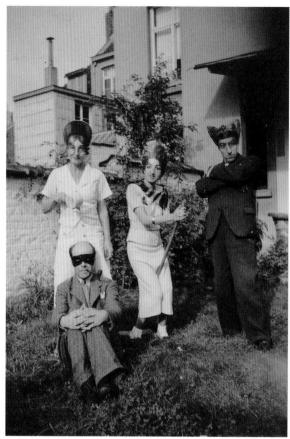

65 | 66
 | 67

65 外星人 III（Les Extra-terrestres III）。喬婕特‧馬格利特、賈桂林‧農可與莫里斯‧辛格。坐者：保羅‧克林內，愛斯根路，布魯塞爾，1935。

66 外星人 II（Les Extra-terrestres II）。喬婕特‧馬格利特與保羅‧克林內，愛斯根路，布魯塞爾，1935。

67 外星人 V（Les Extra-terrestres V）。由左至右：保羅‧克林內、馬賽爾‧勒貢、喬婕特與賀內‧馬格利特，愛斯根路，布魯塞爾，1935。

二十五年後才會發生。然而，他於同年 3 月在布魯塞爾藝術宮舉辦的個展，在布勒東的邀請下參加巴黎「查理斯‧羅頓畫廊」（Charles Ratton gallery）的「超現實主義物件展」（Exposition surréaliste d'objets），和 1936 年 11 月在倫敦（梅森在其中扮演關鍵角色）與海牙舉辦的首次重要的國際超現實主義展覽，都顯示馬格利特並未因這個相比之下的挫折而意志消沉。就算允許他這樣一個單純存在的外在環境仍不明確，馬格利特也並不想試著去吸引大眾。他像一名實驗室裡的化學家、酒窖裡的煉金術士一般地堅持自己的工作。在許多人當中，艾呂雅、布勒東和一些狂熱的收藏家所給予他的注意力，已經足以說服他——如果他需要被說服——他的作法是有根據的。馬格利特不是固執的類型，但他堅持不懈地讓自己去解決問題，如同一隻昆蟲在一塊木頭或堆肥裡未受阻礙的持續進化。與此同時，他的一些作品被包括在由阿爾弗雷德‧巴爾（Alfred Barr）於紐約現代藝術館舉辦的「奇妙藝術：達達與超現實主義展」（Fantastic Art, Dada, Surrealism）展覽中，與該運動最具代表性的藝術家一起展出。1937 年 1 月，愛德華‧詹姆士邀請馬格利特到倫敦裝飾他家的舞廳。在之後很快就搬到那裡定居的梅森陪同下，畫家乘船前往英國首都，並在那裡停留數週。喬婕特與史古特耐爾都來看過他，馬格利特也回比利時度過一個週末。詹姆士還委託馬格利特繪製他的「肖像」：《快樂原則》（The Pleasure Principle）。馬格利特根據曼‧雷拍攝的照片來繪製這幅肖像畫。在這幅畫中，收藏家的特徵消失在耀眼的光線中；而《禁止複製》（Not to be Reproduced）（1937 年）則是一幅描繪一名男子——詹姆士——看著反映他背部而非臉部的鏡子的宏偉畫作。在這次停留倫敦後，馬格利特在第二年於倫敦畫廊（London Gallery）——梅森與該畫廊有關連——做了一次演講。他把這次演講稱為「示範」（demonstration），在插圖的幫助下證明「某些圖像之間具有祕密的相似性」。馬格利特所進行的幾次演講對他來說是一種「證明」其思維的方式。它們最重要的功用是「給予最新資訊」，提供觀眾理解其作品的鑰匙，透過文字準確地描述他現在的作畫方法以及他曾經歷過的階段，並且也是一種對最初在圖像中形成思想的澄清。

　　這年夏天，布魯塞爾集團吸收了一位相當重要的新人，他將成為畫家長年的同志和讚美者——安特衛普詩人馬賽爾‧馬連（Marcel Mariën）。他還不到十七歲，是馬格利特身邊連續出現的「年輕人」中的第一位，在傑克‧維吉佛斯（Jaques Wergifosse）和安德烈‧波斯曼（André Bosmans）之前。兩年前，這位剛離開學校的年輕人在安特衛普的一個聯展中看過馬格利特的畫作。馬連認識到這位畫家，逐步觀察超現實主義運動，並鼓起勇氣在彼此來往過幾次書信後與他會面。這位年輕詩人立刻被這個小團體所接納，他們讚嘆於他的早熟，

「第一次開會，有件很棒的事讓我立刻感到欣慰。我們能夠跳過憤慨的情緒，直接進入嚴肅的討論，其中沒有任何攻擊對手或打壓議題的態度。不需要理論支持，我們幾乎在瞬間被反覆灌輸了這種表達思想自由的新方法。」
—— Marcel Mariën, *Le radeau de la mémoire* (Paris: Le Pré aux clercs, 1983), p. 30.

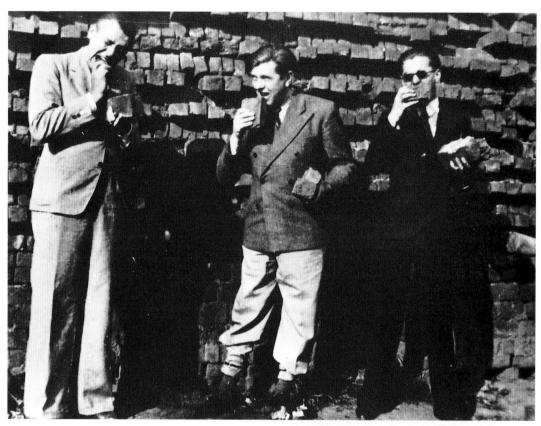

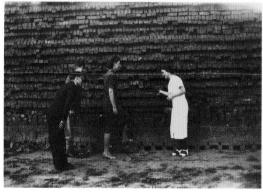

68
—
69

68 石頭宴（Le festin de pierres）。由左至右：保羅・馬格利特、賀內・馬格利特與馬賽爾・馬連，布魯塞爾，1942。

69 地震（Le séisme）。由左至右：馬賽爾・馬連、賀內・馬格利特、貝蒂與喬婕特・馬格利特，布魯塞爾，1942。

70 賈桂林・農可與喬婕特・馬格利特，愛斯根路，布魯塞爾，1939。

71 《倫敦畫廊公報》第一期封面插圖，1938.04。

以及他在從事視覺、詩學和社論的工作時所展現的自信。馬連很快就在馬格利特的影響下創作出他的第一批組合和拼貼畫。他在布魯塞爾時住在馬格利特家。他也受到保羅・努傑的影響，並在二十年後促使人們認識努傑的作品。在照片中，穿著深色西裝、戴著深色眼鏡的馬連，出現在賀內・馬格利特和他的弟弟保羅身旁，他與保羅的關係也非常融洽〔圖68〕。1943年，馬連在保羅・努傑的《馬格利特：不證自明之意象》（René Magritte ou les images défendues）之前，出版了第一部關於畫家的專書（努傑的書在十年之前就寫成了，但在同一年稍晚才獲得出版）。在他們意見不合、有時疏遠，和最終於二十五年後關係破裂外，馬連從未停止展現他對馬格利特畫作最高的忠誠——他自己的視覺作品以其獨特的方式形成對馬格利特作品特色的延伸。他出版馬格利特的理論寫作，在當時尚未為人所知或被忽視的信件，並揭露一個與他去世後過度「平順」形象相差甚遠的馬格利特。

1938年1月，儘管有一些作品被賣出，馬格利特在紐約「朱利安・雷維畫廊」的第二次展覽並不比第一次成功。應布勒東和艾呂雅之邀，馬格利特也出席了同時在巴黎美術館（Galerie des Beaux-Arts）舉辦的「超現實主義國際展」（Exposition internationale du surréalisme）。開幕式令馬格利特與一同出席的史古特耐爾感到相當折磨，史古特耐爾描述：「但他們根本沒想到畫展會如此吸引人，以至於讓那些渴望看展的群眾，密集到將街道堵塞，需要警察在現場引導才行，喔，入場是如此緩慢，就像一條小蟒蛇在吞食一隻大兔子一般。我們擠進人潮，讓自己像一顆鑲嵌在其中的小齒輪，馬格利特最終進到畫廊裡，但人潮是如此擁擠，從人潮中抽回手臂，對他來說都變成一種考驗……是晚餐？在展覽會場咖啡的香氣？或是他做過的腹部按摩？不管怎樣，他以一種很糟糕的狀態回到旅館，在抵達後開始嘔吐，並度過他人生中糟到極點的一個夜晚。」[26]

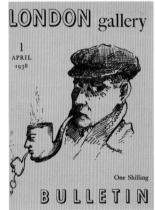

70
71

1938年4月倫敦展覽的開幕式就沒有那麼騷動。當時，倫敦畫廊由作家、拼貼畫家和畫家羅蘭・潘若斯（Roland Penrose）所擁有，他很快就會與可愛的黎米勒（Lee Miller）[27] 結婚。藝術總監梅森為這個展覽帶來他擁有的大量畫作。《倫敦畫廊公報》（London Gallery Bulletin）的第一期在這個場合發行。它的封面上印有馬格利特的墨筆素描（ink drawing），一個戴帽子抽煙斗的人物，他所抽的煙斗延展成一個又一個自己也在抽煙斗的煙斗〔圖71〕。展覽中售出六件作品，開啟畫家和梅森之間曠日費時的談判，他們花了很長時間才達成協議。

此外，馬格利特在說服他的前贊助人愛德華・詹姆士支付他薪水以換取他的畫作方面並不成功，他也沒有接受梅森在一份與克勞德・斯巴克（Claude

26｜路易・史古特耐爾，Avec Magritte，第58頁。
27｜譯註：黎米勒（1907-1977），美國攝影師和攝影記者，為1920年代一名紐約市的時裝模特兒。

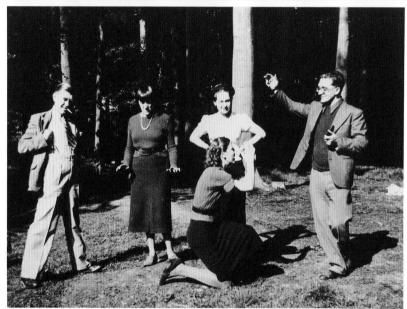

72 一千零一街（*La mille et unième rue*）。由左至右：保羅‧馬格利特、馬特‧博瓦桑、賀內‧
馬格利特、喬婕特‧馬格利特與保羅‧努傑（在後面），索尼恩森林，布魯塞爾，1939。

73 由左至右：賀內‧馬格利特、馬特‧博瓦桑、喬婕特‧馬格利特與保羅‧努傑。跪地者：
貝蒂‧馬格利特，索尼恩森林，布魯塞爾，1939。

74 使徒彼得否認耶穌（*Le reniement de Pierre*）。由左至右：保羅‧馬格利特、保羅‧努傑
與賀內‧馬格利特，索尼恩森林，布魯塞爾，1939。

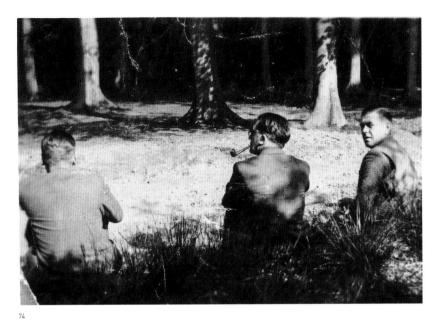

74

Spaak）競爭的獨家合約（exclusive contract）中所提出的條款。這就是梅森和馬格利特之間一生的關係，畫家經常被迫向他借用自己的畫作。

　　儘管如此，在 1938 年 11 月 20 日，馬格利特在安特衛普皇家美術館進行了一場最重要和最完整的演講：《生命之線》（La Ligne de vie）。馬賽爾·馬連為這次活動進行了開場介紹。儘管他傾向不做傳記式的反省，但是馬格利特——以莊嚴的「女士們、先生們、同志們」開始他的演講——回顧了他藝術生涯的各個階段。這是一個回顧觀點，也是一份年表，強調當他和一名小女孩一起在蘇瓦尼墓園的墓堆裡玩耍時，看到的那位畫家在他身上所引發的強烈情感；他對自己第一部未來主義畫作所感到的暈眩；他第一次見到基里訶的畫作《戀歌》時所感受到的情感；以及他在結識巴黎團體之前，與他擁有「共同關注」的「超現實主義朋友們」——保羅·努傑，E.L.T.·梅森和路易·史古特耐爾——的相遇過程。雖然他意識到超現實主義者對工人政黨的承諾破滅，但馬格利特重申該運動顛覆性和革命性的價值：「超現實主義思想在各方面都具有革命性，並且必然反對資產階級的藝術觀念。」[28] 他還評論自己近來不同的最新畫作，提供解釋它們的關鍵，將觀眾帶到作品的門檻外，但沒有提供會減少他們思考範圍的「說明」。他還堅持賦予畫作標題的重要性：「標題的選擇也是為了防止我的畫作被歸放到一個令人安心的領域，一個自動的思想序列為了低估其重要

28｜賀內·馬格利特，《生命之線》（La Ligne de vie），*Écrits complets*，第 108 頁。

75

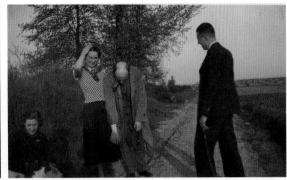

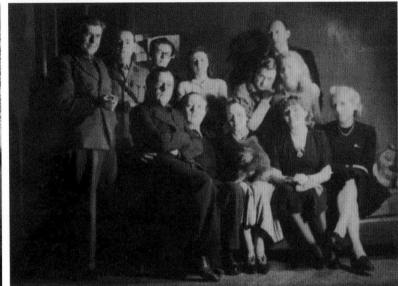

| 76 | 77 |
| 78 | 79 |

75 保羅・馬格利特、貝蒂・馬格利特與馬特・博瓦桑 - 努傑，索尼恩森林，1939。

76 由左至右：喬婕特・馬格利特、保羅・克林內、貝蒂與保羅・馬格利特，1939。

77 由左至右：貝蒂・馬格利特、喬婕特・馬格利特、保羅・克林內與保羅・馬格利特，1939。

78 保羅・克林內與賀內・馬格利特；喬婕特與貝蒂・馬格利特藏身樹後，1939。

79 豪爾・烏白克 (攝影師)：1940 年 2 月的布魯塞爾團體。由左至右：賀內・馬格利特、卡密爾・戈曼、馬賽爾、馬連・賈桂林・農可、艾琳・艾末荷、尚・巴斯提安、亞吉・烏白克。坐者：喬治・馬連、路易・史古特耐爾、喬婕特・馬格利特、沙夏・戈曼、安東尼娜・葛雷高爾。

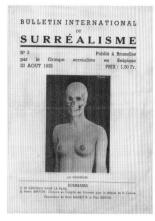

80

29 │ 同前，第 110 頁。

30 │ 路易·史古特耐爾，《賀內·馬格利特》（布魯塞爾：Sélection，1947），第 73-86 頁。

31 │ 譯註：阿基里·查韋（1906-1969），比利時詩人。

32 │ 譯註：費爾南德·杜蒙（1906-1945），比利時作家、詩人、律師。

33 │ 譯註：亨利·菲利普·貝當（Henri Philippe Pétain）（1856-1951），法國陸軍將領，於 1918 年升任法國元帥。

34 │ 宣告《集體創造》出版的簡介，轉載於馬賽爾·馬連，《比利時的超現實主義活動》，第 310 頁。

35 │ 譯註：皮耶·馬比爾（1904-1952），法國醫生、作家。

性而為它們找到的地方。標題必須是一個額外的保護措施，來阻止任何將真正的詩歌降格為一個無關緊要的遊戲企圖。」[29] 有一個跡象可以說明馬格利特對這個演講的重視：他透過許多不同的表達形式重新回溯它，最後一次是在史古特耐爾於 1947 年出版的《馬格利特》一書中。[30]

在 1940 年初日漸灰暗的天空下，布魯塞爾和埃諾團體合作出版雜誌《集體創造》（L'Invention collective）第一期，這是馬格利特一幅畫作（《集體創造》）的名稱。由阿基里·查韋（Achille Chavée）[31] 和費爾南德·杜蒙（Fernand Dumont）[32] 領導的「斷裂」（Rupture）團體，於 1934 年在拉盧維耶爾（La Louvière）創立，他們在此之前參與的活動有限。1935 年 10 月，在拉盧維耶爾舉辦的「超現實主義在拉盧維耶爾」展覽（Exposition surréaliste in La Louvière）之後，他們發表了一份集體評論《惡劣的天氣》（Mauvais temps），在其中採用了馬格利特的畫作，但後續並未出版第二期。除了一些成員之間保持的友誼外，兩個團體之間的關係有時顯得緊張，政治往往是引發他們不和的原因。梅森自西班牙內戰返回後加入「國際縱隊」（International Brigades），特別責難查韋對史達林表示的同情。「斷裂」在 1938 年分裂成「超現實主義埃諾集團」（Groupe Surréaliste de Hainaut）後，更樂於向布勒東靠攏，因為布魯塞爾團體一直無法真正信任後者。1935 年 8 月，自從在出版於第三期《超現實主義國際公報》（Bulletin international du surréalisme）中簽署的一份聯合宣言《傷口上的刀》（Le Couteau dans la plaie），以及拉盧維耶爾的展覽後，兩者就沒有進一步的合作。馬格利特認為是時候重新建立集體行動的道路，而協助他的攝影師豪爾·烏白克，持續在布魯塞爾、巴黎和拉盧維耶爾之間進行串連工作。在法國，因為戰爭動員和貝當元帥（Marshal Pétain）[33] 的出現，自由表達的可能性逐漸減少，他們的目的便是透過聯合行動發出自己的聲音：「透過發行《集體創造》，我們打破因戰爭而箝制我們許多外國友人的沉默。只要我們有力量，我們的行動絕對也必定能對抗這個令我們擔憂的可疑世界所製造的神話、想法和感受。」[34]

發行於 1940 年 2 月的《集體創造》第一期，團結了布魯塞爾和埃諾團體。第二期發行於同年 4 月，就在第三帝國（納粹德國）軍隊入侵比利時的前幾天。這份出版物匯聚了兩個比利時團體，以及布勒東和他的親密友人之一：皮耶·馬比爾（Pierre Mabille）[35]。5 月 15 日，在德國入侵比利時五天後，馬格利特與路易·史古特耐爾、伊雷娜·漢莫爾，以及亞吉·烏白克（Agui Ubac）和豪爾·烏白克一起流亡。他們首先前往巴黎，然後是卡爾卡松（Carcassonne）。在卡爾卡松，他與他在普瓦捷（Poitiers）分開的史古特耐爾—漢莫爾以及烏

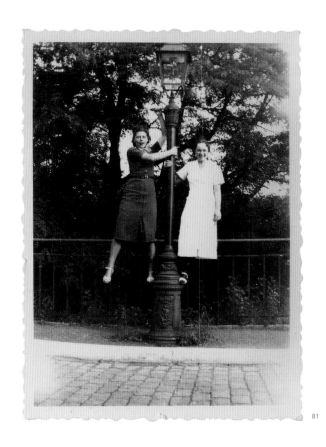

81

白克一家重逢。五個朋友一起住在畫家租賃的房子裡。然而，儘管缺乏通信，馬格利特從未停止返回比利時的企圖。他在法國租了一輛腳踏車試圖上路。在一番令人心酸的道別後，他的朋友在幾小時後又見到了全身筋疲力盡的他。在卡爾卡松陪伴他的是：在第一次世界大戰中因一顆子彈擊碎脊柱後便臥床不起的詩人喬‧布思凱（Joë Bousquet）[36]、保羅‧艾呂雅和妮絲‧艾呂雅（Nusch Éluard）、詩人加斯頓‧普爾（Gaston Puel）[37]、尚‧包蘭（Jean Paulhan）[38] 和安德烈‧紀德（André Gide）[39]，他們以布思凱的臥室作為聚會場所。一直到 8 月初，在經過兩個半月的流亡後，馬格利特才再次回到布魯塞爾。在那裡他很快就得知，他在潘若斯倫敦畫廊的二十件作品，在那年秋天與同樣被存放在倫敦碼頭的馬克思‧恩斯特的作品一起被炸毀。

　　儘管戰爭大大減少了超現實主義者在比利時和法國的活動，馬格利特仍在 1941 年 1 月相當祕密地於布魯塞爾「迪特里希畫廊」（Dietrich gallery）展出一組新的畫作，然後在 1943 年 7 月在盧可欣（Lou Cosyn）的畫廊展出一幅卡密爾‧

82

36 │譯註：喬‧布思凱（1897-1950），法國詩人，1918 年後便過著臥床不起的生活。
37 │譯註：加斯頓‧普爾（1924-2013），法國詩人。
38 │譯註：尚‧包蘭（1884-1968），法國作家、文學評論家和出版人。
39 │譯註：安德烈‧紀德（1869-1951），法國作家，1947 年諾貝爾文學獎得主。

戈曼未來妻子的畫像。這個幾乎是祕密的展覽僅邀請開放了三天。其中的畫作呈現出他新的繪畫方式。在德軍佔領的灰暗生活中，他感受到自己需要以能讓人聯想起印象派畫風的分色技巧（divided colour technique）來進行繪畫──這是他的「雷諾瓦時期」（Renoir Period）。馬格利特以自己的方式對抗大環境的氣候，企圖證明他到目前為止所描繪的詩意主題，可以用一種更輕淡明媚的形式來表現。儘管一些朋友和收藏家不贊成，但這是他直到 1947 年都在追求的繪畫形式，也是主要收錄在馬連專書中的作品。如果說馬格利特的行事仍相對謹慎，那麼他更多是出於對「合作者」的害怕，而不是佔領國本身。比方說，有些激進份子──像是在努傑將他趕出去之前，曾受到布魯塞爾團體吸引的馬克‧艾曼（Marc Eemans）──便毫不猶豫地向當局通風報信。1941 年 5 月，賀內‧貝爾特（René Baert）在德國人資助的報紙《真正的國家》（Le Pays réel）上發表一篇文章後，佔領者便關閉了豪爾‧烏白克在「迪特里希畫廊」舉辦的攝影展。因為銷售量不多，在戰爭高峰期要資助兩部專書的出版──在馬連的《馬格利特》之後不久，努傑的書也出版了──並非易事。馬格利特選擇一個既激進又有效率的解決方法：製作假畫──提香（Titian）、霍百瑪（Hobbema）、畢卡索（Picasso）、恩斯特、布拉克（Braque），基里訶──如果還有人質疑的話，他在此展現出自己身為畫家的高超技巧。此外，無論假畫的品質如何，在戰爭的情況下，鑑賞力有限的買家經常為了「洗錢」而半信半疑地購買。當負責與買家交易的馬賽爾‧馬連在 1983 年的回憶錄中透露這個事實時，畫家的遺孀會嚴正地一概否認這些多半是為了現實需要的偽造，而不是蓄意進行的騙局。

　　馬格利特的擔憂並非沒有根據。他於 1944 年 1 月在布魯塞爾「迪特里希畫廊」舉辦的展覽，是馬克‧艾曼斯在《真正的國家》上所發表的一篇特別惡毒的文章主題。很幸運地，這篇文章沒有帶來任何負面的影響。在比利時解放前不久，一位十六歲的詩人加入馬格利特的隨行行列：傑克‧維吉佛斯。維吉佛斯多年來對畫家提供可觀的幫助。馬格利特在 1946 年出版他的詩集《血腥》（Sanglante），並為其繪製插圖。維吉佛斯很少出現在馬格利特的照片中，但出現在他最早的一部彩色電影裡。

　　1945 年，馬格利特受邀為洛特雷亞蒙（Lautréamont）[40] 新版的小說《馬爾多羅之歌》（Les chants de Maldoror）[41] 繪製插圖──三年後由布魯塞爾的雷波哀西（Le Boétie）出版社發行。與此同時，馬格利特為艾呂雅新版的《生活的必要性和夢想的後果，一些前例》（Les Nécessités de la vie et les conséquences des rêves, précédé d'exemples）繪製插圖。儘管創作出一系列有力且令人回味的畫作，

83

83 賀內‧馬格利特與馬賽爾‧馬連的《愚者》（L'Imbécile）、《麻煩製造者》（L'Emmerdeur）和《笨蛋》（L'Enculeur）小冊子，1946。

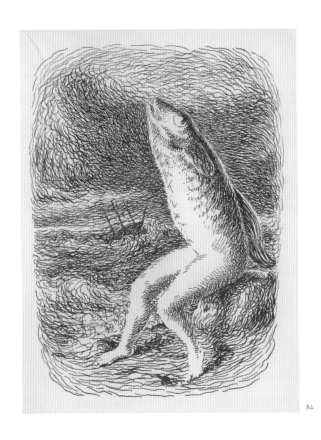

84

但他為喬治‧巴代伊（Georges Bataille）的《愛德華夫人》（Madame Edwarda）繪製插圖的計畫，卻未能貫徹執行。在這三本書中，馬格利特放棄了筆劃的線性，轉而採用更寬鬆的圖形方法，以黑白兩色傳達「雷諾瓦時期」在他身上持續的影響。在重新獲得自由的第一年，他們在布魯塞爾舉行聚會，匯聚比利時超現實主義的主要活力，所有團體和幾代人都聚集在一起。然而，這次聚會唯一的產物，只是一次在布魯塞爾「拉博埃西出版社畫廊」（Galerie des Éditions La Boétie）舉行的「超現實主義」（Surréalisme）展覽。為了加強自己的活動力，馬格利特負責組織這個展覽，為此匯集比利時和其他國家的超現實主義者，從1945 年 12 月到 1946 年 1 月創作的一百五十多件作品。他也提供自己一大批的作品，包括《馬爾多羅之歌》的繪圖〔圖84〕。媒體的態度不是無動於衷，就是徹頭徹尾的敵意，將一些展覽作品視為無恥。然而，儘管展覽在商業上挫敗，但在參觀人數上卻取得極大的成功。究竟馬格利特是為了挫折大眾的好奇心，還是想「任意」佔用「超現實主義」一詞，所以才在不知疲倦的馬連（他在《修

「確實沒有什麼東西跟太陽有關，我這麼認為。」你最終會說服我說，那是因為你內心沒有太陽。但如果你覺得有需要在雷諾瓦裡尋找太陽，這怎麼可能？你去哪裡找它，但它不必然會跟隨你，何況顧名思義，馬格利特的太陽就不會是一樣的。讓我向你保證，你最新的畫作沒有給我任何關於太陽（雷諾瓦，是的）的印象：真的連一點錯覺都沒有。」摘自布勒東寫給馬格利特的書信 14 August 1946; quoted in *René Magritte, Catalogue raisonné*, vol. 2 (Antwerp: Fonds Mercator, 1993), p. 133.

40｜譯註：洛特雷亞蒙為伊西多爾‧杜卡斯（Isidore Lucien Ducasse）（1846-1870）的筆名，為烏拉圭出生的法國作家。

41｜譯註：《馬爾多羅之歌》是一部由六個部分組成的散文作品，主角是邪惡的馬爾多羅。本書對後來法國的象徵主義、達達主義和超現實主義都有重大的影響。

84 馬格利特為洛特雷亞蒙的小說《馬爾多羅之歌》繪製的插圖，1945。
85 性學講座「藝術研討會」（Le Séminaire des Arts）的邀請函，1946。

正自然》[Les corrections naturelles] 一書中算舊帳）的支持下，參與了這一系列的惡作劇？《愚者》（L'Imbécile）、《麻煩製造者》（L'Emmerdeur）和《笨蛋》（L'Enculeur）〔圖83〕——這三本連續出版的小冊子，以匿名方式指涉各式各樣的受眾、朋友、名人和記者，引發許多圈內人的歧見。另一個騙局包括發送傳單，宣傳在布魯塞爾藝術宮由一位保加利亞教授講授的一系列性學講座，據說這是由「藝術研討會」（Le Séminaire des Arts）所組織的講座，現場還將有「年輕的男女知識分子」進行示範〔圖85〕。1946 年 5 月 15 日，大批出現在售票亭外的民眾垂頭喪氣地離開。同年，在馬賽爾·馬連的陪同下，馬格利特自戰爭結束後首次造訪巴黎，並重新與超現實主義者接觸：布勒東——剛從美國流亡回來，逐漸認識到馬格利特新的繪畫方式，但自己並不採用；法蘭西斯·畢卡比亞——馬格利特少數尊敬的同時代畫家之一，他曾例外地為其撰寫過一篇文章 [42]；以及畢卡索——當馬格利特和馬連未能在他的工作室裡找到他時，他們在通往工作室的每個台階上放置一小枚鈔票或硬幣。這些挑釁和玩笑並不只是一種調皮小男生或是長不大的搗蛋鬼的心態表現。它們證明一種對笑聲的信仰和對救贖幽默的品味，對其使人復活的信念，以及它在接受者身上所能引發的意外反應：「我可能會跳過一些，或忘記一些其他事情，但不會忘記的是，馬格利特在一個晴朗的夏日午後走進索尼恩森林，口袋裡裝滿二·五公分大小的鎳幣，當時這些錢幣中間有一個洞。他在一片空地的中心選了一個合適的灌木叢，在樹枝上穿滿硬幣來點綴它。那樹叢瞬間散發出一種迷人的氣息，在陽光下閃閃發光。馬格利特喜歡用這種方式對待金錢。他經常半隱身在自家門口，看著街上經過的路人對他沿街放置在幾個房子前——在窗台上或就在人行道

42 | 賀內·馬格利特，〈法蘭西斯·畢卡比亞，生動的繪畫〉（Francis Picabia. La peinture animée），*Écrits complets*，第 191 頁。

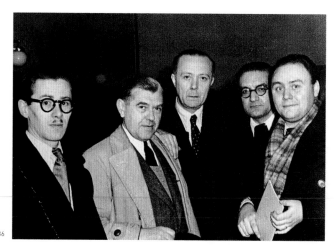

86

86 由左至右：馬賽爾·馬連、賀內·馬格利特、路易·史古特耐爾、保羅·努傑、諾埃爾·阿賀諾，共產主義文藝家代表大會，安特衛普，1947.11。

上——的硬幣的反應。」[43]

　　馬格利特為了追求超越布勒東的超現實主義以及戰前超現實主義的概念，在原子彈和集中營還未出現之前，以他的「陽光超現實主義」、「解放的」超現實主義加以反擊，並在和維吉佛斯和努傑共同撰寫的傳單《額外的精神主義》（*L'Extramentalisme*）中對此進行描述。畢卡比亞對此表示認同並同意署名，布勒東的拒絕則很明確：「這是反辯證的，而且不管是哪個傻瓜都看得出來」，是他電報上的回覆。努傑和馬格利特回應道：「好吧，有個傻瓜還看不出來。很遺憾。」[44]

　　1947 年 7 月，在由馬歇爾·杜象和布勒東組織，於巴黎「瑪耶畫廊」（Maeght gallery）舉行的「超現實主義國際展」中，兩造的不和升到最高點。馬格利特被降級到歷史區展示舊作，展覽目錄中將馬格利特和布魯塞爾團體的態度貶為幼稚：「很難不將他們的行為等同於一個（退化）的幼童行為，為了確保自己度過愉快的一天，設想出將晴雨表指針固定在『持續晴朗乾燥』的聰明點子」[45]——一種讓人感覺「開除教籍」的評價。馬格利特對此的回應不久便一路傳到巴黎，並一如既往地讓人出乎意外。

　　有鑑於此，馬格利特有一段時間加入史古特耐爾、馬連和努傑在「超現實主義革命者」（Surréalisme révolutionnaire）的工作。年輕詩人克利斯汀·多托蒙（Christian Dotremont）是駐比利時的代表，他是未來「眼鏡蛇畫派」（Cobra）的發起人，當時正試圖調和共產黨與超現實主義的立場。戰爭結束後，布魯塞爾超現實主義者接近共產黨人，認為有可能改變一個主要傾向於現實主義的藝術性政黨的選擇。馬格利特甚至設計了一些海報。然而這個經歷是

87

「謝謝你，最重要的是，請允許我這麼說，我很高興看到並聽到你的創作正以新的發展回歸你以往的風格 …… 請不要寄給我任何五彩繽紛的畫作，我不可能賣得掉。對於雷諾瓦式的作品來說，做宣傳並找到一個市場和忠實的買家是不可能的事。」—— Alexander Iolas, letter to René Magritte, 5 February 1948, in *René Magritte, Catalogue raisonné, vol. 2*, p. 156.

「所有那些不同意的混蛋，我很清楚為什麼。他們現在的程度大約是我十年或更早以前的程度，將呈現物體本身視為目的 …… 不用說，要這些混蛋承認這點還需要再花十年的時間，不用懷疑，到那時我已經在其他地方，為了跟他們保持距離。」—— René Magritte, letter to Marcel Mariën, 29 June 1946, in *René Magritte, La destination* (Brussels: Les Lèvres nues, 1977), p. 200.

43 | 馬賽爾·馬連，〈比利時的超現實主義〉（Le surréalisme en Belgique），克里斯汀·布西（Christian Bussy），《比利時超現實主義文集》（*Anthologie du surréalisme en Belgique*）（巴黎：Gallimard，1972），第 45 頁。
44 | 引自大衛·西爾維斯特，*René Magritte, Catalogue raisonné, vol. 2*（安特衛普：Fonds Mercator，1993），第 135 頁。
45 | 同上，第 147 頁。

87 謎團（The Enigma），由左至右：安吉拉·山德斯（Angèle Sanders）、賀內·馬格利特、路易·史古特耐爾、艾琳·艾末荷與保羅·克林內，布魯塞爾，1950.01。

88 《鵝卵石》（The Pebble），1948。

89 馬格利特於「市郊畫廊」（Galerie du Faubourg）舉行的畫展目錄，巴黎，1948。

90 《飢荒》（Famine），1948。

短暫的，馬格利特很快就放棄任何激進主義的衝動，同時仍然堅信建立新世界秩序的必要性。不存在過多幻想的馬格利特，於 1947 年 11 月參加在《紅旗報》（Le Drapeau Rouge）日報總部舉辦的「比利時共產主義藝術家」（Artistes communistes de Belgique）的國際展覽，並出席在安特衛普舉行的「共產主義作家和藝術家大會」（Congrès des écrivains et artistes communistes）。

　　與此同時，馬格利特在比利時布魯塞爾的「迪特里希畫廊」和韋爾維耶（Verviers）的「皇家美術學會」（Société Royale des Beaux-Arts）展出他新的畫風。這一次展覽由傑克・維吉佛斯撰寫目錄介紹。馬格利特的作品也在紐約亞歷山大・艾歐拉斯（Alexander Iolas）的「雨果畫廊」（Hugo Gallery）展出。艾歐拉斯是一位來自希臘的藝術經紀人，馬格利特第一次與他合作。儘管出口畫作在海關那裡遭遇到許多困難，但這次展覽取得一定的成功。1948 年春天，在那裡舉辦了另一場馬格利特更近期的油畫和水粉畫展覽，並於同年秋天，在加利福尼亞州的比佛利山莊進行了部分相同的展覽。馬格利特似乎逐漸放棄他的「印象派」風格。有人可能會以為，馬格利特已經順從於藝術市場的邏輯，追隨由富有實驗精神的經紀人憑直覺感受或傳播的大眾品味。但他的轉向將讓人十分驚訝。自戰爭結束後，他第一次受邀參加在巴黎時髦的聖奧諾雷市郊（Faubourg Saint-Honoré）社區的「市郊畫廊」（Galerie du Faubourg）所舉行的畫展。馬格利特匆忙地在最祕密的情況下準備好十五幅畫作，和十幾幅經紀人直到最後一刻才看到的水粉畫。這是馬格利特的「野獸派」（Fauve）風格時期或「母牛時期」（Cow Period）。他以一種歡欣鼓舞的狂熱繪製這些作品。根據他的知心人士史古特耐爾、馬連和維吉佛斯的說法，馬格利特體驗到一種前所未有的創作樂趣。與他以往繪畫細緻的筆觸形成對比的是，這些畫作以粗獷的筆觸讓色彩在畫布上渲染開來，突破並溢出構圖的輪廓。繪畫對象被重新發明。一隻犀牛在攀爬一根多立克柱（Doric column）〔圖 92〕；單腿的尚・馬利（Jean-Marie）在油布桌布的方形天空下穿越鄉間；在眾多腫脹和尖削臉孔的鼻子下，煙斗愈變愈多；裸體女人舔著她的肩膀，如同貓在梳理自己一般〔圖 88〕；臉部特徵從頭骨和手肘中浮現出來——這些畫作好似一個從褪色卡通片中鬆脫出的斑斕部落，讓人感受到閱讀本世紀早期《臭皮匠》（Les Pieds Nickelés）、《妙極了》（L'Épatant）和兒童雜誌的遙遠記憶。史古特耐爾的目錄文字更增添巴黎群眾和馬格利特畫作崇拜者的困惑和不解，他們對這種新標誌感到不安：「這一輪贏了，你總是能跑——用腳、騎馬、開車——你在你自己的地盤上被打敗了。我們其他人對這點已經忍受了一段時間——在我們偏遠落後的地區和綠色牧場上。我們互相對彼此說著——噢！沒有負擔、嫉妒、自卑感或其他廢話——我

MAGRITTE

PEINTURES ET GOUACHES

GALERIE DU FAUBOURG
47, Faubourg Saint-Honoré, Paris — ANJ. 05-66

89
90

「1948 年，他有機會展示、爆發。他用雙手抓住它。我很少見到他像今年頭幾個月一樣快樂。自從他於 1931 年離開巴黎後，這座一直瞧不起住在牆外居民的城市，對他態度冷淡。除了布勒東和艾呂雅外，法國人對他的畫作不屑一顧。現在，他們是怎麼了？市郊畫廊提出要展出他的三十件作品。時機已然成熟，該是引起轟動的時候了。」—— Louis Scutenaire, Avec Magritte, p. 109.

　　　　　　　A FAMILY RESEMBLANCE

91

91 《省略》（The Ellipsis），1948。

92 《山區居民》（The Mountain Dweller），1948。

93 由左至右：馬賽爾·馬連、賀內·馬格利特、路易·史古特耐爾、艾琳·艾末荷、喬婕特·馬格利特與艾琳·艾末荷的姑嫂路易絲·艾末荷，1951。

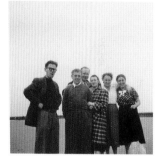

們互相對彼此說著：『噢，那些有鋪好街道的人，下水道的主人，他們圍著樹林蓋籬笆，他們來勢洶洶。他們想舔我們的屁股？吃我們的私處？拍我們的頭？他們的愚蠢撕裂我們的屁股，打開我們身體的孔竅，使我們的頭旋轉』……自由指導我們的步伐。讓我們笑，讓我們呼吸，擺脫所有的束腹、修辭、吊襪帶和恐懼。這麼說了之後，讓我們以一種對抗世界悲傷最好的愉悅形式來結束：繪畫——它猶如鹽巴、高空鞦韆、花朵和女士的大腿，是一種戰勝宇宙的方式，馬格利特正是以這種意義在接受它。」[46]

　　該展覽在報紙上被罵得狗血淋頭，他的作品被形容為「粗俗」，群眾在畫廊的留言簿中訴苦。在超現實主義者當中只有一人，亦即十年前與布勒東決裂的保羅·艾呂雅，以一個觀察敏銳的評語表達他對馬格利特的支持：「誰最後笑，誰笑得最好。」而好似這樣還不夠，支持馬格利特的史古特耐爾再次製作新的傳單，再次以接近展出畫作風格的文字進行寫作：「要對巴黎舉辦過的馬格利特展覽做總整理還為時過早——所以，有展覽就去看吧！」、「就在我想著要寫在這裡的每一個字時，我流汗了，我真的感覺身體生病，我渾身濕透了，並需要揉肚子來緩解我內臟器官的痙攣。馬格利特的每一個線條和筆觸，都像是蝨子、水蛭和膿瘡在佔我們肉體的便宜……誰在笑……我們不會將武器放回槍架上，當我們拿被你看成煙斗的來福槍朝你的臉開槍時，那一刻就來臨了。在那之前，睜開你的眼睛，看看馬格利特要給你看的一切——它會振作你的精神，但最重要的是讓你開心。」[47] 這個展覽在商業上也失敗了，而在畫家崇拜者方面，他們幾十年來都拒絕接受「母牛時期」。直到 1980 年代早期，這時期的作品才出現在關於馬格利特的書中。有些作品仍被售出或贈送給朋友。再次地，又是由史古特耐爾「拯救」這些畫作——因為馬格利特沒有辦法將它們運回家，所以這些畫在巴黎停留了很長一段時間。我們只能說這是一位藝術家的勇氣和決心。馬格利特在五十歲的年紀，處在仍不穩定的經濟狀況中時，決定違反公眾和評論家的常理，對他們嗤之以鼻，並在繪畫被現實主義和極度悲涼的情緒所霸佔時，使其色彩繽紛。如同他在寫給史古特耐爾的信中所說的，這表面看來像是職業自殺，一種「緩慢的自殺」，卻無疑是他自由和獨立精神的宏偉表現。儘管如此，為了取悅喬婕特，他只好不情願地回歸更傳統的技術。

　　不過，馬格利特並不打算聽從經紀人的指令：在與亞歷山大·艾歐拉斯——他正在籌劃他在美國的許多畫展——往來的許多信件中，馬格利特在其中一封裡絲毫不拐彎抹角地表示，「我會向你指出，我不能將這個觀點考慮在內，但在那種情況下，這也就是生意，然而，從藝術的角度評價我的作品是沒問題的。我作畫是為了反對繪畫買家的品味，」[48] 之後他寫道，「像你一樣，我想賣很

46｜路易·史古特耐爾，〈在盤子上的腳〉（Les pieds dans le plat），轉載於 *Avec Magritte*，第 111 頁。
47｜同上，第 118 頁。
48｜引自 *René Magritte, Catalogue raisonné*, vol. 3，第 9 頁。

多幅畫，但不是任何一種畫。顯然，對於沒有品味的富人來說，我可以靠畫某種類型的畫賺到很多錢，你也可以更容易地賣掉那種垃圾。我們不得不接受商業與藝術之間的妥協！但是，為了達到最好的結果，讓我們不要將藝術與商業混為一談。」[49]

儘管雙方都表示明顯的同情，但與艾歐拉斯的談判仍是艱難的。雙方要一直等到 1956 年，在畫家一再提出建議後，才終於簽署了一份關於畫家作品的獨家合約。再過幾年，在喬婕特和他們小狗的陪伴下，馬格利特跨越了大西洋上空。

1952 年 2 月，自戰爭結束後，E.L.T.·梅森在克諾克—海斯特（Knokke-le-Zoute）的賭場舉辦馬格利特首次的回顧展。自從倫敦畫廊關閉以來，於戰爭期間在倫敦定居並結婚的梅森，正在考慮返回比利時。由保羅—古斯塔夫·范·赫克——梅森的前客戶，現成為他的一名生意夥伴——擔任中間人，他與克諾克賭場的主管古斯塔夫·尼勒斯（Gustave Nellens）取得聯繫，並建議對方舉辦各種知名的展覽。由於賭場富裕的客群代表潛在的購買群眾，因此他仍擁有相當大一部分馬格利特的作品，便成為顯而易見的起點。第二年，在尼勒斯的要求下，馬格利特在賭場的枝形吊燈室畫了全景壁畫；他在比利時、義大利和美國的展覽也相繼舉行。1954 年春天，梅森於布魯塞爾藝術宮再次舉辦馬格利特的回顧展。不久後，回顧展也在威尼斯雙年展的比利時館裡舉行。1956 年，夏勒華市委託馬格利特在當地新的藝術宮裡的議會廳（Salle des Congrès）繪製一幅壁畫。

94

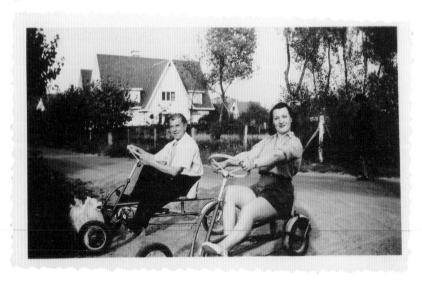

49 ｜ 同前。

94 賀內·馬格利特與艾琳·艾未荷，勒祖特，1954。
95 超現實主義者於金紙花咖啡館。由左至右：馬賽爾·馬連·阿爾伯特·凡路克·卡密爾·戈曼·喬婕特·馬格利特·吉爾特·凡布利安·路易·史古特耐爾·梅森與賀內·馬格利特。坐者：保羅·克林內，布魯塞爾，1953。

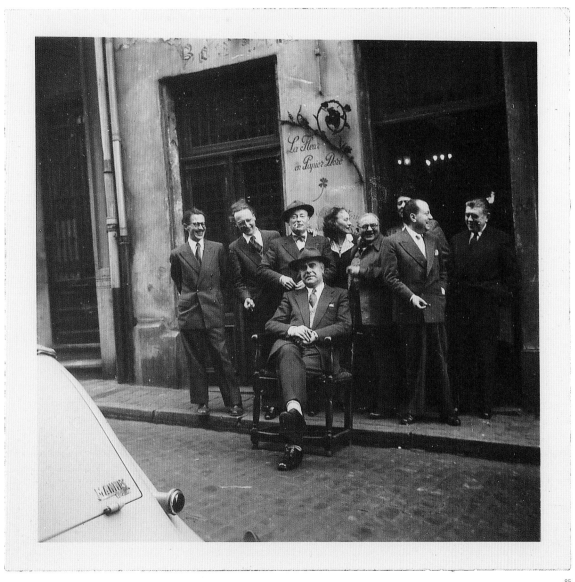

95

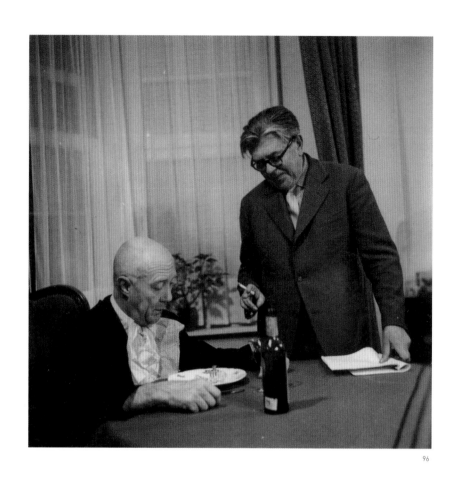

「然後呢？然後榮耀擊中了馬格利特，就像閃電擊中橡樹一樣。他最讓人注意的反應是驚訝，有時甚至是尷尬。他沒想過會有招待會、有私心的訪客、奉承、邀約、採訪、讚揚的文章取代了尖酸的評論、金錢滾滾而來、外國的『旅遊』、貴族的委任——成名後一整套亂七八糟的東西。」——同前，第138頁。

馬格利特日漸成名和改善的經濟狀況並未嚴重干擾他原本的生活狀態。這對夫婦於 1954 年離開住了二十五年的愛斯根路，搬到沙爾貝克的朗貝爾蒙大道（Boulevard Lambermont）上位於一樓的公寓。馬格利特的隨行人員發生了變化：兩年前，他與努傑的關係正式破裂，他無法再忍受朋友的性格，以及當努傑遇到實質和道德難題時，習慣詭辯的伎倆。努傑沒有出現在《自然之圖》（La Carte d'après nature）雜誌裡，這是馬格利特於 1952 年開始出版的一份小型評論。史古特耐爾 - 漢莫爾夫婦，馬賽爾・勒貢，卡密爾・戈曼和保羅・克林內——在他與喬婕特的婚外情後，馬格利特同意再度見他——仍與他們保持親近。他們連同一些新面孔出現在 1956 年秋天，馬格利特以家用攝影機（home movie camera）拍攝的短片中。馬格利特也似乎結束了超現實主義這個歷史篇章，並拒絕投入任何的政治活動，儘管在二戰剛結束後，他曾表現出重新燃起的興趣。

96 路易・史古特耐爾與賀內・馬格利特於導演德豪胥（Luc de Heusch）拍攝《馬格利特：事物的一堂課》（Magritte ou La leçon de choses）期間，1959。

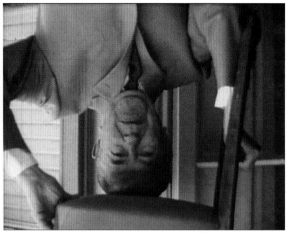

1957 年的一次重要會面中，他結識在安特衛普出生和長大的紐約律師哈利・托茲納（Harry Torczyner），後者成為馬格利特的顧問和作品收藏家。在馬賽爾・馬連和傑克・維吉佛斯後，另一位年輕的詩人安德烈・波斯曼開始與馬格利特來往。他是一位當時正在服兵役的未來語法學校教師，將會協助馬格利特發行《修辭學》（Rhétorique）——這是在 1961 年首次出版的雜誌，完全在介紹馬格利特的作品。馬格利特的地位在 1950 年代後期得到肯定：艾歐拉斯有條不紊地在巴黎和紐約為他籌備展覽，他的畫作價格也因此上漲；另一次的回顧展於 1959 年在布魯塞爾的伊克塞爾博物館（Musée communal d'Ixelles）舉行；電影製作人德豪胥（Luc de Heusch）執導由比利時國家教育和廣播電視部（Ministry of National Education and Radio-Television Belgium）委託製作的電影《馬格利特：事物的一堂課》（Magritte ou La leçon de choses）（馬賽爾・勒貢、卡密爾・戈曼和路易・史古特耐爾都在其中現身）。電影在巴黎放映之後，布勒東重新與馬格利特聯繫，親切地寫信給他：「我感到一股突如其來的快樂，其中有很大部分是對這個想法感到自豪（但「想法」不是正確的詞），那就是我們一起追求一種精神冒險，在這裡——視覺上——到達了其中一個巔峰。我們十分確定這一手已經下好注——並贏了。」[50] 在 1961 年倫敦「方尖碑畫廊」（Obelisk Gallery）的展覽，布勒東第一次為馬格利特的展覽目錄寫了一篇文章。那一年稍早，美國休斯頓和德州達拉斯為他舉辦一次重要的回顧展；馬格利特在布魯塞爾會議中心為艾伯丁大廳（Salle Albertine）製作一幅壁畫（保羅・德爾沃被邀請繪製另一個大廳）。

50 | 安德烈・布勒東，1961 年 5 月 31 日致賀內・馬格利特的信；引自賀內・馬格利特，*Écrits complets*，第 499 頁。

97 賀內・馬格利特（劇照），威尼斯，1965。
98 賀內・馬格利特（劇照），1965。

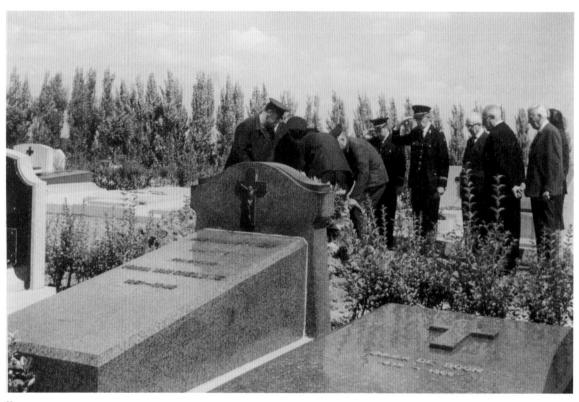

99

99 喬治・提希（攝影師）：賀內・馬格利特葬禮，沙爾貝克墓園，1967.08.18。

對於一位長期受到自身國家文化當局蔑視的藝術家而言，最高的榮譽——從某種意義上來說——是在 1960 年 1 月，賀內·馬格利特獲得了每五年頒發一次，價值十五萬比利時法郎的「卡里耶爾獎」（Prix du couronnement de carrière），儘管他向托奇納透露，畫家的職涯並沒有一個加冕時刻。

在馬格利特持續向比利時顧客銷售自己「再製」的畫作（時常年份不明）時，艾歐拉斯繼續活躍，在阿肯色州小石城（Little Rock, Arkansas）為他籌辦了一次大型迴顧展，之後在 1965 年 12 月於紐約現代藝術博物館展出，並接著進行了全美的巡迴展覽。在此之際，馬格利特、喬婕特和他們的狗「魯魯」第一次跨越大西洋上空。在紐約，他參觀了讓他感動的愛倫坡小屋（Edgar Allan Poe Cottage），並在休斯頓收藏家兼顧客的珍·梅尼爾（Jean de Menil）和多明尼克·梅尼爾（Dominique de Menil）的邀請下，參觀牛仔競技表演。第二年，這對夫婦仍然由「魯魯」陪同，應以色列駐比利時大使之邀，前往以色列拜訪耶路撒冷及其博物館，其永久收藏品中包括畫家的作品。回到比利時後，馬格利特在艾歐拉斯的建議下製作雕塑，在他的照片中選擇可以用青銅呈現的主題，他將作品委託給義大利一間鑄造廠製造。在 1967 年 6 月與史古特耐爾一家一起去維洛那（Verona）旅行時，他修正根據他的指示製作的蠟模。然而，馬格利特沒有機會看到它們完成。在鹿特丹的博伊曼斯·范伯寧恩美術館（Boijmans Van Beuningen Museum）正為他籌備一次重要的迴顧展之際，甫自義大利返回的畫家住進了布魯塞爾的醫院。胰腺癌在黃疸後被診斷出來。他在回到米摩沙路家中的三天後——1967 年 8 月 15 日——逝世，享年六十八歲。他的葬禮在三天後於斯哈爾貝克公墓舉行。喬婕特十九年後在那裡加入他。保羅·努傑在那年稍晚過世，E.L.T.·梅森、安德烈·蘇席、路易·史古特耐爾和馬賽爾·馬連也被埋葬在那裡。

「奇特的是，我們走的街道，似乎還比布魯塞爾新街（Rue Neuve）更安靜。這一億人口的生活步調似乎很緩慢。紐約的生活節奏與布賴恩拉勒（Braine-l'Alleud）或奧利格涅斯幾乎沒什麼不同。」——René Magritte, letter to Louis Scutenaire, 10 December 1965, in *Par la suite* (Brussels: Les Lèvres nues, 1991).

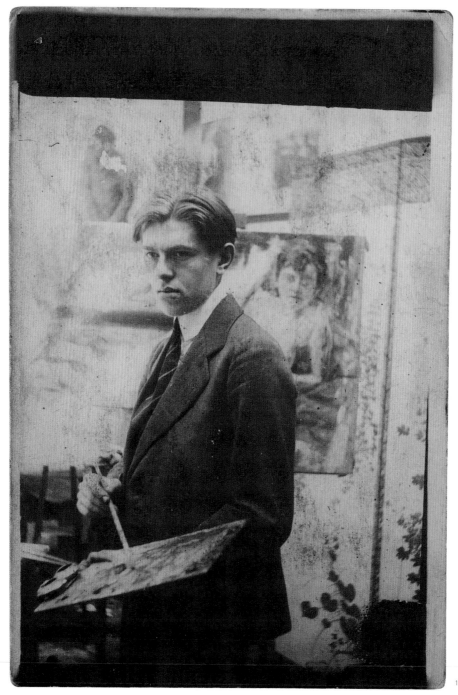

100

100 賀內‧馬格利特於皇家藝術學院，布魯塞爾，約 1918。

The Resemblance of Painting

III . 繪畫的相似性

馬格利特在夏勒華、布魯塞爾和巴黎的住宅裡，從未特地將一個房間闢為工作室。他更喜歡在飯廳一角或靠近窗戶的地方設置畫架。1963 年，他考慮在于克勒（Uccle）建造的房屋設計中也沒有指定的工作室，這個計畫在他買下房子後住進就擱置了。這不是裝腔作勢或由於財務限制，這種狀況反映出他的繪畫理念。他認為繪畫行為源於詩意和哲學思維過程，而非審美或情感動機。一幅畫是一種思維的再現，更多是一個階段，而不是一種結論。

同時馬格利特也不把繪畫視為一種工作方式，儘管它養活他——正如我們所知，這是個相當委婉的說法——並經常在他準確描述自己的想法後感到厭倦。這也是馬格利特有別於其他畫家的方式，他對繪畫從未表現過太多的興趣。他的外型與這種態度一致，並恰恰與「藝術家類型」相反：天鵝絨西裝、領巾式領帶、寬邊帽。馬格利特穿著簡單，優雅謹慎，隨著年紀愈來愈大，還變得有些「粗野」，但不邋遢或不修邊幅；不過當他經濟情況好轉後，他訂做的西裝有了更好的剪裁。他從不擔心自己穿著舒適厚實的格子拖鞋現身拍照，不怎麼關心留給後人有關他這位卓越創作者或社會畫家是如何的形象。簡單地說，他刻意為自己塑造出一個普通「中產階級」的形象，最喜歡能夠允許他自由生活的匿名性，不關心自己的外型。

關於馬格利特第一批已知的作畫照片，可以追溯自他在布魯塞爾皇家藝術學院的年代〔圖 100〕。這些照片於 1917 年和 1918 年由一位身份不明的攝影師所拍攝。在這些照片中，他穿著三件式西裝、硬領襯衫和條紋領帶，右手拿著畫筆，左前臂上放著調色盤，繃著臉，眼睛不看相機。但一旦他注意到攝影師的存在，拍出來的就是典型的照片：一位開始發展的年輕畫家用心地調色。他已經在布魯塞爾遇見喬婕特，他們開始再度交往。也許他有些嚴肅的神態傳達的是擔心自己無法承擔丈夫角色的不安，畢竟藝術家、畫家的身份不太可能讓未來的岳父放心。

「他的材料非常基本：畫架、顏料盒、調色板、十幾把畫筆、一兩張捲筒裡的畫紙、橡皮擦、樹樁、一對縫紉剪刀、一塊木炭和一隻舊的黑色鉛筆。他只佔用飯廳一角，簡單樸實地工作。」—— Louis Scutenaire, *Avec Magritte*, pp. 26–27.

101 | 102

101 賀內・馬格利特於皇家藝術學院，布魯塞爾，1917.11。

102 賀內・馬格利特，約 1915。

103 賀內・馬格利特，1914。

在一張無疑是較早期的照片裡，馬格利特拍了一張特寫：空氣嚴肅，嘴裡叼著煙斗，戴著領帶，彷彿在模仿電影中兇手令人不安的臉，一位有邪惡計畫的罪犯。馬格利特在這張照片中看起來已經拒絕了傳統的拍照姿勢，讓他更像一位默片演員，而不是一個不羈的藝術學生〔圖102〕。

1916 年 10 月當馬格利特開始在布魯塞爾皇家藝術學院學習時，比利時已經被佔領了兩年。比利時軍隊在面向北海沿岸的狹長地帶外抵抗入侵者。許多藝術家前往中立的荷蘭，有些則到英格蘭，有些仍被徵召入伍。「自由美學」（Libre Esthétique）是一個藝術團體，其沙龍活動作為現代藝術的先驅已有二十多年的歷史。他們在戰爭初期停止了所有活動，現代運動的核心人物，野獸派（Fauvism）的繼承人里克‧沃特斯（Rik Wouters）在那一年於阿姆斯特丹去世。朱爾斯‧施米爾齊戈格（Jules Schmalzigaug）是比利時唯一的未來主義者，第二年也在那裡去世。只有 1913 年在布魯塞爾開幕的「喬治‧吉魯畫廊」（Georges Giroux gallery）培養自己的現代藝術展覽團體。比利時藝術在流亡過程中形成，藝術家之間的接觸引發主要繼承自象徵主義的現代性。當和平再臨，根據不同傾向和學派形成的藝術團體紛紛發表宣言：克萊門特‧潘薩爾斯（Clément Pansaers）的雜誌《復活》（Résurrection），在崔斯坦‧查拉（Tristan Tzara）的《達達宣言》（Dada Manifesto）出現時，提供比利時達達主義一個發聲的基地；當接觸柏林達達的保羅‧范‧奧斯泰恩（Paul Van Ostaijen）在《法蘭德斯的表現主義》（Ekspressionisme in Vlaanderen）中證明現代藝術可以被完全改造時，查爾斯 - 愛德華‧納雷（Charles-Édouard Jeanneret，為柯比意的原名）和阿米迪‧歐贊凡也發表了《立體主義之後》（Après le Cubisme）來宣揚「純粹主義」（Purism）。

未來主義和立體主義受到年輕畫家和見多識廣的群眾青睞，但當「精選畫廊」（Sélection gallery）和同名雜誌由保羅 - 古斯塔夫‧范‧赫克和安德烈‧德‧里德（André de Ridder）於 1920 年創立時，它將聖馬爾滕斯 - 拉特姆（Laethem-Saint-Martin）地區產生的表現主義奉為圭臬——它取代了立體主義和原始藝術。1920 年 10 月在安特衛普舉辦的第一屆「現代藝術大會」（congress of the Moderne Kunst，馬格利特也出席了），便試圖凝聚比利時藝術的驅動力，讓這些藝術家在國際舞台上取得地位。

除了在學院教授裝飾畫的「理想主義」畫家康斯坦特‧蒙塔爾（Constant Montald）外，賀內‧馬格利特的其他老師並未在比利時藝術史上留名。多年的求學期間，馬格利特透過馬里內蒂的著作認識了未來主義；離開學院後，對這名年輕畫家至關重要的各種美學上的進展，則是與布爾喬亞（Bourgeois）兄弟

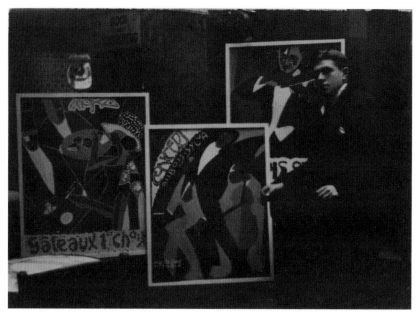

104

和皮耶-路易・福魯吉（Pierre-Louis Flouquet）接觸的結果。

　　戰爭期間，年輕一代似乎改變甚至淡化了立體主義。讓馬格利特醉心的是未來主義，重新喚醒他在蘇瓦尼（Soignies）老舊墓園見到畫家時所感受的情感：「在一種極度亢奮的狀態下，我畫了一整套未來主義畫作。然而，我不認為我是一位正統的未來主義者，因為我想要掌握的抒情主義有一個不變的中心，與審美未來主義無關。」馬格利特在他的演講《生命之線》（La Ligne de vie）中這麼寫道。[1] 他在這些構圖中展現的動態形式，矛盾地將他帶回啟發他的輪廓和對象，現實和抽象的外型在他眼中相互抵消。這段未來主義時期的許多照片似乎都不見了，但未來主義一直到 1923 年至 1924 年都持續影響著他的繪畫，接著便迅速消失，騰出空間給透過規律的平面色彩（flat colour）繪製的非寫實人物、女性裸體和肖像、舞者的剪影、橋樑下疾行的火車、電燈等合成形狀。他這時為彼得-拉克魯瓦公司製作的廣告項目和壁紙圖案的畫作，在平面色彩的廣闊領域表現這種動態構圖的美感，例如為小提琴家杜博西微亞（Dubois-Sylva）製作的海報。馬格利特穿著優雅地站在海報前照相，好像在宣傳自己的商品〔圖 104〕。

　　馬格利特似乎希望透過 1920 年由約瑟夫・皮特斯（Jozef Peeters）組織的安

1｜賀內・馬格利特，《生命之線》（La Ligne de vie），Écrits complets，第 106 頁。

104 賀內・馬格利特立於為安特衛普小提琴家，杜博西微亞設計的三張海報之前，約 1920。

105 基里訶《戀歌》（The Song of Love），基里訶，1914。

106 《浴者》（Bather），1925。

78

特衛普「現代藝術大會」，對現代藝術的處境進行一些澄清，但他對結果並不滿意。他更喜歡與抽象畫家維克多·塞佛朗克斯（Victor Servranckx）一起撰寫《純藝術。審美觀思辯》（L'Art pur. Défense de l'esthétique）。在這篇未發表的關於建築和繪畫的論文中，為了與柯比意和歐贊凡的理論保持一致，馬格利特和塞佛朗克斯反對將審美動機作為建築設計唯一基礎的概念，它只能透過解決功能性建築問題的辦法自然產生：「風格本身並非目的；（於此時期的）永恆的風格是必不可少的。」[2]同樣地，繪畫在本質上不能是裝飾性的，並且必定要拒絕點綴和精湛技藝：「因此，畫家必須徹底了解他所掌握的物質資源，並嚴格按照其物質規律來使用。他必須是一名熟練的技術人員，他是自身專業的主人而不是奴隸。精湛技藝是白痴的工作（從醫學角度來說）。真正的工藝在於排列、線條的選擇、自動釋放審美感的形式和顏色，這些才是繪畫存在的理由。」[3]最後，立體主義的教訓是我們必須克服追求繪畫效果的誘惑。儘管馬格利特沒有拒絕一種更和諧和非寫實的立體主義形式，在這份宣言中，他在機器、飛機、火車和電力上所做的暗示，指出充滿在其畫作中的未來主義影響的比例。更罕見的是，在約瑟夫·皮特斯和維克多·塞佛朗克斯所珍視的「純塑化」（Purely Plastic）標誌下——馬格利特後來認為這是很稚嫩的研究——那些拒絕參考所有外部模型的畫作。

但很快地，在 1923 年，詩人馬賽爾·勒貢向他展示一本雜誌，上面印有基里訶於 1914 年繪製的《戀歌》，馬格利特完全被它懾服了〔圖 105〕。憑藉這種黑白圖像，他突然能夠看到組件的存在——一個古董石膏半身像、橡膠手套和一個球體——在火車剪影的封閉畫面中，讓觀眾和作品之間進入一種前所未有的關係，產生讓保羅·努傑後來提及馬格利特畫作時所引用的「新感受」：「這

105

「當時，布魯塞爾的瓦隆人（Walloons）——那群「被連根拔起」的人——馬格利特和我模仿莫里斯·巴雷斯（Maurice Barrès）的標題這樣稱呼他們，面臨一個難解的困境：否認這塊土地上的知識分子或拒絕偉大的現代主義冒險。」
—— Victor Bourgeois, quoted in René Magritte, *Écrits complets*, p. 22.

106

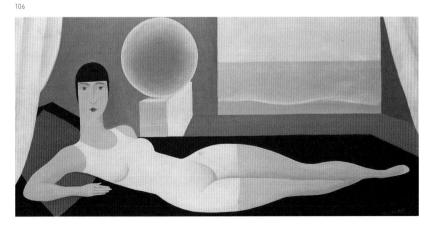

2 | 賀內·馬格利特與維克多·塞佛朗克斯，《純藝術。審美觀思辯》（L'Art pur. Défense de l' esthétique），*Écrits complets*，第 16 頁。
3 | 同上，第 19 頁。

種勝利的詩歌取代了傳統繪畫的刻板效果。完全打破藝術家被天賦、精湛技藝和所有美學小特徵所禁錮的心理習慣。這是一個新的願景，觀眾發現自身的孤寂和世界的沉默。」[4] 藝術理論和學院以及審美爭論突然變得無關緊要。馬格利特逐漸讓自己脫離未來主義式的創作，開始呈現在室內透過窗簾揭露的物體與身體，以及通往大海或城市的房間。平面色彩的使用表達出預期的構圖，讓畫面顯得寧靜。陰影尚未佔據他的畫作，物體的不動和孤立往往會引發人的不安感。繪製於 1925 年初的《室內的裸體》（Nude in an Interior）和《浴者》，以表現靜止的時間和物體的神祕開啟這種新的繪畫方式〔圖 106〕。然後梅森引導他走向達達，該運動在比利時最後的一次發聲是在雜誌《食道》。馬格利特的轉向被他朋友視為一種背叛。福魯吉終其一生反對他。但厭惡達達的努傑摧毀了這份雜誌，重新找回這場災難的倖存者。接下來的事眾所周知：「從 1925 年到 1926 年，我畫了六十張在布魯塞爾『人馬畫廊』展出的畫作。當然，它們傳達的自由跡象遭到批評者的反對，儘管我從不期待他們說出任何有趣的話。他們責備我的一切——因為缺少一些東西和其他人的存在……他們還譴責我的畫作模稜兩可……他們譴責我奇怪的關注……至於神祕，我畫作的謎，我認為這是我從所有荒謬的心理習慣中解脫出來的最佳證據，這些習慣通常佔據了真實感存在的地方。」[5]

另一個影響年輕馬格利特的是馬克斯・恩斯特的作品，他的拼貼畫給他留下了深刻印象，展示「太壯觀了……一個人竟可以去掉任何賦予傳統繪畫威望的東西。」[6]

四年來，賀內・馬格利特經歷了從立體主義到抽象主義的各種風格，在打造自己的繪畫風格之前探索它們所有的可能性，或者更確切地說，他打算在自己的知性發展中賦予它們角色。直到那時，還只是「形而上學繪畫」（他在閱讀 1918 年於羅馬創辦的雜誌《塑料價值》[Valori plastici] 時發現）的作品，在 1925 年透過他的畫作《窗戶》（The Window，1925）而正式成為「超現實主義繪畫」——在背景中，圓頂禮帽人物的輪廓首次出現〔圖 108〕。這項工作結合了基里訶和恩斯特的影響，後者在 1936 年宣稱馬格利特的畫作是「完全手工繪製的拼貼畫」。

「1924 年（實際上是 1925 年），賀內・馬格利特創作出自己認為的第一幅畫作。畫中描繪了一扇室內的窗戶。在窗前，一隻手似乎想抓住一隻飛行中的鳥。早期作品的努力仍出現在這幅畫中，根據現在已不流行的行話，某些部分進行了『塑性處理』。」[7]

馬格利特自己也使用拼貼技術。1927 年，他繪製一本由布魯塞爾皮草商委

4｜賀內・馬格利特，《生命之線》（La Ligne de vie），*Écrits complets*，第 104 頁。
5｜同上，第 108-109 頁。
6｜同上，第 104 頁。
7｜賀內・馬格利特，Esquisse autobiographique，*Écrits complets*，第 367 頁。

107 正在創作《空面具》（The Empty Mask）的賀內・馬格利特，馬恩河畔佩賀，1928。

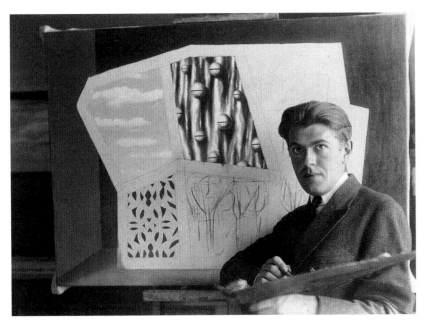

107

託製作，名為《塞繆爾目錄》（Catalogue Samuel）的小冊子，裡面包括十六幅插圖和保羅‧努傑的評論（其中大衣的樣板與當時馬格利特用來作畫的裝飾物品並置——裂開的牆壁、脈紋樹木、窗簾和地板），畫家在它們旁邊放上自己閉著眼睛的頭像。[8] 他在 1927 年四月在「人馬畫廊」舉辦的第一次個展中包括十幾幅拼貼畫。與保羅-古斯塔夫‧范‧赫克簽訂的合約確保馬格利特有收入。四個月後，賀內和喬婕特‧馬格利特搬到馬恩河畔之佩賀。這將是畫家最多產的創作時期：雙重肖像；在繪畫中的小房間排列的物體，或以無限形式進行碎片化；天空和帶有木紋的物體；以及最重要的《字畫》（word paintings）系列——無疑受到胡安‧米羅（Joan Miró）在同一時間繪製的那些畫作影響，研究一個詞和它指定的物體之間的關係，其中《形象的叛逆》（The Treachery of Images，1929）是最具代表性的例子。在 1928 年，以「話框」或不規則形狀的形式，這些字詞公布未呈現的元素；漂浮在繪畫風景中的模塊表明著概念或對象。

　　這是〈文字與圖像〉（Les Mots et les images）的意圖。這是一篇文章，附有馬格利特於 1929 年在《超現實主義革命》（La Révolution surréaliste）發表的草圖〔圖109〕：「一個物體與它的名稱之間沒有多大關係，人們找不到另一個更適合它的名稱……一個圖像可以在一個陳述中代替一個單詞……一個物體讓人

8 |《塞繆爾目錄》，Brussels: Didier Devillez éditeur，1996

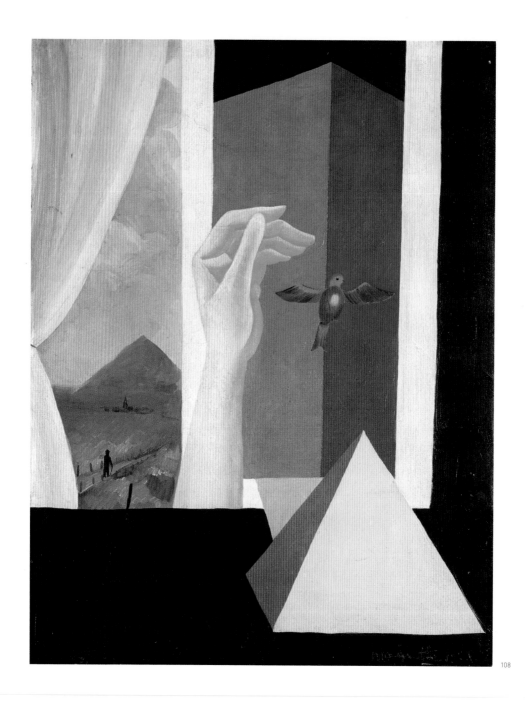

108

108 《窗戶》（The Window），1925。

109 《超現實主義革命》（*La Révolution surréaliste*）1929.12.15。

110 《塞繆爾目錄》（*Catalogue Samuel*），布魯塞爾，1927。插圖：賀內・馬格利特，評論：保羅・努傑。

假設它背後還有其他東西……有時候，繪畫中所寫的字指向精確的東西，而圖像指向模糊的東西。」[9]《字畫》系列延續到佩賀時期之後，馬格利特在創作生涯後期也使用了此手法。這是安德烈‧布勒東第一次選擇收購的作品之一：《隱藏的女人》（The Hidden Woman，1929）。在 1929 年 12 月出版的《超現實主義革命》裡，這張畫在一張合成攝影照片中，被巴黎和布魯塞爾超現實主義者閉眼的頭像所包圍〔圖 262〕。

　　馬格利特在佩賀作畫的各種照片迄今仍保存著：擺姿勢、手中握著調色板、在鏡頭前轉開身體，站在放置畫作《挑戰不可能》（Attempting the Impossible）（1928）的畫架前，與一幅表現馬格利特繪製裸女像的畫作〔圖 113〕。在一張作為這幅畫作「模特兒」的照片中，他穿著格子拖鞋，用畫筆輕觸喬婕特；喬婕特站在他面前，身穿黑色無袖運動衫〔圖 112〕。史古特耐爾將它題名為《愛情》（Love）。畫一個女人，他的妻子，除了是一個愛的寓言，也表現出可實現和被實現的慾望，更多是創造世界的慾望，而不是對肉體的渴望，畫家創造而不是複製。它賦予想像力一種外觀，使其可見。在畫家的畫筆下出現的，不是一個再現的例子（例如在繪圖表面上），而是一個可見的例子。雖然在畫中的畫家，與作畫的這位畫家，具有馬格利特的特徵，畫中女人具有喬婕特的特徵，

「在第二個時期裡（從 1927 年到 1940 年），馬格利特改變了畫作構圖，讓一般人更容易懂，不讓膽怯的心智感覺那麼受折磨。」
Louis Scutenaire, *Magritte*, p. 9.

9｜賀內‧馬格利特，〈文字與圖像〉（Les Mots et les images），《超現實主義革命》（*La Révolution surréaliste*），第十二期，1929.12；轉載於賀內‧馬格利特所著之 *Écrits complets*，第 60-61 頁。

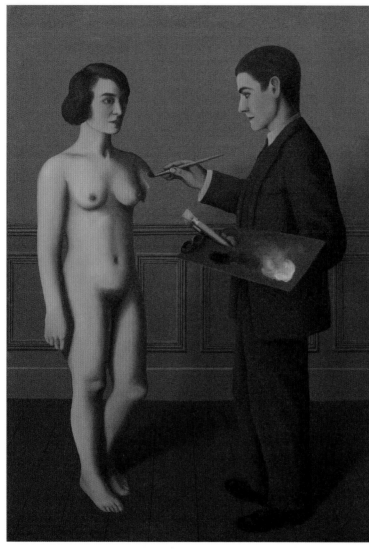

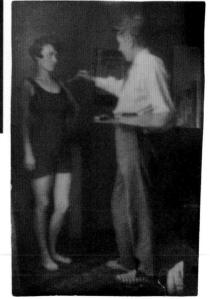

111 | 112

111 《挑戰不可能》（Attempting the Impossible），1928。

112 《愛情》（Love），構思發展《挑戰不可能》（Attempting the Impossible），馬恩河畔佩賀，1928。

113 正在創作《挑戰不可能》（Attempting the Impossible）的賀內 · 馬格利特，馬恩河畔佩賀，1928。

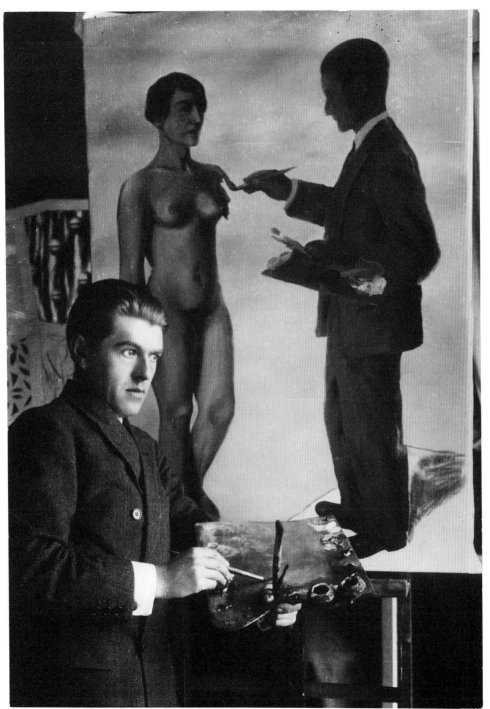

114

但它不能被視為雙重肖像。如同維梅爾（Vermeer）的《繪畫藝術》（The Art of Painting，1665-1666）和庫爾貝（Courbet）的《畫家的工作室》（The Painter's Studio，1854-1855），馬格利特在這裡提出他自己的繪畫方式。在另一張快照中，他直視相機，手上拿著調色板，正在畫《空面具》（The Empty Mask，1928），畫布中的某些部分尚未被勾勒出來〔圖107〕。在巴黎，馬格利特也進行了一系列「碎片化」的繪畫，如《地球的深度》（The Depths of the Earth，1930），將一個鄉村景觀劃分為四塊獨立的畫框，以及《永恆的明顯》（The Eternally Obvious，1930），將一個應該是由喬婕特作為模特兒的裸體女人身體，分為五幅獨立的畫框，從頭到腳垂直重構女性身體的形態〔圖114〕。透過在單一構圖的空間內打破身體連續的線條表現，馬格利特以不同方式重申繪畫的人為性，並且透過此一事實，重申繪畫與外部真實之間的區別。

「在1936年的一個夜晚[10]，我在一個房間裡醒來，房間的鳥籠裡有一隻睡著的鳥。一個奇妙的錯誤讓我以為鳥從籠子裡飛走了，取而代之的是一顆蛋。我得知一個驚奇又新穎的詩意祕密，因為我感受到的衝擊，恰恰是由兩個物——籠子和蛋——的親和性引起的，而之前的衝擊則由相互陌生的物體相遇所引起。」馬格利特在他的演講〈生命之線〉中這樣寫道。「基於這個啟示，我想除了籠子以外的物體，是否也能表現出——透過對它們適當且嚴格預定的元素進行闡釋——與蛋和籠子相遇所產生出一樣明顯的詩歌。」[11]

從佩賀回來後，由於謀生的需要，在經過一段不那麼強烈的創作期後，馬格利特製作了一系列技術上更精緻、幅面更小的畫作，將物體聚集在一起，更受限於他對有效示範的關注。這些作品被細心地繪製，加劇了日常物品之間聯繫的謎團，如鞋子、蠟燭、眼鏡、鑰匙、門和房屋，他想透過探索其隱藏的意義來誘導出它們的神祕感。因此，一個火車從壁爐中開出來〔圖188〕、一扇關閉的門有一個奇怪的開口、一個女性軀幹成為一張臉、美人魚有延展的雙腿、鞋子是一雙赤腳、雨滴落在雲層上、完美對稱的景觀穿過並延伸到畫架上的畫布之外。這些物品不再只是迷失方向，它們透過並置提供意想不到的詩意震撼，揭示其親近感和親和性。我們平時在關於它們的經驗中將它們分開的原因，在這裡卻使它們彼此接近，將它們連接起來，並宣判它們共存。馬格利特在此一時期繪製的並非誘惑或矯飾的形式，而是讓繪畫元素擁有最清楚的能見性、最大的清晰度有關。關於其性質的每一種模糊性都必須被擱置。這些沒有特定特徵、具備日常用途的物體必須能立刻辨識，如此一來沒有什麼能偏移我們對作品核心的直視。儘管馬格利特相當清楚他的「專長」，他還是避免過度自信，禁止任何感情的迸發。馬格利特像招牌畫家或櫥窗設計師這類工匠一樣，繪製

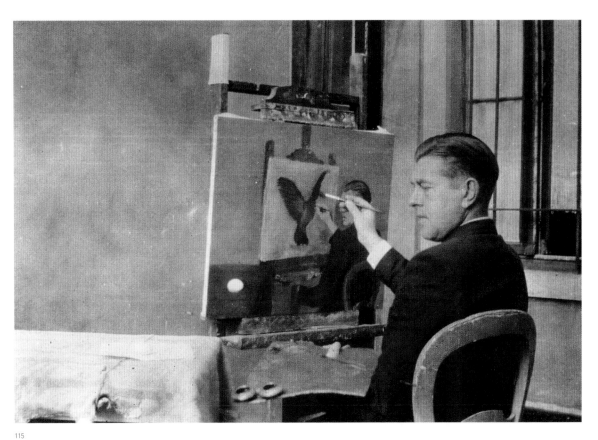

115

114 《永恆的明顯》（The Eternally Obvious），1930。

115 正在創作《靈視》（Clairvoyance）的賀內‧馬格利特，賈桂林‧農可攝，布魯塞爾，1936.10.04。

116

116 《遠大的期望》（Great Expectations），1940。

117 在愛德華·詹姆士家中的賀內·馬格利特，倫敦，1937。

清楚與輪廓清晰的圖像，讓人聯想起當時的琺瑯廣告看板。

有一張照片特別值得品味，因為它與其他畫家的工作快照截然不同〔圖115〕。馬格利特已經將畫架放在通往愛斯根路花園的小庭院裡。畫架上是一幅已經完成的畫作《靈視》；馬格利特坐在這張畫作前，手中握著畫筆，把臉轉向左邊看著一顆放在蓋著白布的桌上的雞蛋。但是這張照片中的圖畫是一隻展翅的鳥。馬格利特展現了完美的模仿——西裝、調色板、理髮和椅子——他坐在畫作前假裝要開始畫它。1936 年 10 月 4 日，年輕的賈桂林‧農可根據馬格利特所給的指示和場景設計拍攝了這張照片。這似乎像是一幅自畫像，也是一個「戲中戲」（Mise-en-abyme）[12]。這是不一樣的攝影構思的方式，沒有特技鏡頭或操弄技巧，提供一種類似保羅‧努傑在《顛覆的圖像》的十九張照片中所採用的基本機制所導致的倍增效果，擴展了本來頂多只是一個紀錄的圖像。藉由繪畫及「模特兒」之間的交互作用所實現的「戲中戲」，這張照片超越檔案的概念，而能被視為一件具有內涵的作品。此外，它探討了馬格利特不同創作的可能性——如果他擁有專業攝影師的工具，或者選擇探索媒體的技術面向。

第二年在愛德華‧詹姆士的倫敦家中所拍攝的兩張照片顯示，影像擺脫其「紀錄性」功能進而獨立存在的迫切性。其中一張，穿著白色圍裙的馬格利特，坐在他為贊助人家裡的舞廳所繪製的一幅《青春圖解》（Youth Illustrated）〔圖119〕的大型畫作前〔圖118〕。這種姿勢很不尋常：馬格利特盤腿坐在地板上，旁邊的桌子上佈滿破布、調色板和顏料管。房間後面拉開的窗簾表示有一扇關著百葉窗與梯子的窗戶。這幅畫作比他高，畫家大可輕易地站在一旁。但他選擇坐在顯然已經完成的作品右下角，那是因為藉由將自己放置在那裡，他可以加入畫中物體的遊行——桶子、軀幹、獅子、桌球台等——所標示的路徑。同樣地，身穿輕薄工作服為詹姆士製作巨幅的《自由的門檻》（On Threshold of Freedom）時——是他所製作過最大的油畫，馬格利特從作品的角度拍攝一張背對鏡頭的照片，讓他彷彿像是走進了畫作的風景空間，使這張照片不僅只是一張完成委託工作的紀念品〔圖117〕。愛德華‧詹姆士在他的「肖像」——《禁止複製》（1937）——中擺出同樣的背對姿勢。

《最後的美好日子》（The Last Fine Days）和《遠大的期望》（Great Expectations）〔圖116〕是馬格利特在比利時淪陷時所繪製的兩幅引發聯想的畫作標題。當時他被迫與史古特耐爾和烏白克兩家一起逃亡到法國南部。在「有意義的標題」遊戲中，我們還可以加上《鄉愁》（Homesickness）（1941）〔圖120〕、《回歸》（The Return）（1940）和《詛咒》（The Curse）（1941），這是他的作品中唯一對二戰和德軍佔領所發出的回應。除了 1944 年末或 1945 年

117

「不用說，我必須找到方法表達那折磨我的東西：我在其中發掘生活『光明面』的圖像 …… 我成功使畫面變得清新：現在一股強大的魅力取代了我以往努力在圖像中表現的那種使人不安的詩歌。」—— René Magritte, letter to Paul Éluard, 4 December 1941; quoted in David Sylvester, *Magritte* (Brussels: Menil Foundation/ Fonds Mercator, 1992), p. 319.

「一種自然辯證法引領著他的革命，他透過改變畫作氛圍來解決問題，以這種方式對抗極度沉重的環境，它們仍保留著他暗色畫作的挑釁性質。這是一個充滿陽光、活力、紛飛色彩、鼓舞人心的主題、裸體女人、飛鳥的顏色，以及閃閃發光的土地的時期。」—— Louis Scutenaire, *Avec Magritte*, p. 154.

10 | 與此軼事相關的畫作《選擇性的親和力》實際上繪製於 1933 年。
11 | 賀內‧馬格利特，《生命之線》（La Ligne de vie），*Écrits complets*，第110頁。
12 | 譯註：在西方藝術史中，用來描述一種將圖像副本置於其自身之內的正式技術，通常以一種暗示無限重複序列的方式進行。

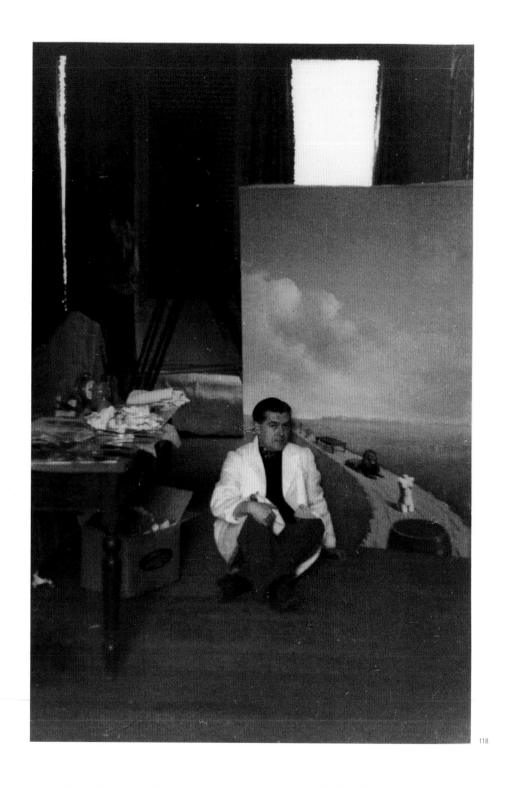

118 正在愛德華・詹姆士家中創作《青春圖解》（Youth Illustrated）的賀內・馬格利特，倫敦，1937。
119 《青春圖解》（Youth Illustrated），1937。

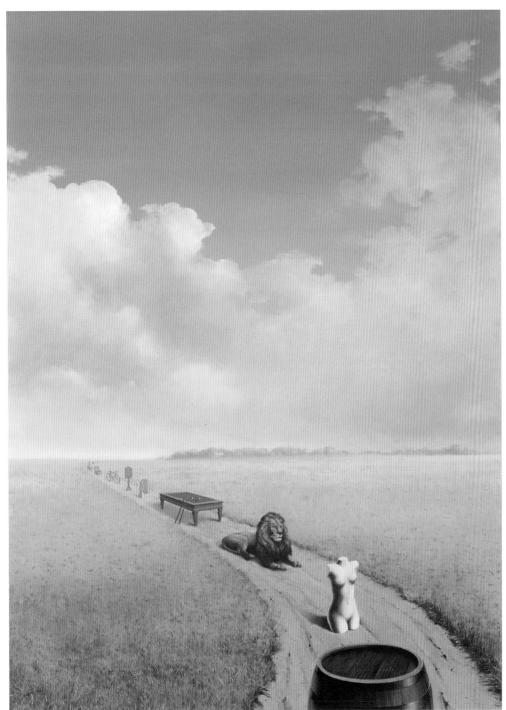

初創作的雙聯畫《應用的辯證法》（Applied Dialectics）外（左邊是在晴朗天空下開著坦克和飛機前進的敵軍，右邊則令人聯想至 1940 年 5 月的撤退，士兵和百姓一起在落魄行進的隊伍中護送一架鋼琴、嬰兒車和鳥籠），馬格利特彷彿堅定地迴避目前看來尚未控制他的情況。戰爭使馬格利特失去了平衡。他逃離它、害怕它，並且不參與其中 —— 沒有抵抗或顛覆行為。這是一段漫長的等待時期，全神貫注的創作讓他得以忍受，毫無疑問地，也包括對戰爭的不解。如同努傑在 1941 年 6 月 24 日的日記中所記錄下的：「（我看著德國士兵的樣子，優秀、聰穎、善良。我經驗到所有戰爭中其他人稱為恐怖、愚蠢的謎團。我的意思是，我無法掌握隱藏在這其中的邏輯。）」[13] 以及焦慮。在他的演講〈生命之線〉中，馬格利特公開提到「希特勒這個該死的滋事份子」，並在一份「反法西斯知識分子守望委員會」（Comité de vigilance des intellectuels antifascistes）製作的海報中聲討雷克斯主義（Rexism）及其領導人萊昂・德格雷爾（Léon Degrelle）帶來的威脅，後者完全臣服於納粹主義。但對於超現實主義者來說，無論他們的處境為何，無論衝突將他們引導到何處，「處於令人震驚的龍捲風中心」都是一種「持續的經驗」[14]。

因此馬格利特作畫，試圖透過題材讓畫作光明起來，彷彿想把這些年的黑暗氣候像變魔術一樣地變走。《葉鳥》（leaf-birds）出現在這個時期；還有他的《靜物》（still lifes），花束以中空的剪影展示一幅春天的景觀（Plagiary，1943）。然後，馬格利特在翻閱一本內附彩色複製的印象派畫作書籍時，突然想像自己創作具有雷諾瓦風格、溫暖和散發水果香味的畫作。這些畫作的主題將忠於他的意圖，但以更明亮、零碎的筆觸來展現。因此，在 1943 年春天，在「史達林格勒戰役」（Stalingrad）[15] 後，人們開始能期待戰爭結束。在比利時，從三年前開始，馬格利特就展開他所謂的「雷諾瓦時期」，或者他更喜歡稱之為「陽光時期」（Sun Period）。這些畫作充滿明亮和大方的感受，直接援引雷諾瓦（《論光》[Treatise on Light]，1943〔圖 121〕）和安格爾的風格（《安格爾先生的好日子》[Monsresur Ingres' Good Days]，1943）。女性身體的每一部分都被塗成不同的顏色；在古老神祇或音樂家雙腿間上升的小舞者和裸女；美人魚含情脈脈地躺在沙發上；花束在照亮一切的耀眼陽光下綻放成樹木或景觀。馬格利特甚至以新的畫法改造先前的主題。這也是奇怪的「火焰重燃」（The Flame Rekindled，1943）時期。他將皮耶・蘇威斯特（Pierre Souvestre）[16] 和馬塞爾・亞蘭（Marcel Allain）[17] 於 1912 年出版的《千面怪盜方托馬斯》（Fantômas）[18] 著名的海報和封面轉變為畫作；馬格利特是一位忠實的讀者。在原始插圖中「犯罪大師」揮舞的匕首，在畫中被玫瑰所取代，這是一個在戰爭中引人注目的提

13｜保羅・努傑，*Journal* (Brussels: Les Lèvres nues, 1968)，第 30 頁。

14｜羅・努傑，L'expérience souveraine，*Histoire de ne pas rire*，第 125 頁。

15｜譯註：「史達林格勒戰役」是二戰中納粹德國與其盟國為爭奪蘇聯南部城市史達林格勒而進行的戰役，時間為 1942 年 7 月 17 日至 1943 年 2 月 2 日。

16｜譯註：皮耶・蘇威斯特（1874-1914），法國律師、記者、作家。

17｜譯註：馬塞爾・亞蘭（1885-1969），法國作家。

18｜譯註：《千面怪盜方托馬斯》創作於 1911 年，為法國犯罪小說史上最著名的角色之一。

120 《鄉愁》（Homesickness），1941。

121

醒，畫家以想像力將一個犯罪情聖轉化為和平使者。

　　不過並非每個人都支持馬格利特在「陽光時期」的追求。雖然這一時期的畫作成為 1943 年馬連針對他所寫的專著插圖，努傑也馬上起而效仿，但無論他如何強烈地進行辯護，畫家的崇拜者（特別是范・赫克、梅森和斯巴克）並沒有在這條道路上鼓勵他。他把這些作品強行包括在戰爭期間少見的展覽中展出：1943 年 7 月在「盧可欣畫廊」和 1944 年 1 月在「迪特里希畫廊」。這個展覽的邀請函重新使用保羅・努傑完美命名為《大空氣》（Grand Air）的介紹。甚至連自 1947 年開始與馬格利特打交道，並逐漸成為他主要經紀人的亞歷山大・艾歐拉斯，也認為它們「過時」。除了一些委託的肖像畫和以往作品的變體外，馬格利特直到 1947 年都堅持使用這種多彩的技術。他在 1945 年至 1946 年冬天舉行的「超現實主義展覽」的目錄封面上，重製一個「印象派」版的《強暴》，並將它改造成《血腥：傑克・維吉佛斯的一百首詩》（Sanglante. Cent poèmes de Jacques Wergifosse）卷首圖畫的線條素描（line drawings），以及為洛特雷亞蒙的《馬爾多羅之歌》所繪製的插圖。努傑在 1946 年 11 月「迪特里希畫廊」的展覽目錄中，在一篇支持馬格利特的說明文稿——「滿日」（Full Sun）裡懇切地說：

121 《論光》（Treatise on Light），1943。
122 正在創作《情報》（Intelligence）前的賀內・馬格利特，布魯塞爾，1946。
123 《情報》（Intelligence），1946。

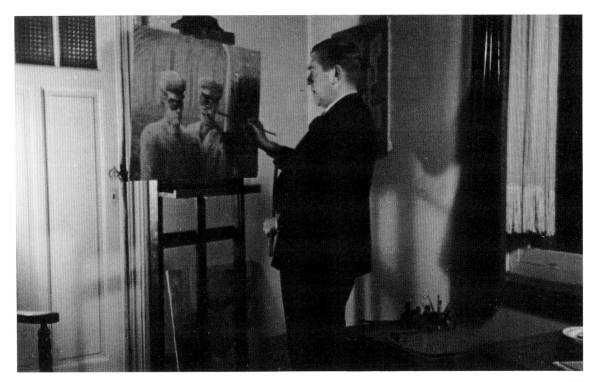

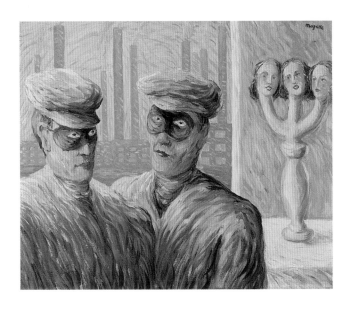

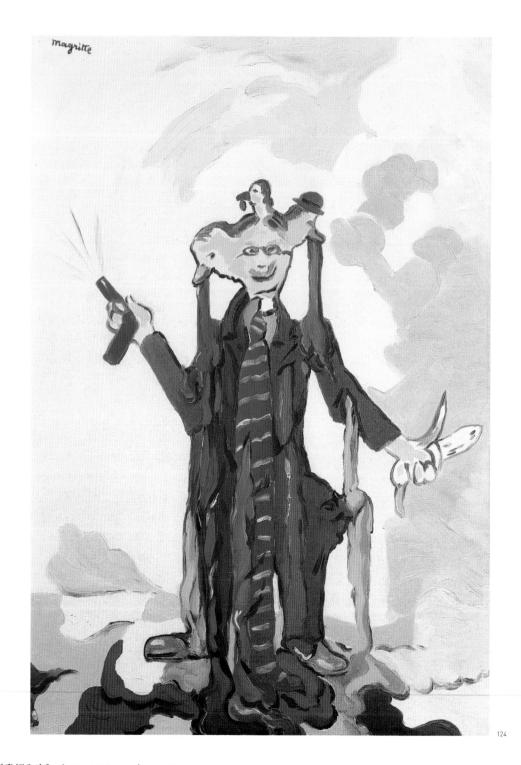

124 《畫報內容》（Pictorial Content），1948。

125 《透視：賈克 - 路易・大衛的「雷加米埃夫人」》（Perspective: Madame Recamier），1950。

126 賀內・馬格利特，米摩沙路，布魯塞爾，1966。

125

126

馬格利特只是選擇了另一個經驗領域。我們是否會說一個習慣在陰影下工作,但現在移動到陽光下的人,就改變了他原來的意圖和方法?

……馬格利特的意圖、我們的意圖都未曾改變。我們周圍的世界似乎正在逐漸縮小、減少,趨向一個微弱的灰色和黑色體系,標誌在其中優先於事物。所以對我們來說,這仍是一個問題,亦即恢復這個世界的輝煌、它的顏色、它挑釁的力量、它的魅力,以及坦白地說,它所具備的不可預測的組合潛力。即使它們以寧靜、快樂與愉悅作為回應,這裡卻不再有任何禁忌感。[19]

1946 年的一張照片保留了身穿深色西裝的畫家在愛斯根路家中創作這類畫作的記憶:《情報》(Intelligence)——兩個戴著面具的工人在一個工廠環境中,靠近一個帶有三個女人頭的燭台〔圖 122〕。

我們可以毫無疑問地將「母牛時期」視為馬格利特對於人們冰冷對待其新畫風的回應。1947 年,他轉向更古典的繪畫形式。他的批評者認為這是「回歸理性」,尤其在他放棄出版《充滿陽光的超現實主義》(Surréalisme en plein soleil)和《額外的精神主義》(L'extra mentalisme)宣言時。但若將此視為他的放棄,就是對馬格利特的誤解。他不打算讓事情就這麼算了。他反過來以自

「1948 年的那段時期比較短,持續時間不到三個月。你可以把它稱為令人眼花繚亂的自由……最純粹形式的奔放,色情畫面與文字遊戲、甜蜜與難解、粗獷與美麗、深邃與笑聲、憤怒與不協調交錯在一起。」—— Louis Scutenaire, *Magritte*, p. 10.

19｜保羅・努傑,Élémentaires,*Histoire de ne pas rire*,第 215 頁。

THE RESEMBLANCE OF PAINTING

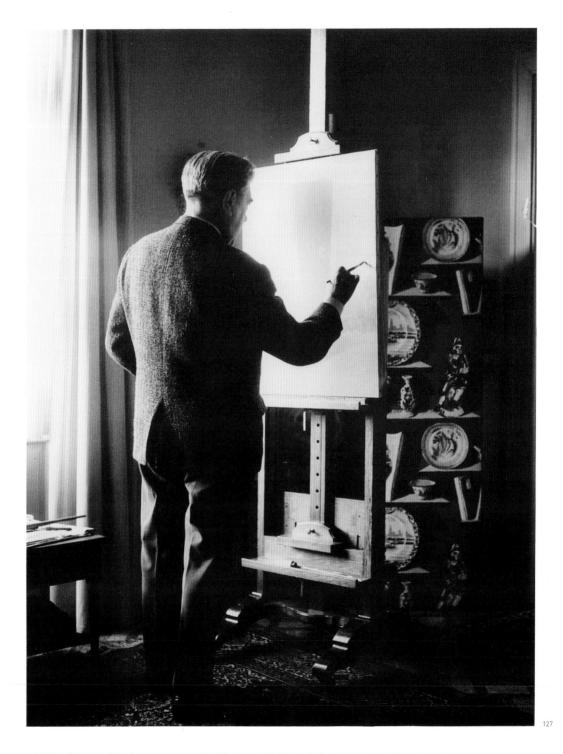

127

127 正在創作《真理之井》（Le puits de vérité）的賀內・馬格利特，商克・肯德攝，米摩沙路・布魯塞爾，1962。
128 賀內・馬格利特，喬治・提希攝，布魯塞爾，1955。
129 戴著草帽的賀內・馬格利特，羅蘭・德烏爾塞攝，約 1950。

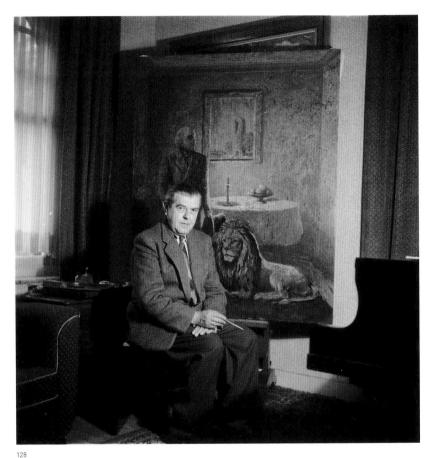

128

129

己的方式進行報復：藉由把事情推向極端，表現自己不願為了所謂的「好品味」——至少是收藏家的品味——順從別人的指示以及放棄他狂熱的獨立性。這是一段最考驗他朋友的時期。

因此，1948 年 6 月在上面提到的「市郊畫廊」舉辦的巴黎展覽中，他進行了一次「藝術攻擊」，這是一次他自願當受害者的攻擊，因為它在他全部作品中以爆炸的色彩結束這個篇章。馬格利特自然從不缺乏幽默感，但這次除了幾個朋友外一直保密的展覽，毫無疑問是馬格利特在五十歲生日即將來臨前做出的最大挑釁。這場延續他「陽光時期」的展覽就像一場煙火表演一般。這十五幅油畫和二十幅水粉畫所呈現的風格和技巧，源自一股狂熱，甚至超出一個早已對畫作效果興奮不已的馬格利特。他讓自己受繪畫樂趣引導，經歷他從未曾經歷過的強度。在這些畫作當中，先前的主題與不曾出現在其他地方的全新主

「令人讚嘆的圖像，被捕捉在最好的時刻，其所散發的力量既可溯及遠古，也可企及明日……畫家可以隨心所欲地表達、保持距離、回歸傳統、無動於衷和枯燥乏味。一旦畫完了，這幅畫就不再與畫家有關，與它有關的只有畫作本身和站在畫作前的觀者。」—— Louis Scutenaire, *Avec Magritte*, pp. 140–143.

THE RESEMBLANCE OF PAINTING

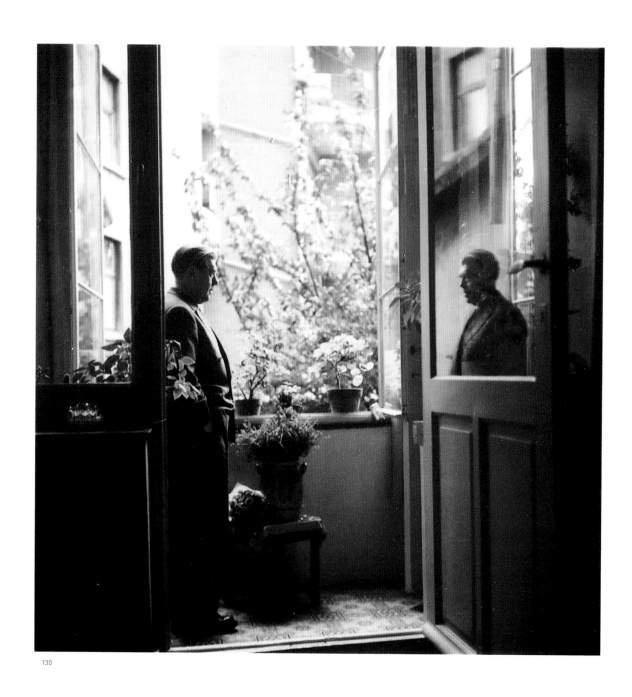

130

130 捕鳥人（L'oiseleur），喬治·提希攝，朗貝爾蒙大道，布魯塞爾，1955。
131 賀內·馬格利特，喬治·提希攝，布魯塞爾，1955。
132 賀內·馬格利特，喬治·提希攝，布魯塞爾，1955。

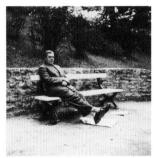

131

132

題交錯並置，後者在他創作時才浮現，例如在燈下打鼓的小兔子或吞噬彼此鼻子的人物。雖然在印象派之後，一些評論家還發現了野獸派的記憶，但我們事後才能看到《生活的藝術》（The Art of Living）、《泰坦尼亞》（Titania）和《畫報內容》（Pictorial Content）〔圖124〕中馬蒂斯（Matisse）和德蘭（Deran）的痕跡。這種繪畫上的自我殘殺可說前無古人，甚至連畢卡比亞做的也不算數，因為很少有藝術家自己如此完美地進行藝術自殺，並有條不紊地組織自己的「信仰審判（Auto-da-fé）[20]」。年輕一代的藝術家和評論家對此毫無疑問：三十年後，有些人認為這是在經過一段時間的極度禁慾主義或概念性理性主義之後回歸繪畫的悼詞，這種理性主義為了意圖和評論而抹煞繪畫本身。但我們首先應該看到的是，在一個由市場主導的藝術時期，一個人並不為了任何的宣言或理論，純粹為了自己和少數其他一些人的樂趣，而與主流相抗衡的能力。

20｜譯註：西班牙語，是中世紀西班牙、葡萄牙宗教裁判所針對異教徒進行的公開懺悔儀式。

133

一旦煙火褪色，最後的火花熄滅之後，馬格利特再次努力地將他的想法轉化為畫作，專注於發現物體的潛力。蘋果、瓶子、桌椅、魚和生物都被凝固下來——甚至連閃電擊中岩石景觀的畫面也受到凝結。大海填滿帆船的剪影，天空充滿鳥類的輪廓。在平靜的天空中，巨石漂浮在美麗的雲彩之中。蘋果和玫瑰填滿整個房間，壓迫著牆壁，因為日常物品突然間變得巨大。月亮在樹葉前面經過，白天和黑夜熟悉地互相問候，圓頂禮帽男人的輪廓在房子上方升起。他也對著名畫作的場景進行改造：賈克-路易·大衛（Jacques-Louis David）的《雷加米埃夫人》（Madame Récamier）〔圖125〕和克勞德·莫內（Claude Monet）的《陽台》（The Balcony），後者中的人物由棺材取代。這裡有帶樹根的城堡，捕捉砍伐它們的斧頭的樹木，樹幹如同半開的櫥櫃門打開著，揭示它們之中井井有條的祕密。在這裡，景觀延伸到繪畫之外，或者在破碎的窗玻璃後面，逃避追捕，保留它們的記憶。

時至今日只讓一小群朋友拍攝的馬格利特，在這裡成為攝影師的模特兒，刻意模仿自己的日常工作，為雜誌讀者在照片中現身作畫。在這裡，以前只為他的相簿和親密朋友拍攝的肖像，被複製在數千份表面光滑的紙上，使他的個人生活像一位著名演員或流行歌手一樣公開，迫使他照顧他的外表，穿一套三件式西裝假裝畫畫，並把自己慷慨地交給攝影師〔圖126〕。喬治·提希（Georges

「濃密的頭髮、灰色的眼睛、憂愁的臉，不像是一位苦行僧或浪漫主義者，反倒像瓷器花瓶上一個中國人蒼老、憂鬱和精明的臉，旁邊還點綴著出現在童話故事裡的龍。」—— Louis Scutenaire, *Magritte*, p. 7.

134

133 賀內・馬格利特，杜恩・麥可攝，1965。
134 賀內・馬格利特，杜恩・麥可攝，1965。

135

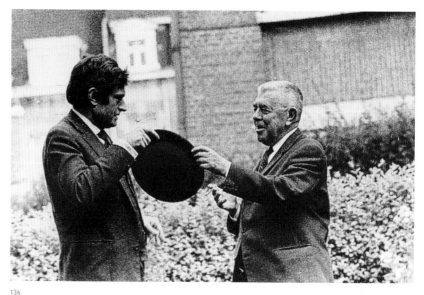

136

137

Thiry）是比利時藝術界一位沉默的編年史家，在馬格利特朗貝爾蒙大道的公寓裡，拍攝他創作《歐幾里德步行》（Where Euclid Walked）（1955）或《旅程記憶》（Memory of a Journey）（1955）〔圖 128〕的照片；或是一張在面向花園敞開的法式大門上反映的雙肖像，畫家在當中似乎正對著自己的形象沉思〔圖 130〕。接著攝影師把他帶到花園裡，和坐在他膝蓋上的「賈姬」一起拍攝，旁邊是一隻石膏手；然後他們走進喬沙亞大道（Boulevard Josaphat）熟悉的景緻中，讓馬格利特站在繪圖廣告牌前面拍照〔圖 131〕。

羅蘭‧德烏爾塞（Roland d'Ursel）通過兩扇門框，為穿著冬季大衣，戴著淺頂軟呢帽的馬格利特進行風格攝像〔圖 137〕。查爾斯‧雷倫斯（Charles Leirens）為一本銷量高的雜誌，在鋼琴漆面上一個彩繪瓶子後玩弄他的倒影〔圖 135〕。 1967 年，在馬格利特生命行將結束之際，瑪麗亞‧吉利森（Maria Gilissen）捕捉到她丈夫馬賽爾‧布羅達斯（Marcel Broodthaers）假裝從畫家手中接受珍貴的頭套，如同接受一根建立合法性和傳奇的權杖一般〔圖 136〕。但美國攝影師杜恩‧麥可（Duane Michals）的攝影，是最接近畫家思維方式並最具原創性的肖像照。他在 1965 年拜訪馬格利特：馬格利特被投射在他自己的心理世界中，像他畫架上疊加的浮水印和他家裡的裝飾品——他躺在沙發上似乎在睡覺。這些圖像是另一位創作者向一位偉大創作者所致上的最高敬意〔圖 133,134,138〕。

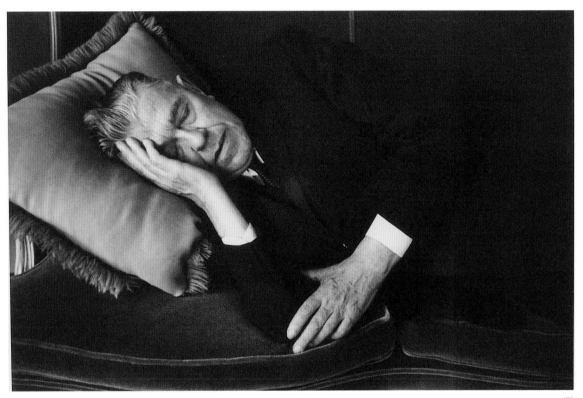

135 賀內‧馬格利特，查爾斯‧雷倫斯攝，1959。
136 馬賽爾‧布羅達斯與賀內‧馬格利特，瑪麗亞‧吉利森攝，1967。
137 賀內‧馬格利特，愛斯根路，布魯塞爾，羅蘭‧德烏爾塞攝，約 1950。
138 睡夢中的賀內‧馬格利特，杜恩‧麥可攝，1965。

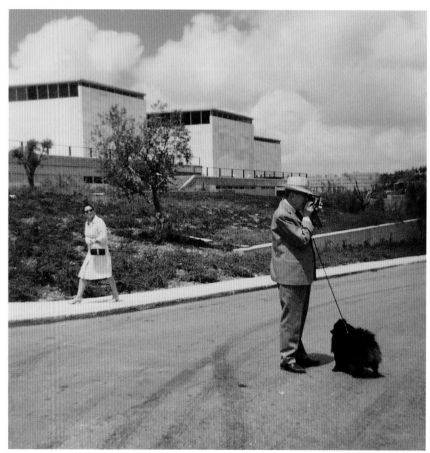

139

139 賀內・馬格利特，耶路撒冷，1966。

Reproduction Permitted
or Photography Enhanced

IV. 許可的複製—增義攝影

持續性和延伸性，是馬格利特作品裡的一大特徵。表現在反覆出現的主題被重新審視，嘗試不同的手段來解決作品引發的問題，增添了豐富性。即使是出於經濟考量讓他「再製」了自己某幅作品——買家和經紀人無不感到欣喜，往往對作品其實存在「雙胞胎」毫不知情——這些作品在豐富的變化形式裡有時密度變得更高，有時則變得更加質樸。畫作沒有所謂的終極版本，對新組合保持開放，容納其他的主題內容，讓不同的想法融合，產生後續作用，也推遲了謎題本身的解答。

馬格利特在一些攝影作品裡也運用了相同的手段，身旁的好友被拉進他的作畫紀錄中，透過相機將他們安插進他的圖像世界裡。模特兒有血有肉的現實加入到繪畫的平面世界，透過這重機制，將相片推往一個新的影像層次，一種沒有隸屬結構的、跳脫傳統攝影符碼的影像——這些照片包括家庭快照，和畫家出於現實考量所留下的紀錄性影像。它們的創意性超越了休閒性，這些照片加深了我們對繪畫作品的認知，也把我們帶到攝影外的其他領域，詮釋了其他東西。

對於新手攝影師來說，攝影就是要忠實複製攝影師意圖捕捉的時刻。按下快門，影像要如鏡子般完美又究竟地固定住這一刻。技術差錯，失焦，突發狀況出現都要被排除在外，就像沖印室通常會把這些照片當成未達特定標準的失敗照片而不予洗出，成本考量推翻了碰運氣的機會。就這方面而言，業餘攝影師和禮拜天畫家很像，他們都是兢兢業業的技術員，專注於技巧，就自己挑選的主題仔細臨摹，風格一般承襲自某位名家，藉此來印證自己作品的價值。超越現實，或超越攝影本身的鏡像反映，不會是拍照的動機，拍照的目的就是影像，不會跨越這個門檻投注更多反思。

140
141 | 142

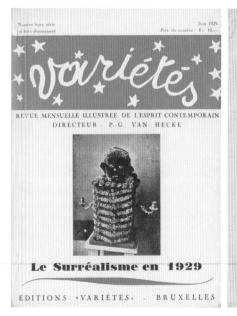

140 E.L.T. 梅森、羅伯‧德‧史邁，《他們的理解》和《我們的理解》，1926-1927。照片。私人收藏。

141 《綜藝》雜誌封面，1929 年 6 月。

142 時代畫廊舉辦攝影展之目錄，1928 年 10 月，夏勒華攝影博物館收藏。

馬格利特的照片跟傳統裡寫真的、實用性的照片非常不同，他建立了一個新範疇：「增義攝影」（enhanced photograph），這種照片就跟他的繪畫一樣平順無瑕，沒有厚塗法（impasto）或筆觸效果，沒有畫家刻意透過筆觸來突顯個人風格的波動紋理。不像馬格利特的早期畫作，我們可以在其中探觸到他承襲的種種影響——譬如義大利超現實主義藝術家基里訶（de Chirico）的關鍵影響力——想要從他照片裡尋找影響他攝影風格的攝影師，只會是徒勞無功。

　　就這點來說，從電影會比從攝影裡更能看出顯著的關連性（見下一章）。在他年輕時代的報章雜誌，刊載的照片數量不多畫質又差，攝影藝廊在 1920 年代晚期尚未出現，加上 1929 年前布魯塞爾超現實主義團體對攝影毫不重視，這些都能說明馬格利特為何對攝影相對地漠不關心，這個時期的照片也都是用初階的方式在拍攝。

　　比利時的攝影活動並不算少，但是在一、二次大戰之間，攝影大都侷限在專業協會和同好俱樂部裡。他們發行的刊物，諸如 1874 年的《比利時攝影協會會刊》（Le Bulletin de l'Association Belge de photographie），和更後來的《現代攝影》（Photographie moderne），以及 1923 年在安特衛普出版相對照的佛萊芒文版《現代攝影》（Hedendaagse fotografie），都很少會在會員之外流通。況且這些雜誌上刊登的照片很少能代表當代最好的藝術家，它們關心的大多是新沖印技術和攝影器材的推出。當道的攝影潮流是繪畫派（Pictorialism），它將繪畫美學移植到攝影上，著重失焦部位和光線效果，這種風格不太可能吸引偏好現代性的年輕畫家。

　　馬格利特身邊，只有他童年期的朋友、來自沙特萊（Châtelet）的埃米爾·夏夫佩葉（Émile Chavepeyer）從事攝影。他曾前往布魯塞爾磨鍊攝影技藝，1919 年回到沙特萊，跟同為畫家、海報插畫家的弟弟亞伯合開一間照相館。夏夫佩葉大約從 1926 年轉而嘗試更具創意的風格，但跟當時仍待在布魯塞爾的馬格利特並沒有太多接觸機會，因此他的作品也無緣讓馬格利特對攝影產生興趣。布魯塞爾的超現實主義圈與攝影的淵源也差不多，除了為檔案做紀錄，1926 年前沒有留下任何攝影作品。1926 這一年，《瑪利》（Marie）雜誌出版停刊前最後一期《告別瑪利》，刊登了兩張併置的照片，分別由梅森和羅伯·德·史邁（Robert De Smet）所拍攝：《他們的理解》（Comme ils l'entendent）和《我們的理解》（Comme nous l'entendons），兩張照片都是戴著銅環的手緊握拳頭〔圖 140〕。儘管這麼說有些牽強附會，我們仍把 1922 年前後曼·雷的「曼·雷攝影」（Rayograph）看作「超現實主義攝影」的出現——也就是理解為有意為之的攝影作品，而不是被超現實主義者「發現」或收集來的照片，再冠上超現實

之名——馬格利特幾乎沒有在這個日期之前具有代表性的照片，況且在 1945 年以前也不存在攝影史學家。

馬格利特的朋友梅森，在將現代攝影引入比利時一事上扮演了重要角色。1921 年他前往巴黎拜訪作曲家艾瑞克‧薩提（Erik Satie），薩提帶他去巴黎六號畫廊參觀曼‧雷的首次展覽。但必須說，這次的參觀並沒有讓他驚豔，真正的衝擊發生在五年之後。我們所知梅森最早的攝影作品是在 1926 年。他對《綜藝》（Variétés）雜誌的圖像風格也有相當大的影響力，這本雜誌是由他的保護人兼友人保羅‐古斯塔夫‧范‧赫克（Paul-Gustave van Hecke）在 1928 年創辦的，一年前，馬格利特才在范‧赫克的畫廊裡首度展出個展。

1928 年 5 月，《綜藝》第一期出刊，大大提升了對攝影的關注（范‧赫克集結了最早有標註攝影師姓名的影像資料庫），將照片按主題分類，做類比或對比，將它們跟油畫和插畫一起刊登，不帶任何優劣次序，以亮面紙印刷、裝釘在雜誌的中間頁。《綜藝》其實並不是超現實主義刊物，但由於梅森和詩人艾伯‧華倫汀（Albert Valentin，未來的電影導演，後來加入布勒東的圈子）都是董事會成員，加上范‧赫克的知識分子氣質，雜誌編輯們總是不忘定期報導超現實主義的主題，甚至在 1929 年 6 月發行特刊「1929 的超現實主義」〔圖141〕。而布勒東、梅森、范‧赫克攜手合作的成果，便是把最大一塊蛋糕分給了攝影，刊登作品，介紹藝術家，以及將新聞圖片按主題分門別類。曼‧雷是最常被刊登的作者。不過這一期的《綜藝》裡並沒有特別關於攝影的文章；前一期發行，也就是 1928 年 12 月 15 日出刊的刊物裡，倒是對攝影有更多著墨，刊登了貝倫尼斯‧阿博特（Berenice Abbott）[1]，歌曼‧克魯爾（Germaine Krull）[2]，曼‧雷，和尤金‧阿特傑（Eugène Atget）[3] 的作品。艾伯‧華倫汀在一篇論阿特傑的文章裡，將這位一年前剛去世的攝影師譽為「先驅者」，擺在跟藝術家亨利‧盧梭（Henri Rousseau）[4] 同等的地位，並歡欣鼓舞地迎接攝影師和電影導演加入「視見卓絕者」的行列：「現在，攝影圈已經在新成員加入下成長茁壯，我竭誠歡迎他們。他們以玻璃的眼睛為武器，所需要的材料只有一塊化學藥劑玻璃片或一卷膠卷，就得以不斷再造奇蹟，因為它能命令太陽停下，抓住它點亮的造形。」[5]

這一期攝影專題就在歐洲首度舉辦重要的現代攝影展之後推出，卻經常為歷史學家們所忽略，他們只注意到 1929 年 1 月在埃森（Essen）的福克旺（Folkwang）博物館舉辦的「當代攝影展」和同年 5 月在斯圖加特王宮花園舉辦的「電影與攝影展」，認同這兩個展覽的開創性。事實上，更早之前的 1928 年 10 月，在布魯塞爾，梅森已策畫了一場展覽，挑選出當代攝影者的 124 幀作

1 |《譯註:貝倫尼斯‧阿博特(1898-1991)，美國攝影師，1930 年代用黑白攝影表現紐約街頭和建築物而為人所知。
2 | 譯註:歌曼‧克魯爾(1897-1985)，出生於波蘭的女攝影師，德國攝影新視覺浪潮的代表人物。
3 | 譯註:尤金‧阿傑特(1857-1927)，法國攝影家，他利用攝影記錄現代化之前的巴黎景象，生前沒有獲得廣大名聲，死後卻透過攝影師曼‧雷在達達與超現實主義藝術圈中聲名大噪。
4 | 譯註:亨利‧盧梭(1844-1910)，法國後印象派畫家，以純真、原始的風格著稱。
5 | Albert Valentin, Eugène Atget (1856-1927), Variétés, no. 8 (Brussels), 15 December 1928, pp. 403-407.

品，在范・赫克所經營開幕一年的「時代」畫廊（L'Époque）裡展出〔圖142〕。曼・雷，艾里・羅塔（Éli Lotar）[6]，埃內・畢爾曼（Aenne Biermann）[7]，歌曼・克魯爾，安德烈・柯特茲（André Kertész）[8]，艾瑞卡・戈拜爾（Eric Gobert），羅伯德・史邁（Robert De Smet）和梅森本人（展覽裡唯一已故的攝影師是尤金・阿特傑）。此外，這個展覽還為觀眾提供多種攝影書刊，包括曼・雷的攝影集《芬芳的田園》（Les Champs délicieux）。梅森再一次預感到攝影這項媒材的重要性將與日俱增——不僅只是對超現實主義——遂從現代攝影師作品裡做出大膽的挑選。作家皮耶・馬克・歐爾朗（Pierre Mac Orlan）在展覽手冊中，稱譽曼・雷和安德烈・柯特茲為「攝影詩人」，並斷言「攝影是目前最登峰造極的藝術形式，以它的條件，它具有實現幻想、實現我們周遭的氛圍裡——甚至人性本質裡，最耐人尋味的非人性部分」[9]。1928 年 11 月 15 日出刊的《綜藝》特別點出了攝影師的當代性以及畫廊的膽識：「透過第一次在布魯塞爾展出一群貼近時代脈動的攝影師，這個展覽把油畫經紀商自以為的重要性打回原形；而這群難以言喻的『藝術攝影師』，他們的表現根本到了殺傷力強大的煽動叛亂程度……這場展覽打垮了一票的紙牌屋」[10]。很難說馬格利特是否看了梅森辦的這場展覽，但他居住的馬恩河畔佩賀絕對稱不上是個化外之地，況且 1928 年 1 月他才在同一家畫廊裡辦過展覽，加上他和梅森與范・赫克不管在友誼還是專業上的深厚情分，很難想像他不會趁著回比利時的機會親赴展場。但即使有上述因緣，展覽中的照片，和梅森對這門藝術投注的熱情，並沒有影響到馬格利特對攝影的想法，或對攝影興起鑽研的熱忱。馬格利特從來沒有實驗過黑影照片（photogram），合成照片（photomontage），過度曝光（solarization），或對素材本身進行操作。正像他認為繪畫只是一種手段，他也只把攝影看成中性的，跟他在繪畫裡所表現出來的一樣。

馬格利特很少提起攝影，但是從他 1946 年的一篇文章裡多少能窺見他的立場：「對所謂客觀物體所做的圖像式再現，賦予物體或多或少『信以為真』的外貌，一定的『關注焦點』和精確性，就像一般物體出現在視域裡那樣（準確的透視、陰影等）。在畫布上複製這種所謂客觀式的再現，一定就是相片式的外貌，外加一些眼睛記錄的差異性，以及進行複製之手程度不一的專精性……一般的路人只對圖像式再現有感；把物體的外貌當成物體本身的單純信念，導致他無法設想、或想得到，還有其他感知對象的方式。」[11]

馬格利特會不會擔心，一旦機械之眼勝過畫家的血肉之眼，他便不再能抓住觀者的注意力，無法提供凝視和思考之間的這個過渡空間，這個由繪畫再現所提供的距離？因為物體的攝影分身，必定令人熟悉得不能再熟悉了。1965 年，

6 | 譯註：艾里・羅塔 (1905-1969)，法國攝影師和電影攝影師。

7 | 譯註：埃內・畢爾曼 (1898-1933)，德國女攝影師，德國 1920 年代新客觀藝術運動的代表人物。

8 | 譯註：安德烈・柯特茲 (1894-1985)，匈牙利攝影師，在構圖和專題攝影上具有開創性貢獻，被認為是對後世影像深遠的攝影記者之一。

9 | Pierre Mac Orlan, 'La photographie', in Exposition de photographies à la Galerie L'Époque (n.p.), October 1928.

10 | F. L., 'L'exposition de photographies à la Galerie L'Époque', Variétés, no. 7 (Brussels), 15 November 1928, p. 400.

11 | René Magritte, 'Peinture "objective" et peinture "impressionniste"', in Écrits complets, p. 181.

143

143 《保羅‧努傑肖像》，1927。油畫，布魯塞爾馬格利特美術館收藏。

他接受比利時廣播電視台記者尚‧奈顏（Jean Neyens）的採訪時，再次說明了他的想法。記者問道：「當您提到萬事萬物的奧祕時，您覺得您自己跟這個奧祕有什麼樣的關連呢？」馬格利特回答：「嗯，因為這絕對是必要的。失去奧祕，事物本身就不可能存在。況且知道有奧祕的存在，就是心靈最根本的本質。如果我只是一部相機，決不可能誘發出神祕感！」[12]

　　儘管如此，有一件事仍不可忽略，馬格利特擁有的唯一一件非自己的藝術作品——他不覺得有收藏藝術品的必要——是一幅曼‧雷攝影的半身石膏像，嘴唇和眉毛上了色。這幅攝影作品有很長一段時間都掛在馬格利特的公寓牆上。

　　馬格利特為保羅‧努傑（Paul Nougé）畫過一幅雙重肖像〔圖143〕，多少令人聯想到「立體眼鏡」（stereoscope）這玩意兒，眼睛可以從觀景窗裡看出影像，有支撐墊架在鼻樑上。努傑不像馬格利特表露出對攝影的不信任，他反而認為攝影足以提供一個實驗性的領域來反省現實。從他寫過的一些序文和其他文章裡，皆透露出他對攝影的關注，有一段短暫的時間他甚至是個令人意想不到的攝影者。1929年努傑拍攝了一系列照片，其中有十九張，在四十年後被馬賽爾‧馬連（Marcel Mariën）收入一本名為《顛覆的圖像》（Subversion des images）的小書裡。[6] 這個標題究竟是誰下的，現在已經不可考——這一系列照片從來就不是為出版而拍攝，更別說是展覽了，努傑一實驗完他的攝影，便將照片丟到一旁——這個標題卻跟同一年的油畫《形象的叛逆》[13] 如出一轍。史古特耐爾刻意拿這個標題開玩笑，將1976年馬格利特的第一本攝影合集題名為《影像的忠實》（La Fidelité des images）。兩者之間共同的主題——一樣包括觀者的凝視——正是對象在它令人困擾的存在或缺席狀態，如努傑所形容的「擾人心神的對象」：「我們之所以能夠看，光是有充足光線照射的物體出現在我們睜開的眼前是不夠的。物體不會強行進入我們眼裡；它們頂多只能以一種多少莫名其妙或頑固的方式要求被看見。被動性在這裡完全沒有地位。看，就是行動：眼睛看，就跟手握住東西一樣……這件事完全是關於 seeing（主動的看），而不是 looking（被動的看）。」[14]

　　《顛覆的圖像》中的照片，在許多層面都跟馬格利特同一個時期所繪的畫作有對應關係。《剪掉睫毛》（Cut Eyelash）中的海綿，對應到《給大地的訊息》（The Message to the Earth，1926）裡的那一塊〔圖144, 145〕；《對象的誕生》（The Birth of the Object，1926）呼應《完美的影像》（The Perfect Image，1928）裡觀者看著的空洞畫框。努傑堆放自己肖像的《閣樓》（The Attic），裡面出現的那枝槍，也可見於《風景的魅力》（The Delights of the Landscape，1928）〔圖146, 147〕和《完美的影像》（1928）中，加上壁爐、鏡子、玻璃、手套，甚至照片中

12 | 同前，p. 603.

13 | 譯註：即馬格利特作品《這不是一支煙斗》。

14 | Paul Nougé, 'La Vision déjouée', in *Histoire de ne pas rire*, p. 228.

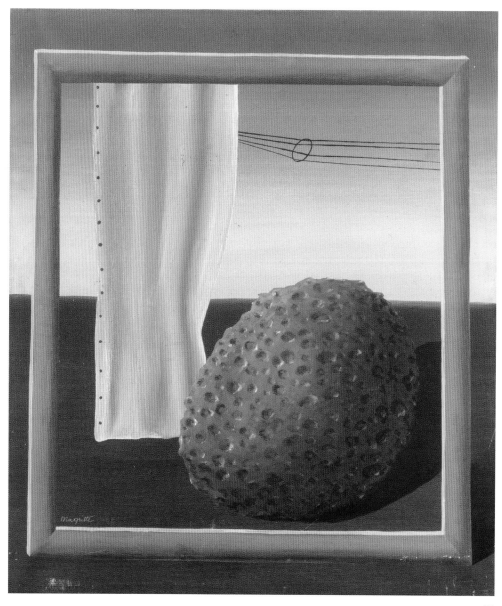

144 《給大地的訊息》，1926。油畫。私人收藏。
145 保羅‧努傑，《剪掉睫毛》，取自《顛覆的圖像》，1929–1930，夏勒華攝影博物館收藏。

146

寫在胸上的文字——這些，都是取材自日常物件的共享資源：「這裡有我們生活的種種：我們的水桶，我們的天空，我們的池塘，我們的骨頭，我們的負荷，我們的皮毛大衣，我們的葉子，我們的山脈，我們蓋的房子，我們的外貌⋯⋯這，其實就是發生在我們身上的、世界的形象。」[15]

　　努傑和馬格利特的照片都以當時一般的器材進行創作，即柯達盒式相機，也送往一般照相館沖印。他們的主角大同小異：喬婕特，瑪爾特・波瓦桑，馬賽爾・勒貢，以及馬格利特本人（努傑本人只出現在《睡眠的深度》（The Depth of Sleep）鏡子裡無意間捕捉到他的額頭上半部〔圖148〕，作為自己的肖像，或局部肖像）。這些照片也跟馬格利特的照片一樣，毫無對外公開的意圖。但兩者的相似處也僅止於此。馬格利特的照片見證一種即興的形式，在為親朋好友拍攝肖像和複製自己的畫作之間，或多或少透過融合兩者達成妥協之道：《聖家》（The Holy Family）裡，畫家和妻子坐在畫作《晨曦的窗戶》（The Windows of Dawn, 1928）兩旁，上方的畫架還放置著《執迷》（The Obsession, 1928）〔圖149〕。兩幅畫的對稱性，和照片構圖緊密的內容，將他們框限在長方型的布局裡，與畫架上方的繪畫內容互相呼應。但是在這種精心安排之中，我們看到喬婕特在微笑，抱著魯魯在自己懷中，另一邊的馬格利特抱著石膏像，

15 | Paul Nougé, 'René Magritte ou la révélation objective. Le mouvement perpétuel', in *Histoire de ne pas rire*, p. 295.

146 保羅・努傑，《閣樓》，取自《顛覆的圖像》，1929–1930，夏勒華攝影博物館收藏。

147 《風景的魅力》，1928。油畫，私人收藏。

148 保羅・努傑，《睡眠的深度》（喬婕特・馬格利特），取自《顛覆的圖像》，1929–1930，夏勒華攝影博物館收藏。　　116

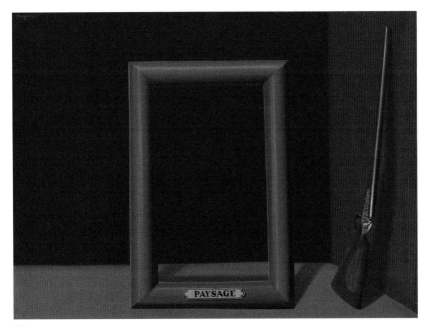

147

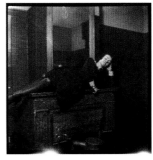

148

一臉笑容，嘴裡叼著一支香煙，刻意背離創意攝影的中性，快活地把這張快照收入家庭相薄裡。其他照片，可以看到保羅·馬格利特在佩賀的公寓門口做鬼臉，從占滿畫面的油畫後探出頭，四張畫分別為：《話語的使用》（The Use of Speech），《偽裝的象徵》（The Disguised Symbol），《斜躺的裸體》（Reclining Nude），以及一幅進行中的油畫，大衛·席維斯特（David Sylvester）[16] 認為是《思考著瘋狂的人物》（Figure Brooding on Madness），四幅畫都繪於 1928 年〔圖151〕。其他的照片，包括喬婕特抱著魯魯在《間幕》（Entr'acte）前〔圖 152〕（必定繪於 1927 年在布魯塞爾，還沒搬到佩賀之前），還有喬婕特按照「劍玉」（馬格利特對這些欄杆狀東西的稱呼）的視角，跟《神祕玩家》（The Secret Player, 1927）的合照〔圖 153〕──都透露出作者在紀念照和審美照之間的高度拿捏，這兩種類別不管在何種狀況下都不會是不相容的。喬婕特還出現在一幅出色的照片裡，未註明年代，但拍攝日期應該較晚。她坐在一張擺放許多東西的餐桌前，背對著一張豎立在畫架上的空白畫布──一幅攝影肖像也暗示了一幅繪畫肖像，透過一個布置出來的再現過程〔圖 154〕。攝影中有繪畫，繪畫中有攝影，其中的精心設計係背後深思熟慮的表現，解放了快照本身單純的情感價值。相形之下，努傑的照片完全沒有為他的主角們拍肖像的意圖，這些人不過是權充

16 | David Sylvester, *René Magritte, Catalogue raisonné*, vol. 1, p. 317.

REPRODUCTION PERMITTED OR PHOTOGRAPHY ENHANCED

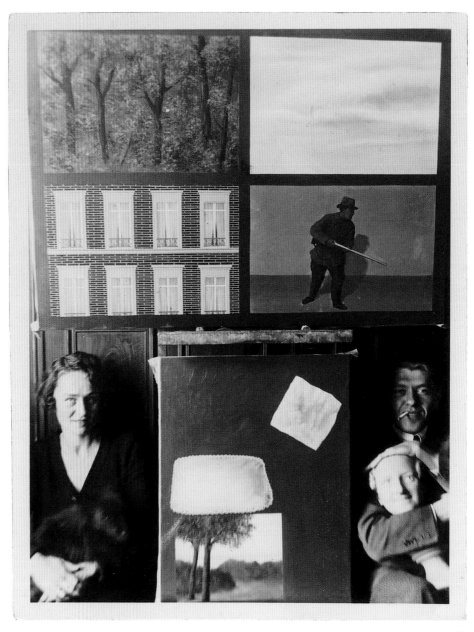

149

149 《聖家》，1928，馬恩河畔佩賀。
150 馬恩河畔佩賀，1928。

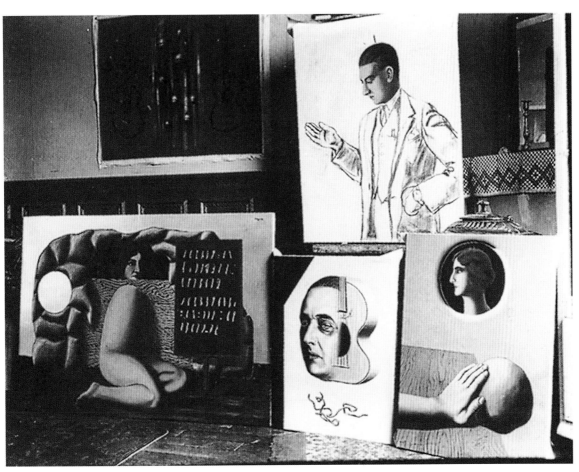

150

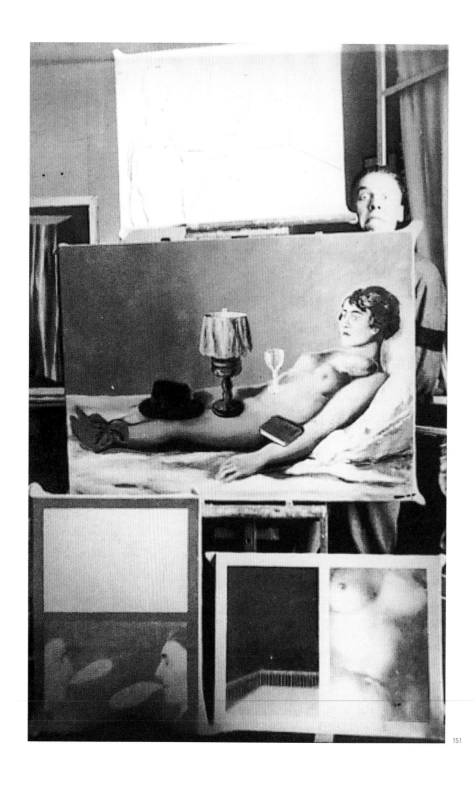

151

151 保羅‧馬格利特，馬恩河畔佩賀，1928。
152 《圖像創作》，1928，馬恩河畔佩賀。

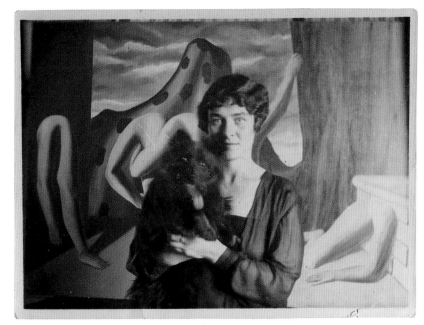

152

「臨時角色」而不是擔任「演員」，他們得設法跟「熟悉的物件周旋，這些物件咸認是我們的忠實僕人，卻在神不知鬼不覺間，險惡地宰制了我們」[17]。努傑秉持科學家的精神進行攝影實驗——他曾是一名化學家，在分析實驗室裡工作過——他禁止參與者露出任何表情，物件才是焦點，包括它的外觀和它的替代，保留觀者感受的空間，通過攝影延續馬格利特的任務，而他在馬格利特的任務裡早扮演了重要角色。

每一幅影像，包括未被收錄但也被認為是他的作品的，譬如《全知者》（The Seers），都是精心安排之下呈現的場景，事前縝密設想，就如同瑪格麗特在醞釀一幅新畫作時所使用的逐次手法〔圖155〕。攝影並不削弱物體的神祕性，被拍攝的物體仍保有它完整的召喚力量，有時比語言的力量更強大，像在《物體的誕生》，一群觀眾在房間一角爭看著空白的牆壁。在《顛覆的圖像》中，這些臨時角色進行的「戲劇」行動，就跟物件一樣不可或缺，努傑在附註中添加了見解：

人類跟日常生活物件可以發展出什麼變態關係？
我們不妨試想：

17 | Paul Nougé, 'Le modèle rouge', in *Histoire de ne pas rire*, p. 296.

153

女人在鞭打一把椅子，一塊麵包，一個梯子；
女人愛撫著一只時鐘，一支衣帽架，一個空籠子；
（這兩個想法似乎需要的不是攝影，而是攝影式的執行）。[18]

　　攝影和攝影式執行之間的分別，某種程度顯示馬格利特和努傑當時正思考著拍電影，甚至還引用第七藝術的例子在照片中——布紐爾和達利的《安達魯之犬》（1928）中著名的切眼片段，用在《剪掉睫毛》裡；費雅德（Feuillade）的《吸血鬼》（The Vampires，我會再講到這部片子）用在《睡眠的深度》。
　　十二年後，在一篇論攝影師豪爾‧烏白克（Raoul Ubac）的文章中，努傑認知到攝影技術裡的實驗性是可以超脫影像與所指物的隸屬關係，影像不必然得屈從於真實：「但是在我看來，我們對這項挑戰的基本條件其實還挖得不夠

18 ｜ Paul Nougé, *Subversion des images* (Brussels: Les Lèvres nues, 1968).

153 站於畫作《神秘玩家》(Le joueur secret) 前的喬婕特‧馬格利特，馬恩河畔佩賀，約 1927。
154 喬婕特‧馬格利特，約 1930。

154

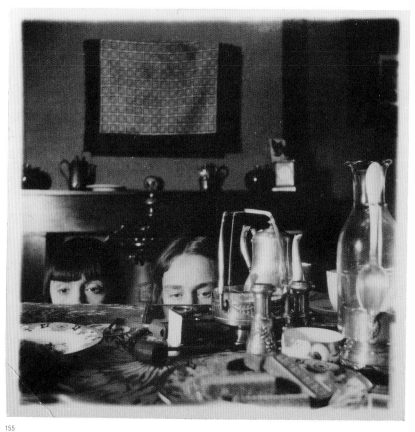

155

深，它完全就存在實驗者的頭腦裡。我的意思是，這個頭腦不會再把物件的影像看成無形的必然了：只要你想，你完全可以自由運用它，創造你認為合適的效果。」[19]

在努傑的檔案（由馬賽爾·馬連保存，後捐贈給布魯塞爾文學檔案局與博物館）中發現的《影子及其影子》（The Shadow and Its Shadow）負片，堪稱是這位詩人為雷內和喬婕特·馬格利特拍過照片裡最好的一張，攝於 1932 年的愛斯根路（Rue Esseghem）〔圖 157〕。喬婕特正面迎人，雙眼注視著鏡頭，擋住了只剩下半張臉的丈夫。賀內身著深色西裝，藏在她身後，他的右手放在她的手臂上。不管這張照片是不是努傑拍的，這張近距離構圖的快照符合《顛覆的圖像》裡的方法，也就是陳述簡明，模特兒不帶表情，兩張臉的眼睛位於同一水平，賀內另一隻看不見的眼睛，幾乎跟喬婕特的眼睛完美結合。《影子及其影

19 | Paul Nougé, 'L' expérience souveraine', in Histoire de ne pas rire, p. 125.

155 保羅·努傑，《全知者》，約 1930。馬特·博瓦桑與喬婕特·馬格利特。
156 保羅·努傑，無題，約 1929。

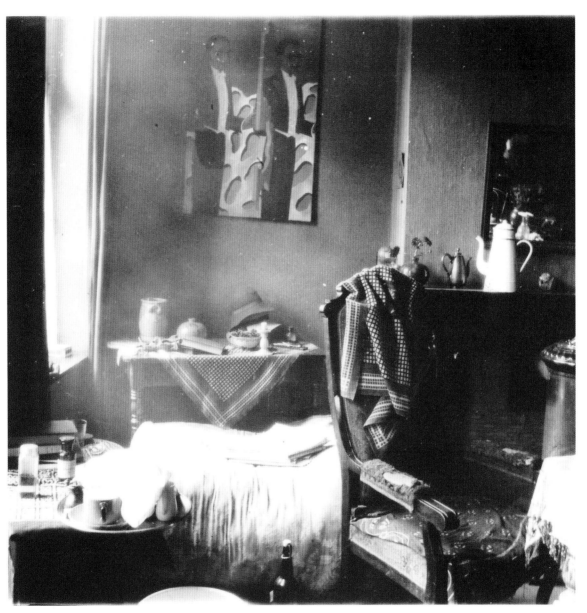

156

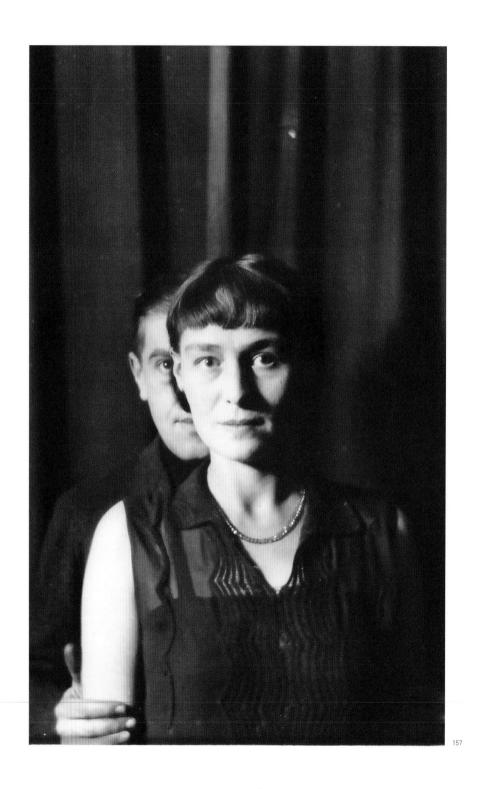

157 《影子及其影子》，1932，布魯塞爾。喬婕特和賀內‧馬格利特。
158《有回報的美德》，1934，布魯塞爾。

子》實際上就是一幅攝影畫，馬格利特完全可以將這幅自主性的作品搬到畫布上，創作出「隱藏－可見」的主題，就像《狄黎費夫人的肖像》（Thirifays，1936），這幅畫也被稱作《被揭露的心》（The Heart Unveiled）；還有一幅《夢》（The Dream，1945），畫中描繪一個裸體女人，打在牆上的影子卻具有肉身的內容〔圖159〕。「分身」的想法，男人與女人融合的想法，早在《他不說話》（He Is Not Speaking）這幅繪於1926年的作品裡便可看到，女人的臉藏在一張閉著眼睛的男人面具後面，似乎在賦予他生命〔圖160〕。尤其瞭解到這張照片是馬格利特和努傑兩人合作的成果，更令人感到驚喜。四十年後，路易·史古特耐爾（Louis Scutenaire）為它下了一個完美的標題，他在努傑逝世十年後，回來接手為馬格利特畫作命名的任務，擔任危險又引人入勝的「內部人士」角色。

　　另一張吸引我們目光的照片，這次是馬格利特拍的：喬婕特躺在沙灘上，曬著太陽，也許睡著了〔圖163〕。她的臉龐完美，和諧而對稱，曝曬在豔陽下，光線映照在臉頰和額頭上。影子很短──應該是九月正午的陽光，在溫暖的沙灘上。喬婕特穿著短上衣而不是泳裝。畫家就站在她上方，位置近乎垂直，他的影子沒有打在她臉上。在她頭髮旁邊，他放上自己的煙斗和她的項鍊，若非她自己解開放在旁邊的話。由於有這兩件東西的陪襯，一個喚起陽剛之氣，另一個喚起女性氣質，喬婕特彷彿漂浮在沙上。這幅《兜售遺忘的人》（The Oblivion Seller，史古特耐爾神來之筆的命名）拍攝於1936年的比利時海灘，顯示出畫家洋溢的自性，和心中對於恰當時機的掌握，他自己在鏡頭前常常閉上眼睛，彷彿陷入沉思。這個幸福時刻的快照──一個被愛的女人，享受渡假的海灘──「轉彎」後，似乎預示後來的一些畫作，時序上最接近的一張就是《喬婕特》（1937），她一輩子都保留了這張橢圓形的肖像畫〔圖161〕。在背景天空的襯托下，她的臉圍繞著一圈物件：鴿子、鑰匙、手套、樹枝、蠟燭和一小張紙，上面寫著「模糊」[20]。畫家永遠在對現實提出質問，玩著種種可能性，賦予物體和人近似的存在性，不論在底片或畫布上皆然，「預設場景」絕對不能令他徹底滿意。《有回報的美德》（Virtue Rewarded）這張拍攝於1934年布魯塞爾的照片，雖然可能沒有指涉某一幅特定繪畫，無疑保持了馬格利特一貫的經典圖像，那個身形──畫家本人──頭戴帽子，身著長大衣，背景是城郊的風景，就是在馬格利特世界裡反覆出現的無名男子的形象〔圖158〕。

20 ｜譯註：也可解讀為「海浪」或「空」。

159

159 《夢》，1945。油畫。私人收藏。

160 《他不說話》，1926。油畫。私人收藏。

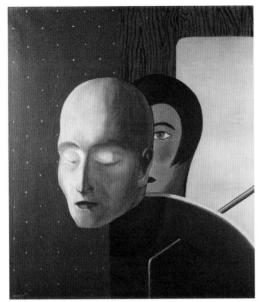

160

　其他照片裡，馬格利特跟自己的作品玩遊戲，伴隨作品粉墨登場：在《野
蠻人》（Barbarian，1938）旁戴上圓頂硬禮帽，模仿方托馬斯（Fantômas）的
姿勢，他筆下的大盜正從牆面裡浮現〔圖 164〕；他掀起玻璃鐘罩，罩住的是一小
幅乳酪油畫《這是一塊乳酪》（This Is a Piece of Cheese，1937）〔圖 165〕；畫家
摟著《永恆的明顯》（The Eternally Obvious，1938），這位女性的裸體被分隔
成五幅圖畫〔圖 166〕。

　在他自己拍攝的影片裡，他也如法泡製把畫作放入。透過編排、局部拍
攝納入情節中，或成為一組鏡頭下的對象：喬婕特從畫作《常識》（Common
Sense，1945）裡取出一顆蘋果，在《愛麗絲夢遊仙境》（Alice in Wonderland，
1946）前秀著一支蠟燭；在《全面情節》（Le scenario total）片中，伊蓮・哈穆
兒出現在《心頭一擊》（The Blow to the Heart，1956）後面，而史古特耐爾在《紅
色面具》（Le loup rouge）片中偷走了《蒙娜麗莎》（Mona Lisa，1960）。賈克・
維基弗斯手上拿著的五顏六色雨傘，令人想到《光論》（1943），這是一幅「雷
諾瓦期」的色彩繽紛的裸體男子；拉樹・拜（Rachel Baes）和喬婕特・馬格利
特把一具藍色的石膏頭像放在《宴會》（The Banquet，1957）之前，在《雙重
視野》（Double Vision，1957）前玩著貝殼、蠟燭、和尖頂帽。馬格利特的日
常生活被帶進這些豐饒的遊戲活動裡，這些戲耍與其說是超現實主義者之間的
消遣活動，不如說是一種敲擊創作火花的方法。

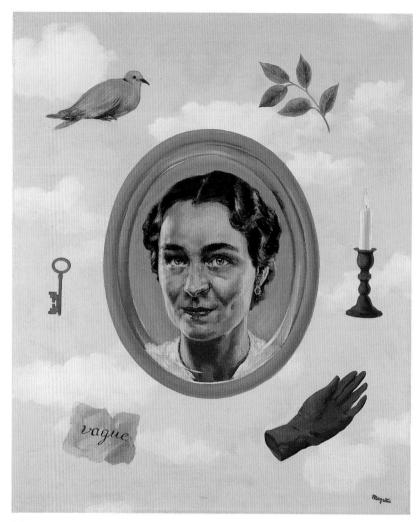

161

162

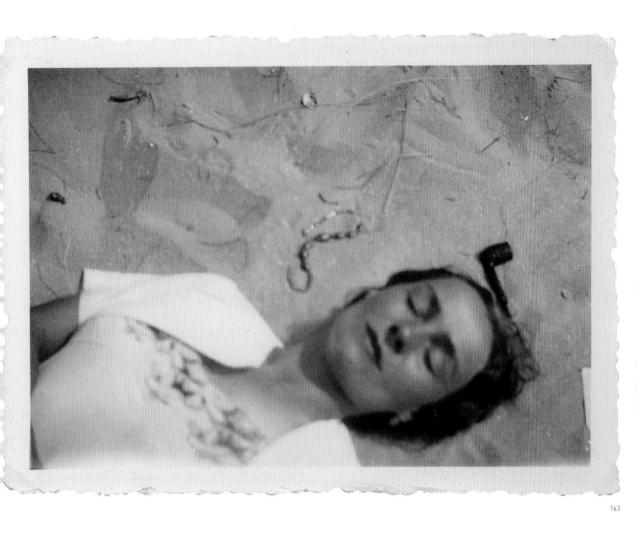

163

161 《喬婕特》，1937。油畫。布魯塞爾馬格利特美術館收藏。
162 羅伯‧考克里阿蒙，《賀內‧馬格利特的不期而遇》，1942（默片）。
163 《兜售遺忘的人 》(La marchande d'oubli)，1936。

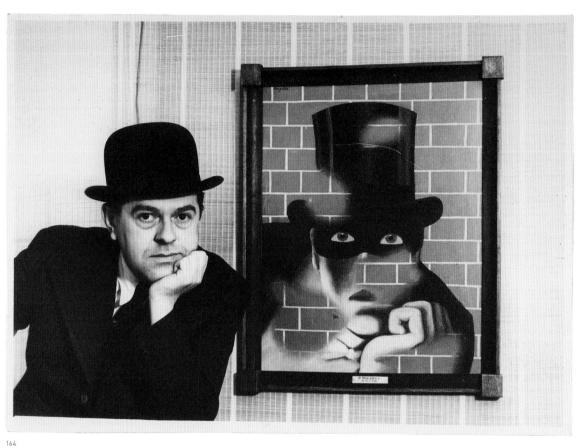

164

164 馬格利特與《野蠻人》，倫敦藝廊，倫敦，1938。

165 馬格利特，倫敦藝廊，倫敦，1938。

166 馬格利特，倫敦藝廊，倫敦，1938。

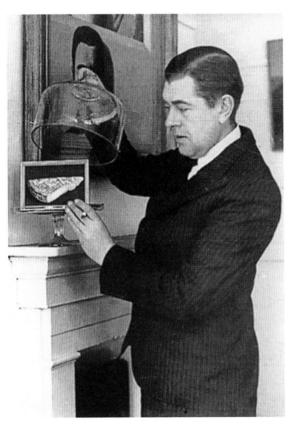

165 | 166

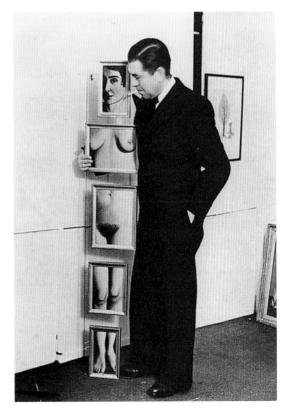

133

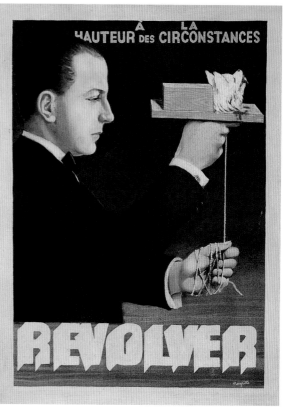

167│168

167 E.L.T. 梅森,約 1930(照相亭照片)。私人收藏。

168 《E. L. T. 梅森肖像》,1930。油畫。私人收藏。

169 喬婕特・馬格利特與拉謝・拜,約 1957(默片)。

馬格利特既不用專業模特兒，也不需專業製片廠。他用明信片的方法複製，其中有些僥倖逃過定期銷毀，但他從來不費心留存這些檔案。妻子和朋友經常擔任他的模特兒，記錄在實用性的快照裡，其中有一些，像是《愛情》（Love）〔圖112〕，被他拿來畫《挑戰不可能》（Attempting the Impossible，1928）〔圖111〕，完成的油畫跟照片高度相似。一張梅森在照相亭拍的個人照，充當了馬格利特1930年油畫裡的「人像」〔圖167,168〕；《上帝，第八天》（God, the Eighth Day）預見後來的《療傷者》（The Healer，1937），只是鳥籠被換掉，換成同一年繪製的《幽會》（The Assignation），也同樣見諸於另一幅油畫《解放者》（The Liberator，1947）〔圖175,176〕；路易‧史古特耐爾在《萬有引力》（Universal Gravitation，1943）中扮演獵人，跟原本照片裡的他並無二致，特徵甚至都認得出來〔圖173,174〕。在《幽靈之死》（The Death of Ghosts，1928）中出現的男人背影（可能就是馬格利特），也出現在畫作《幽靈》（The Apparition，1928）〔圖177,178〕中。其他照片就跟後來完成的繪畫有所出入，或是反過來受到畫作的啟發，我們對這類情況的確切時序就不那麼確定。《塞彌拉彌斯女王》（Queen Semiramis，1947）裡，拍出喬婕特的側面，左手拿著一片樹葉，右手拿著一杯水〔圖179,180〕——這兩個意象在那幾年的繪畫裡定期出現，有時兩者結合，譬如《人權》（The Rights of Man，1948）。不過並沒有哪張畫裡有相同的喬婕特身形。《相遇》（The Meeting，1943或1938）〔圖170〕和《暮光》（Twilight，1937）〔圖31〕也是一樣的情形，照片中出現的喬婕特和斑鳩，直接應用在多幅畫作中，雖然說女人和鳥在四〇年代其實是反覆出現的主題。喬婕特擔任模特兒拍攝的廣告相片，三幀作品裡叼著香煙，攝於1934年，《清晨》（Early Morning），《深水》（Deep Waters）〔圖171〕，和《軍官的女友》（The Officer's Friend）〔圖172〕。馬格利特依樣複製了第一張照片，未做任何更動。

這些點子並未獲得菸草公司青睞，「貝爾加」（Belga）香煙尤其不欣賞。馬格利特經常為了想法無法說服客戶而傷神：

這多少都令人感到沮喪。說真的，要順利想出一個很棒的點子讓人們接受，根本是可遇而不可求。塔巴科菲納公司（Tabacofina）拒絕了「來自東方的訊息」設計案。他們已經採用過中東王子把一包香煙帶給歐洲女性的想法。

透過色彩設計，為這兩個人物製造出強烈的對比。我賦予男人某種神祕的性格，他似乎來自遙遠的土地。他臉上的顏色，跟看著他接近的白人女性非常不同。[21]

21 | René Magritte, letter to Paul Nougé, 1931(?); quoted in Georges Roque, *Ceci n' est pas un Magritte. Essai sur Magritte et la publicité* (Paris: Flammarion, 1983), p. 166.

170

170 《相遇》，1938，布魯塞爾。

171 《深水》，1934，布魯塞爾愛斯根路。

172 《軍官的女友》，1934，布魯塞爾愛斯根路。為香煙廣告所做研究。

171 | 172

這麼一則打破一般人誤解的體悟，實在令人會心一笑，想想利用馬格利特
創意的那些廣告、電影、唱片業、插圖，往往刻意扭曲畫家賦予作品的原意。
如果說超現實主義作品有時能夠開放給這樣的詮釋，創作者通常已經比商業使
用更往前走一步，馬格利特的作品從 1960 年代以來便持續遭受蹂躪，雖然他並
沒有像其他畫家一樣經歷過「煉獄」的折磨。努傑在 1944 年論馬格利特作品的
一篇文章裡，再次點出其中的關鍵：「人們很少能光憑赤裸的肉眼看見影像；
心理學，美學，哲學，全部進來軋一腳；一切都幻化為白煙消失無形。我們急
著對影像提出質問，甚至都還沒開始聆聽，我們不分青紅皂白地亂質疑。如果
預期的答案沒有出現，又感到無比驚訝。」[22]

22 | Paul Nougé, 'Grand Air', preface to the exhibition catalogue *René Magritte*, Galerie Dietrich, January 1944, in Histoire de ne pas rire, p. 279.

173 | 174

173　《萬有引力》，1943。油畫，私人收藏。

174　《破壞者》，1943，路易・史古特耐爾。

175　《上帝，第八天》，1937，布魯塞爾艾瑟該姆街。

176　《療傷者》，1937。油畫。芝加哥美術館。

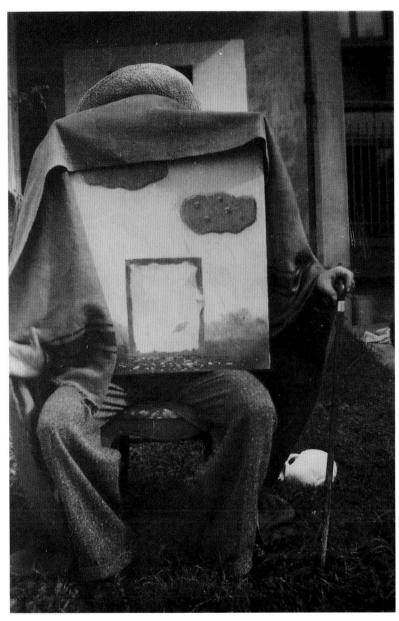

177

177 《幽靈》，1928。油畫。斯圖加特國立美術館。

178 《幽靈之死》，1928，馬恩河畔佩賀，Jacqueline Delcourt-Nonkels and René Magritte.

178

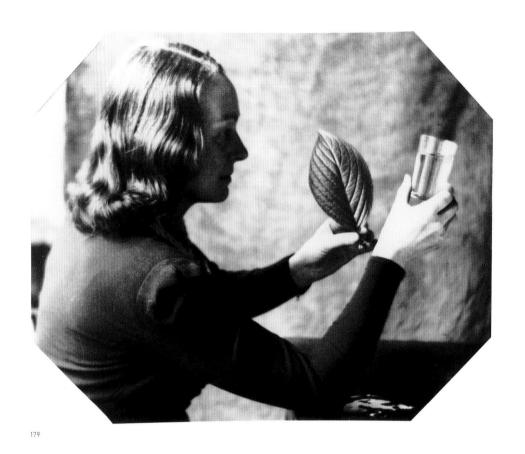

179

179 《塞彌拉彌斯女王》，1947，布魯塞爾。
180《完美的和諧》，1947，油畫，私人收藏。

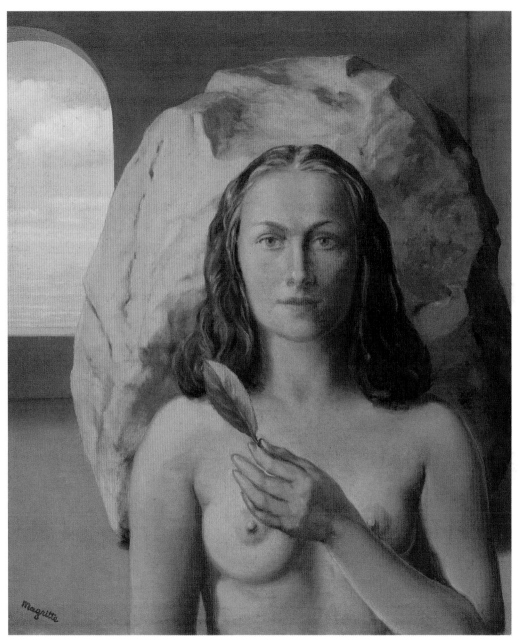

180

143

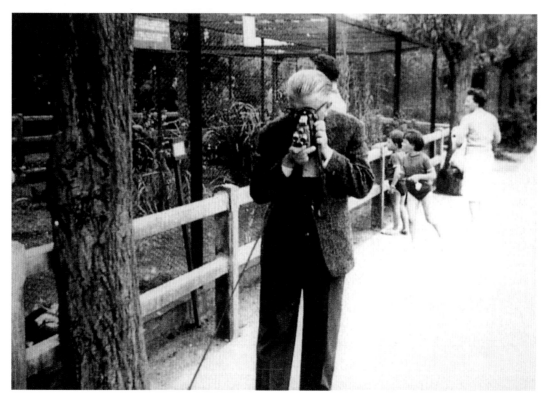

181 拍片中的馬格利特，約 1959 年。
182 藍色電影院，1925。油畫，私人收藏。

The Imitation of Photography: Magritte and the Cinema(tograph)

V . 對攝影的模仿：馬格利特與電影

1898 年，自從火車駛進拉西歐塔車站，噴水的人被水噴，業已經過了三年。電影生產雖然還沒進入工業階段，距離這目標也不遠了，也有夠多的短片吸引馬格利特這位年輕小伙子。1911 年，夏勒華（Charleroi）這座賀內和兩個弟弟眼中的大城市，已有兩間永久戲院。夏勒華舉辦的萬國博覽會雖然不如巴黎，沒有專為第七藝術打造的展覽館，博覽會的節目裡仍然安排了「電影嘉年華」——臨時電影院或露天戲院，這類戲院不久便在這座桑布爾河流經的城市裡快速增生。逐漸地，咖啡館變成了「電影劇院」，這是永久戲院的前身，像「哇啦啦」戲院（Wahlala），證交所的「阿爾卡薩宮」（Alcazar de la Bourse），以及新街的「藍色電影院」（Cinéma Bleu），馬格利特就是這間戲院的常客，偕同年輕的未婚妻一起去看電影。他在 1925 年的一幅油畫裡憶起這間戲院，戲院名就寫在標牌上〔圖 182〕。

超現實主義者是跟電影一起出生的，電影陪伴了他們的童年和青少年，地位不遜於大眾文學，重要性遠勝過當時印刷尚未臻至理想的藝術書籍。一到晚上，第一個跟著電影影像一起長大的世代，爭睹著故事書裡的英雄人物在街坊電影院裡快跑，談戀愛，死去——方托馬斯（Fantômas）[1]，達太安（D'Artagnan）[2]，尼克・卡特（Nick Carter），愛德蒙・唐泰斯（Edmond Dantès）[3]。然後有慕席朵拉（Musidora）[4]和第一批的致命女神——泰達・芭拉（Theda Bara），梅布爾・諾曼（Mabel Normand），埃德娜・普文斯（Edna Purviance），珀爾・懷特（Pearl White）。更不能忘掉夏洛特（Charlot）[5]，全世界最棒的「流浪漢」，讓人們又笑又哭，凡事永不放棄，因為有愛就會戰勝一切，查理・卓別林，連他陷入法律糾紛時，超現實主義者都會站出來為他辯護。而麥克・塞內特（Mack Senett）和巴斯特・基頓（Buster Keaton）那些令人捧腹的混亂場面和瘋狂追逐，即使最凶險的禍事臨頭，他始終是面無表情。還有最早的牛仔，在火車駛達前及時解救綑綁在鐵軌上的年輕姑娘。

1｜譯註：法國犯罪小說系列主角。

2｜譯註：大仲馬《三劍客》主角名。

3｜譯註：基督山恩仇記主角名。

4｜譯註：法國默片女演員，因主演《吸血鬼》而聞名。

5｜譯註：卓別林的暱稱。

183
184

183 慕席朵拉在路易‧費雅德的《吸血鬼》片中，1915；刊載於《綜藝》特別號「1929 的超現實主義」。

184 《城市之光》裡的查理‧卓別林，1931。

185 《預言家》，1942，布魯塞爾。從左至右：貝蒂‧馬格利特，喬婕特，馬格利特，馬賽爾‧馬連。

146

羅伯・戴斯諾斯（Robert Desnos）試圖追蹤戲院燈亮後銀幕上曾經出現的口紅蹤跡，他如此寫道：

盧米埃兄弟為我們發明電影，而且只為了我們。電影院裡，也是我們的家，它的黑就是我們入睡前臥室裡的黑。銀幕也許和我們的夢沒有兩樣，三部電影執行了使命：《方托馬斯》的叛逆和自由，《吸血鬼》（The Vampires）的愛情和情慾，《紐約的祕密》（Les Mystères de New York）的愛與詩。方托馬斯！已經是這麼久以前了！……

那時還在戰前。但這個摩登時期的冒險在我們記憶中依舊栩栩如生……慕席朵拉，妳在《吸血鬼》中多麼美麗！妳知道我們會夢見妳嗎？當夜幕降臨，你穿著黑色緊身衣，不敲門進入我們的臥房，早晨醒來，我們還蒐索著被來訪過的貓咪偷兒弄亂的跡象！[6]

真人劇院已經被比下去了。銀幕上，一張臉可以被放大，展現最美的唇，一眨眼便鼓動最溫柔、最嫵媚的睫毛。地點和場景一個接著一個變換，藉由汽車和飛機串連起來——一會兒在美國，下一刻便跑到了東方，然後房間面臨著一大片峭壁，天際線、物體是如此巨大，大到你永遠無法掌握。你聽不見說話

185

6 ｜ Robert Desnos, Les Rayons et les Ombres. Cinéma (Paris: Gallimard, 1992), pp. 83–84.

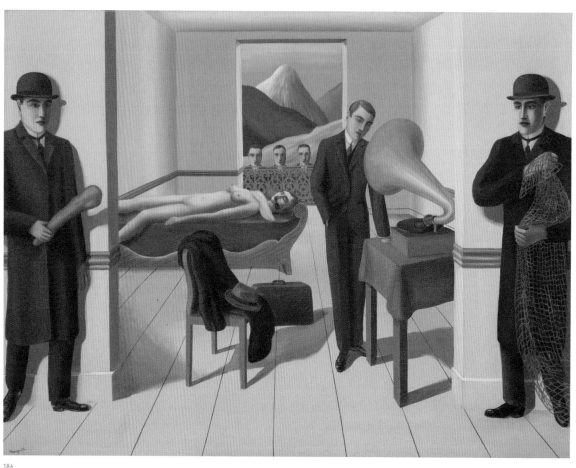

186

186 路易·費雅德，《方托馬斯三：屍體殺人》，1913（劇照）。

187 《被威脅的謀殺者》，油畫，The Menil Collection, Houston.

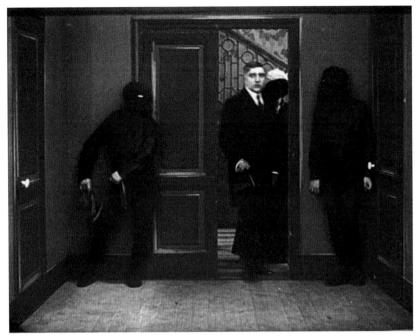

187

聲，或爵士樂隊的音樂是來自前排鋼琴手的演奏，其實一點都不重要。只要能夢想一個更美好的人生，這個人生是在一個永不拖沓的地方上演，從不讓人無聊的時光。

　　馬格利特極有可能出席了 1925 年在布魯塞爾舉辦的「馬爾多羅內閣會議」（Cabinet Maldoror）2 月至 3 月的會議——這是由比利時開路先鋒的「電影協會」（film society）所主辦、「通信」（Correspondance）團體提議發起的活動，這個團體即「超現實主義者」[7] 的前身，包括努傑（Nougé），戈曼（Goemans），勒貢（Lecomte）等人；我們也從馬格利特的妻子那邊得知，他旅居巴黎期間看過《安達魯之犬》，無疑也看了《黃金年代》（L'âge d'or），我們不確定他那時候知不知道尚·艾普斯坦（Jean Epstein）[8]、榭爾曼·杜拉克（Germaine Dulac）[9] 和曼·雷（Man Ray）的電影。馬格利特從來沒有提過他們，但這並不代表他不知道他們、或對他們不感興趣。

　　這個時期，馬格利特和努傑製作了至少兩部電影，可惜今日已不可復得，一部是《思想的空間》（L'Espace d'une pensée），另一部是《執念》（L'idée fixe），確切的拍攝日期付之闕如，前者必定攝於 1930 至 1932 年間，後者在 1936 年。[10] 如喬塞·弗菲勒（José Vovelle）所指出，「片中的影像，可說是畫

7 | 關於這點，參閱 José Vovelle, 'Magritte et le cinéma', Cahiers dada surréalisme, no. 4, Paris, (1970).

8. 譯註：尚·艾普斯坦（1897－1953），法國印象派導演、電影理論家、文學評論家、小說家。

9. 譯註：榭爾曼·杜拉克（1882－1942），法國電影導演及電影理論和評論家。最為人所知的是他印象派風格的電影及超現實實驗影

10 | René Magritte, Écrits complets, p. 73.

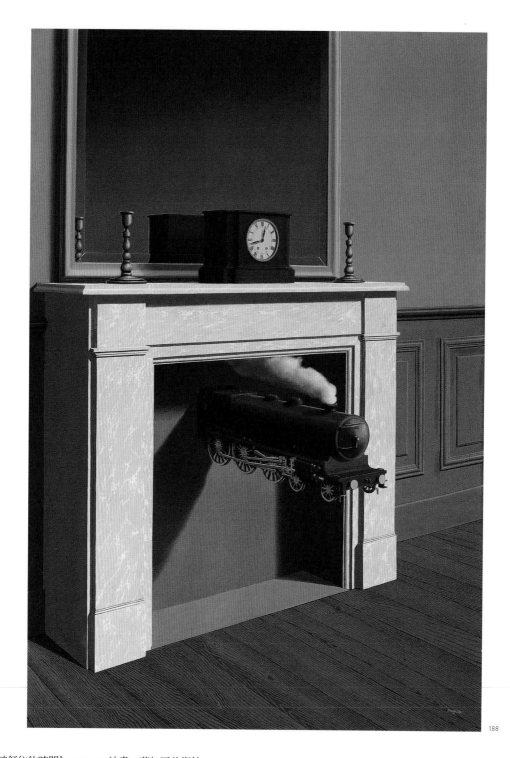

188 《被釘住的時間》，1938，油畫，芝加哥美術館。

189 《瑪利：給年輕美女的雙週刊》，2–3 期，布魯塞爾，1926 年 7 月 8 日。

190 《來自海上的人》，1927，油畫，布魯塞爾馬格利特美術館。

家圖像的文字轉換，在他們劇本引導下的運鏡，跟《安達魯之犬》是如此類似，要說作者們剛看完這部布紐爾和達利的片子，你也絲毫不會懷疑（該片上映於 1928 年，從馬格利特夫人那裡我們得知，畫家馬上便去看了）。」[11]《思想的空間》應用了布紐爾和達利電影裡可見的一些點子——手，手套，十字架——《執念》的劇本用的則是馬格利特繪畫裡出現的元素（1936 年《火的發現》裡著火的低音號；1938 年《被釘住的時間》（Time Transfixed）從壁爐裡穿出的火車〔圖 188〕；在諸多畫作中都可見到的劍形自行車打氣筒，和鐵製雪橇圓鈴），片子有二十三景。這些短片已經遺失了——我們暫且別說「毀棄」吧——它們在馬格利特寫給安德烈·蘇席的一封信中提到，時間是 1932 年 4 月或 5 月間：「我很想給你看我跟努傑老爹合拍的短片，但我也很明白你的空閒時間很少，很難請你來（布魯塞爾）傑特。」[12]

馬格利特沒有留下任何關於電影的文字。努傑就不同，他在 1925 年馬爾多羅內閣會議（Cabinet Maldoror）一場電影放映前的演講裡，檢視了電影作為藝術形式的現況，指出它面臨的危機；馬格利特沒有對電影進行過理論鋪陳，他只是去享受電影，隨性地汲取靈感。要說電影對他的作品有什麼決定性的影響係言過其實。比較準確的說法，是將它看成讓馬格利特可以從其中抽提一些記憶灰燼、喚起觀影情緒的一個普通背景。電影比劇場強大，電影包含了獨特的技術，一系列足以影響畫家的設計——特技鏡頭，替換，「令人迷失方向」的

「在那麼多遊移不定的影像裡，有時人們看見一個陌生人物突然冒出，又馬上消失，令人一見難忘，他們臉上那不安的表情……那燃起的明光突然穿透他們，找不到任何興奮劑能驅策他們像這樣不計代價地去追求。」——保羅·努傑，「電影介紹」，《不能笑的故事》，p. 38。

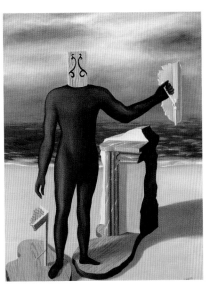

11 │ José Vovelle, 'Magritte et le cinéma', p. 106.
12 │ René Magritte, letter to André Souris, April–May 1932, in Lettres surréalistes (Brussels: Le Fait accompli, Les Lèvres nues, 1973), no. 199, p. 106.

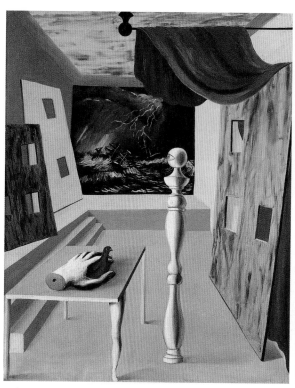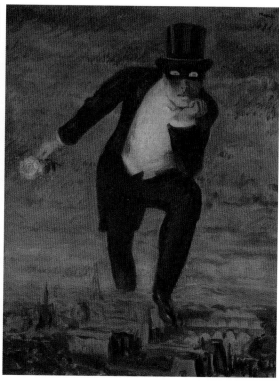

191 | 192

191 《困難的穿越》，1926。油畫，私人收藏。

192 《重燃的火焰》，1943。油畫，私人收藏。

193 皮耶·蘇維斯特與馬歇爾·艾倫的《方托馬斯》小說封面，1911。

194 恩斯特·摩爾曼，《紳士方托馬斯》，1937（劇照）。

布景和角色，物體和演員的比例，所有這些都可以為想像力提供一種影像的潛能，讓影像得以從影片敘事中解脫，在記憶裡被定格，就像快照一樣。

　　馬格利特從 1926 年以降的作品，表露出種種取材自電影的引用或暗喻。1926 年 7 月號《瑪利》雜誌裡刊載的插圖，一個雌雄同體的人物穿戴著黑色頭套緊身衣站立於檯座上〔圖189〕，便直接借用費雅德（Feuillade）的《方托馬斯》，不然就是相同導演在 1915 年拍攝的《吸血鬼》裡的慕席朵拉。相同的題材亦見諸《女盜俠》（The Female Thief）和《來自海上的人》（The Man from the Sea）〔圖190〕（同樣繪於 1927 年），《來自海上的人》標題借自馬歇爾·萊爾畢耶（Marcel Lherbier）1920 年的電影。從方托馬斯借來的部分還不止於此：《被威脅的謀殺者》（The Murderer Threatened, 1927），馬格利特把兩名埋伏的歹徒改成戴著高帽的紳士，一人手持棒子，一人拿網，分立房間兩側〔圖186〕；還有《野蠻人》（1927），畫家根據的不是費雅德的電影，而是 1911 年出版的方托馬斯小說封面。1943 年方托馬斯再度出現，並且下了貼切的標題《重燃的火焰》（The Flame Rekindled）〔圖192〕，方托馬斯手上的匕首換成一朵玫瑰花。喬塞·弗菲

「你對方托馬斯的閱讀，讓我想起『無邪青春』的時代，我當時追逐這位『恐怖大師』的冒險經歷，完全拜倒在他的天才之下。」——賀內·馬格利特，「與安德烈·波斯曼的書信」，19 February 1966, in Lettres à André Bosmans, pp. 443–444.

193 | 194

勒十分準確地指出在馬格利特第一時期繪畫中出現的被切斷的手、或是說一隻獨立的手的出處：《困難的穿越》（The Difficult Crossing, 1926）〔圖191〕和《一夜博物館》（The One-night Museum, 1927）出自「大眾叢書」系列（1911）的其中一本封面，以及《安達魯之犬》裡的場景。

　　皮耶·蘇維斯特（Pierre Souvestre）和馬歇爾·艾倫（Marcel Allain）筆下的英雄人物方托馬斯，以及大銀幕的改編版，皆所謂大眾文化的典型代表，在馬格利特眼中完全是一位現代版的馬爾多羅（Maldoror），殘酷，足智多謀，

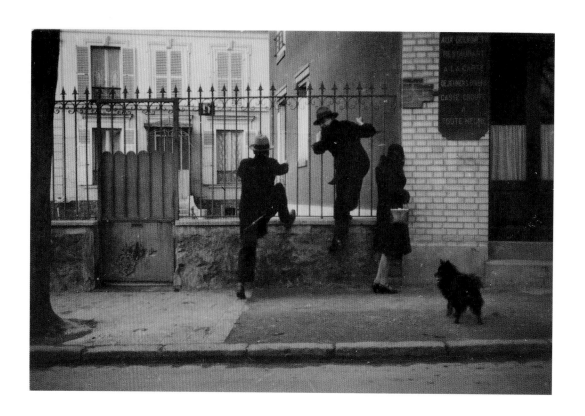

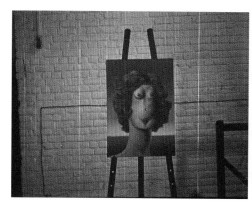

195 《從中庭下來》，1928，馬恩河畔佩賀。由左至右：卡密爾‧戈曼、賀內與喬婕特‧馬格利特。

196 恩斯特‧摩爾曼，《紳士方托馬斯》，1937（劇照）。

197 亨利‧德塞爾，《珍珠》，1929（劇照）。

198 路易‧費雅德，《方托馬斯二：朱弗大戰方托馬斯》，1913（劇照）。

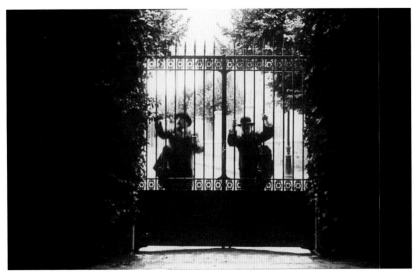

198

揉合優雅與變態。畫家在 1928 年的《距離》（*Distances*）雜誌裡用簡短的文字向他致敬，將他和自己對於繪畫的投注相比擬：「方托馬斯的科學，比話語更加珍貴。人們完全難以預料——也從不懷疑它的力量。」[13] 同一篇文章在「戲劇大轉折」的次標題下，他加進一段故事，完全就是一則劇情大綱。朱弗探長又再次得到活逮方托馬斯的機會，這次他正處於熟睡中，但卻又被他醒來逃掉：「朱弗又一次失敗了，但這次他還有一個辦法可以達成目標：他必須進入方托馬斯的夢境裡——他必須試圖成為他夢裡的角色。」[14] 這位「恐懼大師」的追捕，終於在三十年後的《騙術》（The Racket）裡達成，這部 1952 年的片子是由泰・加內特（Tay Garnett）執導，勞勃・米契（Robert Mitchum）主演：「我看了一部美國片《騙術》，有一景完全讓人想到《方托馬斯》：歹徒（角色建構得很好，十分優雅）在警察局裡殺了一名警官。」[15]

方托馬斯也啟發了馬格利特的同儕圈，包括詩人恩斯特・摩爾曼（Ernst Moerman），他是《方托馬斯 1933》這本小書的作者——呼應了同年出版的羅伯・戴斯諾斯《方托馬斯哀歌》（La Complainte de Fantômas）——也拍了一部短片《紳士方托馬斯》（Monsieur Fantômas，1937），馬格利特的油畫《強暴》（The Rape）構成片裡的一景〔圖 196〕。亨利・德塞爾（Henri d'Ursel）的片子《珍珠》（La Perle，1929），身著黑色緊身衣的美麗女演員出現在旅館的甬道上，也壟罩一股穆席朵拉的色彩〔圖 197〕。[16]

13 │ René Magritte, 'Notes sur Fantômas', in *Écrits complets*, p. 48.

14 │ 同前，pp. 48–49.

15 │ René Magritte, letter to Marcel Mariën, 9 May 1952, in *René Magritte*, La destination, p. 278.

16 │ 關於這點，參閱 Xavier Canonne, 'Les écrans perlés', in *Avant-garde 1927–1937* (Brussels: Les dvd de la Cinématek, 2009).

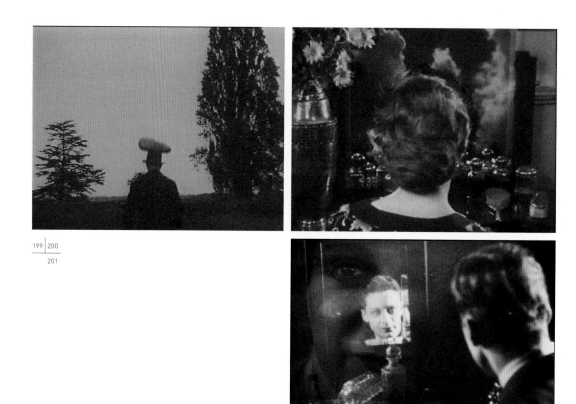

199 路易‧布紐爾,《黃金年代》,1930（劇照）。

200 路易‧布紐爾,《黃金年代》,1930（劇照）。

201 尚‧艾普斯坦,《六又二分之一乘十一》,1927（劇照）。

202 《沉默之聲》,1928,油畫,私人收藏。

203 路易‧費雅德,《方托馬斯五：偽裝法官》,1914（劇照）。

202

203

　一張在馬恩河畔佩賀街頭拍攝於 1928 年的照片《從中庭下來》（The Descent from La Courtille），照片裡馬格利特和戈曼假裝爬上一棟別墅的鐵柵欄，詭譎地令人想起方托馬斯其中一集，朱弗和忠心耿耿的凡多，爬上一間別墅的大門鐵欄杆，搜尋方托馬斯可能的藏身所〔圖 195, 198〕。在另一集裡，鏡頭從一個房間移動到另一個房間，透過分隔鏡頭同時提供兩個房間的視角，讓人想起《沉默之聲》（The Voice of Silence，1928）〔圖 202, 203〕。其他來自電影的靈感亦不時出現在馬格利特作品中：《黑暗的懷疑》（The Dark Suspicion，1928）那位凝視自己的手的人，渾似《安達魯之犬》〔圖 204, 205〕，或布紐爾《黃金年代》中的鏡頭〔圖 199-200〕；戴著圓禮帽的人在公園走著，帽子上頂著一塊麵包，鏡子裡反映出烏雲密布的天空，回到女主角的臉孔，正對著鏡子凝視，回憶起愛人的臉龐，男人的臉出現在鏡中，女主角深情凝望著他。這是尚‧艾普斯坦的電影《六又二分之一乘十一》（Six et demi, onze，1927）〔圖 201〕。

　馬格利特十分鍾情於肖似性和不忠實的鏡子這類主題。這裡有一個直接引用的例子，儘管引用的時間跟來源出處相比顯得稍晚：人物的臉部裂成兩半，這是為《馬爾多羅之歌》（Les chants de Maldoror，1945）所繪的插圖，係來自榭爾曼‧杜拉克的電影《貝殼與教士》（The Seashell and the Clergyman，1928）其中一景〔圖 206, 207〕。這種關連性也能在馬格利特的畫作和喬治‧梅里葉

204
—
205

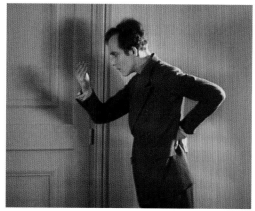

204 《黑暗的懷疑》，1928，墨水，紙，布魯塞爾馬格利特美術館。

205 路易‧布紐爾、薩爾瓦多‧達利，《安達魯之犬》，1929（劇照）。

206 謝爾曼‧杜拉克，《貝殼與教士》，1928（影片定格）。

207 《馬爾多羅之歌》書中插圖，1945，印度墨水，紙，私人收藏，Courtesy Ronny Van De Velde, Knokke。

158

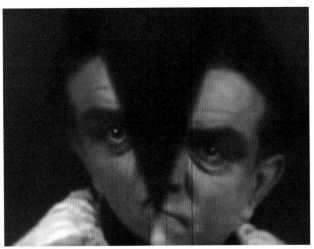

206

207

208 《笑的沉默》，1928，油畫，私人收藏。

209 喬治·梅里葉，《四顆麻煩的頭》，1898（劇照）。

210 《前往德州之路》，1942，布魯塞爾。自左至右：亞吉·烏白克，艾琳·艾末荷，路易·史古特耐爾，

賈克琳·農可，喬婕特，馬格利特。

211 尚·維果，《操行零分》，1933（劇照）。

212 查理·卓別林，《摩登時代》，1936（劇照）。

（Georges Méliès）的電影之間建立。這位電影人跟馬格利特一樣是了不起的發明家：《笑的沈默》（The Silence of Smiling，1928）〔圖208〕、《情人》（The Lovers，1928）、《間諜》（The Spy，1928），令人聯想到《四顆麻煩的頭》（Four Troublesome Heads，1898）〔圖209〕、《橡皮頭》（The Man with the Rubber Head，1901）和《幻影師和分身》（L'illusionniste et son double，1900），梅里葉運用黑色布景的遮蔽效果讓自己在片中顯現分身。《流浪漢與床墊工人》（The Tramp and the Mattress Makers，1906）裡那位心滿意足、做鬼臉的酒鬼，令人聯想到畫家「乳牛時期」〔圖215, 216〕裡色彩陸離斑駁的人物，更不用說馬格利特在《黑旗》（The Black Flag，1937）裡的那些征服極地或外太空的、具威脅性的飛行機器〔圖213, 214〕。在他畫中出現的被布罩住的人物，像是《生命的發明》（The Invention of Life, 1928），希望不是聯想到愛森斯坦的《波坦金戰艦》（Battleship Potemkin，1925）那群身上蓋著白布，即將被槍決的水手〔圖217, 218〕？還有那天際線襯托的朋友、背對鏡頭的剪影，更不用說可能跟尚・維果（Jean Vigo）的《操行零分》（Zero for Conduct, 1933）裡叛逆少年的密謀，或有史以來最好的鏡頭——查理・卓別林的《摩登時代》（Modern Times, 1936）重新燃起希望的最後一景〔圖210-212〕具有的相似性了。

210

211
212

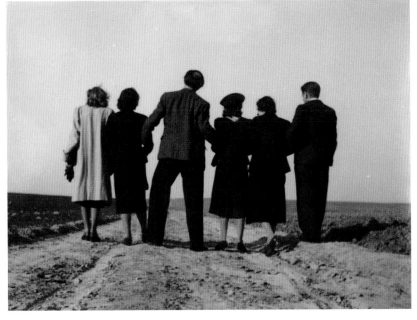

213 《黑旗》，1937，油畫，愛丁堡蘇格蘭國立現代藝術美術館。

214 喬治・梅里葉，《征服極地》，1912（劇照）。

215 喬治・梅里葉，《流浪漢與床墊工人》，1906（劇照）。

216 《殘廢者》，1948，油畫，布魯塞爾馬格利特美術館。

217

217 謝爾蓋·愛森斯坦，《波坦金戰艦》，1925（劇照）。

218 《生命的發明》，1928，油畫，私人收藏。

218

219

219 《解釋》，1952，油畫，私人收藏。
220 約翰・福特，《黃巾騎兵隊》，1949（劇照）。
221 約翰・韋恩在約翰・福特的《要塞風雲》中，1948（劇照）。

這些例子，都是基於類比性交互作用的推測。如果馬格利特意識到彼此的相似性，他一定毫不猶豫拋棄這些雷同，我們寧願將它們視為偶然的巧合。不過，心靈世界裡到處充滿了借用，真正的源頭往往已難以追溯；埋藏在記憶裡的種種樣本一旦湧現，便按照心靈的聯想被重新建構。這裡喚起的東西更接近的是一種氛圍，特別是無聲電影的氛圍，其具有的影像力量比照片更深深刻劃在畫家心中，這個時代的銀幕——這座神祕的湧泉，成為不亞於鏡子的影像力量源頭。

從路易‧史古特耐爾（Louis scutenaire）那裡我們得知，馬格利特和妻子一直有進城看電影的習慣，他特別喜歡西部片、喜劇片，一些現在被人遺忘的演員，譬如西諾埃爾（Sinoël），而且他還偏愛娛樂片勝過「藝術電影」。雖然電影為他帶來歡樂和情感滿足，到了戰後他卻體驗到電影的神奇魔力業已消失，其他超現實主義者也有相同的感受，電影作為一門藝術，當它成為產業並趨近完善後，已經喪失它早期令人驚異的能力。在一封給馬連的信中，馬格利特寫道：「對於電影這一塊，我注意到自己越來越感覺無聊。我會看十五分鐘，給它一次機會。我思考過，什麼東西可以把我逗樂，我想看這樣的東西，以我的畫《解釋》（The Explanation）〔圖219〕中的物件為例：人們可以自行設想一個場景（一個人回家，把帽子掛在該掛的位置，或一個人正在讀一封信或做什麼事），同時間，前景桌子上的瓶子和胡蘿蔔正在慢慢變形：胡蘿蔔逐漸消失（它擺在桌上的空位變得越來越大），然後瓶子漸漸變成半只瓶子、半根胡蘿蔔。變形完畢後，胡蘿蔔完全消失，瓶子變成最像一根胡蘿蔔的模樣，然後又倒回來：瓶子變回原來單純的瓶子，旁邊的胡蘿蔔又出現在桌上。類似幾個這樣的連續動作就夠了，如果電影是彩色的，任何一個鏡頭都讓我覺得無趣。」[17]

「最匹配他的電影，就是弗里茨‧朗和卡爾‧德雷耶的吸血鬼。他最喜愛的演員是西諾埃爾。」——路易‧史古特耐爾，《與馬格利特的時光》，p. 21。

「我從喬婕特妹妹萊奧婷那裡得知，一個在美國待了很久、現在終於回來的人，他說那邊的電影演員喜歡我的畫，其中有一位就是約翰‧韋恩，那麼特別的人在支持我，他還在記者面前對我的高度讚揚，真讓我十分開心，因為韋恩在我心目中是那麼有魅力的演員。我看過好幾次《驛馬車》，甚至把它租回家裡播映。」——馬格利特，「與哈利‧托欽納的書信」，6 May 1961, in Harry Torczyner, *L'ami Magritte, Correspondance et souvenirs* (Antwerp: Fonds Mercator, 1992), p. 186.

17 | René Magritte, letter to Marcel Mariën, 21 August 1952, in *La destination*, pp. 291–292.

222
223

222 騎馬的馬格利特，約 1935。
223 騎馬的馬格利特，約 1935。
224 馬格利特，休士頓，1965。

168

224

　在馬格利特看來，電影決不能失掉它最初的東西——作為一則奇觀，一項娛樂。矛盾的是，他自己倒也無法為它設想超越自己創作之外的其他可能性，彷彿他一樣無法為它拉開一個被普通觀眾拖住的距離。另一方面，電影的技術潛能引導他想像自己的繪畫還具有多麼寬廣的延伸可能性，以及自己繪畫的影響力和力量還能怎麼加強。

　今天，在馬格利特的相關紀錄片中，把畫家的繪畫拿來挪作他用、活化繪畫自身裡的元素，根本是再理想不過了，就像積木一樣，搬動，重整，排列成馬格利特自己未必認同的主張。這就是他對德豪胥（Luc de Heusch）1959 年的電影《馬格利特：事物的一堂課》（Magritte ou La leçon de choses）主要的責難。這部歷時十五分鐘的 35 釐米紀錄片，彩色和黑白交替出現，由教育部和比利時國家廣播電視公司委託製作，記錄下畫家過往的同伴，包括卡密爾‧戈曼，路易‧史古特耐爾，艾琳‧艾末荷，馬賽爾‧勒貢和馬格利特本人，劇本架構在一個與作品精神一致的氛圍下，而不是採用古典式時間順序來作敘述。《馬格利特：事物的一堂課》係第二度將畫家的世界帶往大銀幕的嘗試。

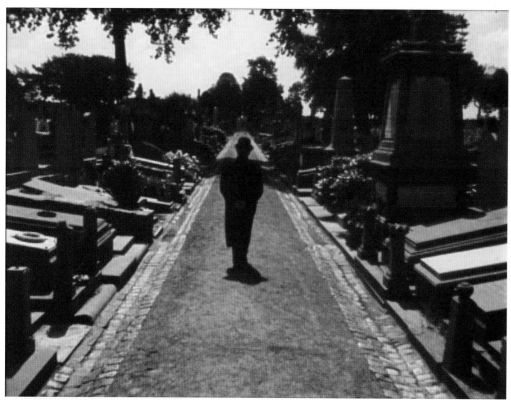

225
—
226

227

225 德豪胥，《馬格利特：事物的一堂課》，1960（劇照）。

226 保羅・努傑，《觀看者》，《對象的誕生》，取自《顛覆的圖像》，
1929–1930。夏勒華攝影博物館收藏。

227 羅伯・考克里阿蒙，《賀內・馬格利特的不期而遇》，1942（劇照）。

228 羅伯・考克里阿蒙，《賀內・馬格利特的不期而遇》，1942（劇照）。

在 1942 年夏天，羅伯‧考克里阿蒙博士製作了六分鐘長的《賀內‧馬格利特的不期而遇》（Rencontres de René Magritte），作為刻劃四位藝術家的紀錄片《弗蘭德斯形象》的其中一章。保羅‧努傑受邀負責劇本，他本人也出現在多處運鏡裡，努傑妻、馬格利特夫婦均現身片中，他們有些人從《顛覆的圖像》的各幀照片裡跑出來，利用畫家的物件和他的畫作，重演一遍畫中情節，譬如帶著面紗戀人的親吻〔圖 229, 230〕，或是石膏像的太陽穴有一抹血跡〔圖 231, 232〕。雖然馬格利特沒有對這部片子表達過看法，1960 年 4 月 7 日在他離開一場電影放映會時，他回應採訪者的提問，做了如下注解：「關於『您認為德豪胥的片子有助於大眾對您的作品有更好的理解嗎？』這個問題，馬格利特如是回答：『我相信德豪胥的電影沒有背叛我，但它背叛了電影。電影是一種動態藝術，將我的畫作複製到銀幕上被觀看，它們的本質原本就是靜態的。此外，我也不認為這部電影能讓那些已了解我作品的人能了解得更多。他扮演的角色，頂多是向那些不懂的人介紹超現實主義和我的作品。』」[18] 這種失望，跟當時電影的技術條件有關，不論是好事或壞事（通常是更壞），當時的電影還沒有泛濫的「特效」充斥。我們只能想像，如果有現代的電腦工具加持，足以應用有效的手段來超越繪畫或靜態的影像，馬格利特會想怎麼應用它。馬格利特總結道：「就算我對電影藝術有初步的了解，我也無法把自己的想法用繪畫以外的方式表達出來。」[19]

關於電影，沒有任何事情逃得過畫家的批判目光。對於曾經大力推薦楚浮（François Truffaut）的新浪潮電影《四百擊》（Les 400 coups）的安德烈‧波斯曼（André Bosmans），馬格利特寫道：「《四百擊》是一部『沒有電影』的電影，另一方面又掛滿了『教化』主題，而且還是假的教化，因為這部片子只會讓少年犯開心而已。『知識分子』對這部電影的推崇，恐怕只讓我對這部『道德』片更加覺得無聊，有鑑於知識分子的『品味』，我想無聊絕對是免不了的。

228

「馬格利特作畫時通常很安靜，常常因為不得不『工作』而興味索然，有人突然來打擾他還會讓他開心。跟他當起拍電影人時候的舉止完全是兩個樣，他變得異常興奮，尖銳辛辣，不管怎麼樣都興味盎然。沒有什麼會比一台攝影機在他手裡帶給他更大的快樂了，除了在他經歷『乳牛時期』那短短幾個月裡，發現的喜悅整個爆發開來。」──路易‧史古特耐爾，「攝影機」，摘自《影像的忠實》(Brussels: Éditions Lebeer Hossmann, 1976), p. 69.

18 ｜ 引述自 René Magritte, *Écrits complets*, p. 498.
19 ｜ 同前，p. 499.

229
230

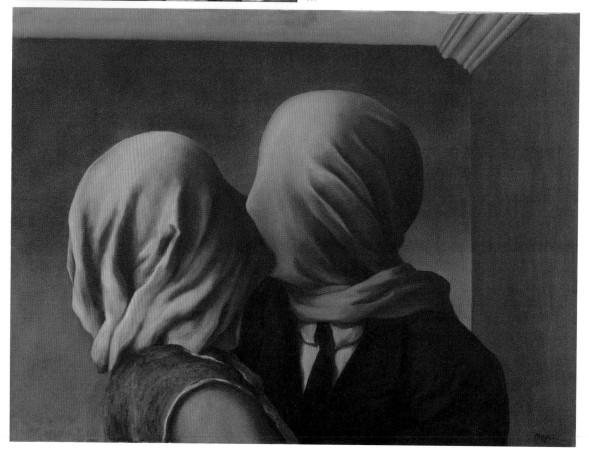

229 羅伯・考克里阿蒙，《賀內・馬格利特的不期而遇》，1942（劇照）。

230 《情人》，1928，油畫。Collection Richard Zeisler, New York.

231 《回憶》，1948，油畫。Collection of the Fédération Wallonie-Bruxelles.

232 羅伯・考克里阿蒙，《賀內・馬格利特的不期而遇》，1942（劇照）。

231
—
232

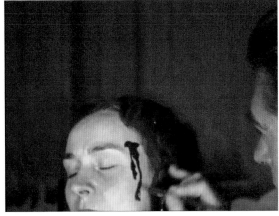

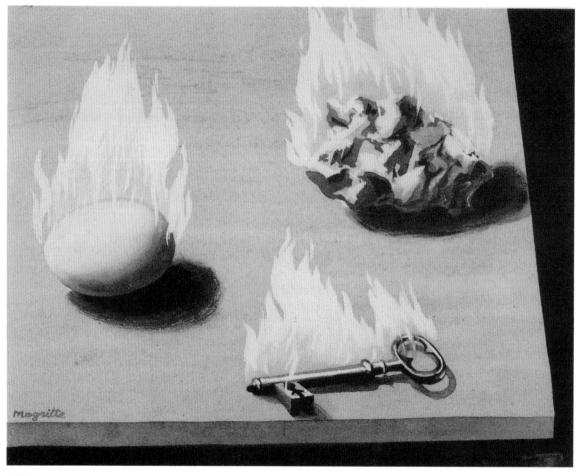

233
234 | 234

233 《火梯》，1934。粉彩，紙。私人收藏。

234 羅伯‧考克里阿蒙，《賀內‧馬格利特的不期而遇》，1942（劇照）。

235 馬格利特，約 1960。

236 約翰‧韋恩在艾德華‧路德維克的《紅女巫的覺醒》片中，1948（劇照）。

『道德』（或教育性，或美學式的）電影，永遠欠缺電影的道德，也就是單純構想一部能夠娛人、令人著迷的電影。『道德』電影不是電影：它是乏味道德教訓的無聊諷刺畫。它跟道德教訓一樣，裡面都沒有道德。我認為真正的電影是像《軟弱者的痛擊》（Coup dur chez les mous）、《夫人與車》（Madame et son auto）、和《寶貝從軍記》（Babette s'en va en guerre）這樣的電影。『真』，是因為這些電影除了娛樂之外別無其他主張，這並沒有讓這些片子少掉不可或缺的道德。」[20]

馬格利特對賈克‧大地（Jacques Tati）和皮耶‧埃代克斯（Pierre Étaix）的電影，尤其是《求婚者》（The Suitor）一片的關注值得指出。「超現實主義」電影、或跟超現實主義有淵源的導演所拍的片子，都不再吸引他，他也對這些電影毫不留情地批評。1951年，他應邀到國家廣播局參加布紐爾電影《被遺忘的人們》（The Young and the Damned）的討論會，論及這部片該如何被分類，馬格利特對記者回答道：「不，這不是一部超現實主義電影。這裡面有一些影像可以看作超現實主義美學的表達，但超現實主義不是一種美學。它是一種反抗狀態，決不能與非理性、殘酷、離經叛道畫上等號。布紐爾佯裝他好像不懂這些，誤解思想本身其實就是決不唯命是從。他利用描繪一個不幸社會的機會，盡情發揮那鮮少人如此、淋漓盡致的虐待式狂喜。」[21]

馬格利特不像巴黎的超現實主義者，他不從藝術電影或一般大眾電影裡出現的鏡頭物色創作火花，他忠於自己年輕時代的電影，他也把自己作為一名「電影人」的拍片經驗紮根在滑稽片上——基斯東警察（Keystone Cops）和麥克‧塞內特——馬格利特在1936年的一幅畫作標題裡直接向塞內特致敬。他在1950年代購買了一台八釐米攝影機，製作了一系列有劇情輪廓的短片[22]，加上一票荒腔走板的即興演員：喬婕特和一班親朋好友，保羅‧克林內、路易‧史古特耐爾、

235 | 236

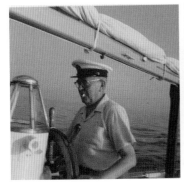

20 | René Magritte, letter to André Bosmans, 30 September 1959, in *Lettres à André Bosmans, 1958–1967*, p. 91.

21 | René Magritte, letter to Marcel Mariën, 17 December 1951, in *La destination*, p. 260.

22 | 關於這點，參閱 'Scénarios de film', in René Magritte, *Écrits complets*, pp. 426–428.

237
238

 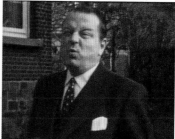

237 《海克力士的任務》，1935 年八月，萊
西恩。

238 E.L.T. 梅森，約 1960（影片定格）。

239 馬格利特，1957（影片定格）。

240 傑克·維吉佛斯，約 1955（影片定格）。

241 向艾立希·馮·史特羅海姆致敬的「藝
術講座銀幕」簡介冊，1957。

239

艾琳·艾末荷、馬賽爾·勒貢、E.L.T.梅森、妹夫皮耶和妹妹萊奧婷·霍伊茲，
和一些新人——美國學者蘇西·蓋伯利克（Suzi Gablik）、安德烈·波斯曼（André
Boseman）、尼寇·德斯克朗（Nicole Desclin）、強·席格（Jean Seeger）、賈斯汀·
拉科夫斯基（Justin Rakofsky）、傑克·維吉佛斯（Jacques Wergifosse）、和只
出現過一次的畫家瑞秋·巴斯（Rachel Baes）。這些非常私人的電影只作過私
人放映，如同租借來的片子，以及放映給朋友欣賞。

　　這批短片在 1970 年中期被發現，加上他拍的照片，皆顯示出和他的繪畫之
間密切的關連，這些攝影資料通常只是作為繪畫創作的一個動機。馬格利特在
片子裡變得不正經而即興，跟他在醞釀繪畫創作時的深思熟慮和接受電視採訪
時的嚴肅態度形成鮮明對比。雖然有時在照片裡他會擺出若有所思的神情，在
銀幕上，他變成扮鬼臉、抽煙、咳嗽的傢伙，做出卡通片裡才有的動作。這些
滑稽短片、或黑白或彩色的默片，人物或戴面具或經過打扮，就地取材運用手
邊的東西——貝殼、釘盔、雨傘、瓶子或是低音號——並面對著馬格利特的畫
作，彷彿在駁斥畫作的第三度空間。

HOMMAGE À
ERIC VON STROHEIM

240
241

　　一部 1957 年的短片，在花園的場景，馬格利特背對鏡頭，頭戴知名的圓禮
帽，喬婕特試戴了幾頂帽子，然後退出鏡頭。他神氣地抽著煙，口吐煙圈。又
佯裝思考狀，手扶著額頭，突然間，接近窗玻璃處，一撇小鬍子就畫在他的鼻
下，他大發雷霆，打響嗝，搔亂自己的頭髮，學卓別林在《大獨裁者》（The
Great Dictator）對希特勒維妙維肖的模仿〔圖 242-245〕。

　　他也模仿演員艾立希·馮·史特羅海姆（Erich von Stroheim），他在 1957
年為「藝術講座銀幕」的簡介冊上畫過這個人〔圖 241〕，學他戴上釘盔和單片眼
鏡。馬賽爾·勒貢面對著《多愁善感的對話》（Sentimental Conversation, 1947）
梳頭，他透過一卷紙筒欣賞這幅畫，然後穿上喬婕特遞給他的毛皮大衣，和她
一起跳舞，他臂膀上懸掛著一幅畫〔圖 246〕。

242 馬格利特，1957（影片定格）。

243 馬格利特，1957（影片定格）。

244 卓別林，《大獨裁者》，1940（影片定格）。

245 馬格利特，1957（影片定格）。

244 | 245

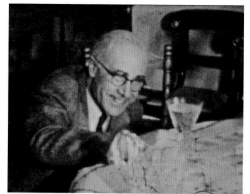

246 馬賽爾・勒貢與喬婕特・馬格利特，1957（影片定格）。
247 保羅・克林內在《克林內事件》，1957（影片定格）。
248 喬婕特在《愛麗絲》，約 1955（影片定格）。
249 路易・史古特耐爾在《安地列斯甜點》，約 1955（影片定格）。
250 艾琳・艾末荷在《安地列斯甜點》，約 1955（影片定格）。
251 路易・史古特耐和馬格利特在《完整情境》，1957（影片定格）。

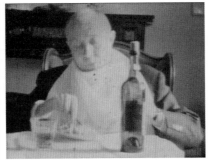

《克林內事件》（L'affaire Colinet, 1957）無疑是保羅‧克林內唯一飾演過的片子，他以病態的偏執布置餐桌〔圖247〕。他留著拿破崙三世的山羊鬍子，頭戴釘盔，仔細盯著一杯水，像是神職人員在做彌撒一樣高高舉起杯子，然後倒回水罐裡，如此來解自己的渴。在《愛麗絲》裡，喬婕特點著一支蠟燭在畫作《愛麗絲夢遊仙境》（1946）前漫遊，她把房間裡每樣東西一個接一個點亮，然後在一本書上睡著了〔圖248〕。

在《安地列斯甜點》（Le dessert des Antilles）裡，艾琳‧艾末荷吞下一根香蕉，影片被倒著放，彷彿她正在把食物吐出，然後把香蕉交給史古特耐爾，吃完大餐的史古特耐爾正在單人沙發上打瞌睡，他接過香蕉，立即把它吃掉〔圖249, 250〕。《完整情境》（Le scenario total, 1957）在馬格利特家裡客廳拍攝，一樣的男女演員，互換假鼻子和頭盔、石膏面具和圓禮帽。史古特耐爾假裝要懸掛艾琳交給他的油畫，不屑地看著它們，這時馬格利特出現在他手拿的畫框裡，令他大吃一驚〔圖251〕。《紅面具》（The Red Mask, 1962?）一片，「光是拍攝便用掉一整個晚上，放映也要超過一小時」，[23] 它的故事較為複雜，可惜已遭受損毀，重組過的次序很明顯不同於畫家原先的安排。艾琳‧艾末荷醒來，戴

250

251

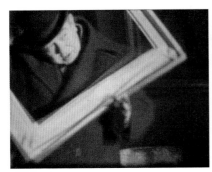

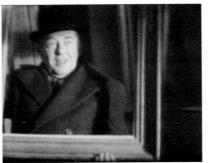

23 | Louis Scutenaire, 'Le cinématographe', in *La Fidélité des Images* (Brussels: Éditions Lebeer Hossmann, 1976), p. 70.

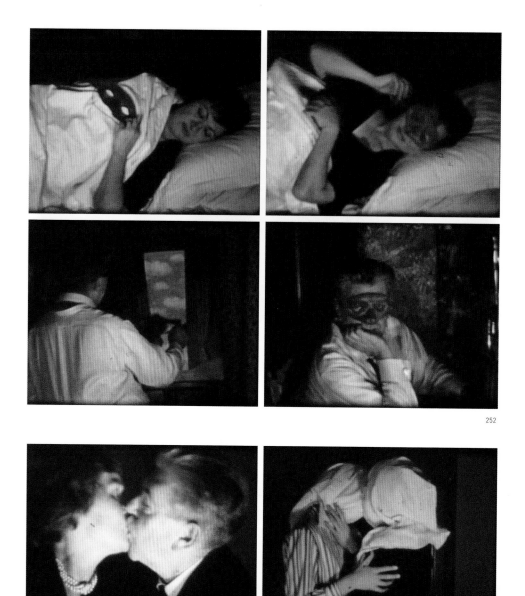

252 艾琳・艾末荷和馬格利特在《紅面具》，1962(?)（影片定格）。
255 尼寇・德斯克朗在《安地列斯甜點》，約 1955（影片定格）。
256 喬婕特・馬格利特，約 1960（影片定格）。
253–254、257–258 幾部馬格利特拍攝的片子裡的鏡頭，約 1955–1960。

<div style="text-align:right">

255	256
257	258

</div>

上紅面罩,拿出藏在被子裡的低音號開始吹奏。史古特耐爾在片中證明自己是一位興致勃勃又搶戲的演員,他頭戴一頂有小絨球的軟帽,身穿女人洋裝和紅色面罩,搶走一幅馬格利特正在畫的畫作,將它放進衣櫃裡藏起來。馬格利特打開衣櫃,發現的卻是低音號,馬上便陷入沉思,紅色面罩也跑到他的臉上〔圖252〕。狗狗賈姬也應邀在拍攝場景裡露臉,他被一個在花園裡晃盪、蒙著布的鬼魂嚇壞了。臉孔從繪畫、書本、貝殼後面顯現,有如女人慢慢拉起裙子,露出纖纖玉腿。物件從一隻手傳往另一隻手,從一部片傳到另一部片,作為連貫敘事的頭緒,這種做法跟在畫中一樣,有時光靠它們便能認定拍攝年代。猶豫、微微抖動的影像,粗略的編輯,以及在作者死後還得遭受可怕的剪裁,馬格利特的電影恐怕無法為他贏得一個電影人的身分,但他從來也志不在此。

　　消遣心態勝過創意,他的電影跟他的照片一樣,表現出來的毋寧是樂在其中,尋找如何跟自己的作品結合,不斷推敲動態影像的可能性,而不是真的關注人們所稱的「第七藝術」。重新復活電影的英雄時代,和欠缺物資和基本技術下必然的東拼西湊,馬格利特自己不就說了嗎:「我不拍電影,我拍的是過去美好日子裡的老片」?[24]

23 │ Louis Scutenaire, 'Le cinématographe', in La Fidélité des Images (Brussels: Éditions Lebeer Hossmann, 1976), p. 70.
24 │同前。

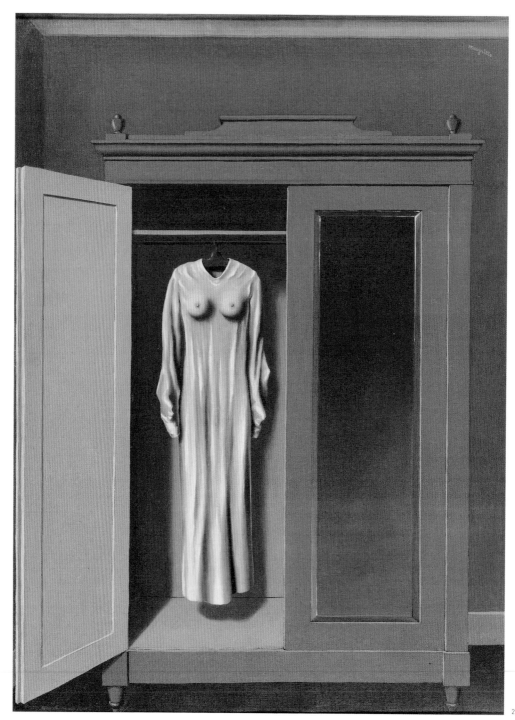

259

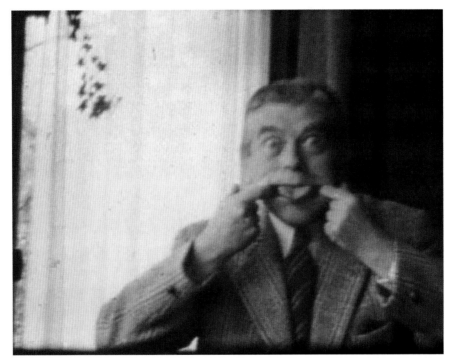

260

259 《追悼麥克・塞內特》，1936。油畫。Musée Ianchelevici, La Louvière.

260 馬格利特拍攝的片子裡的鏡頭，約 1955-1960。

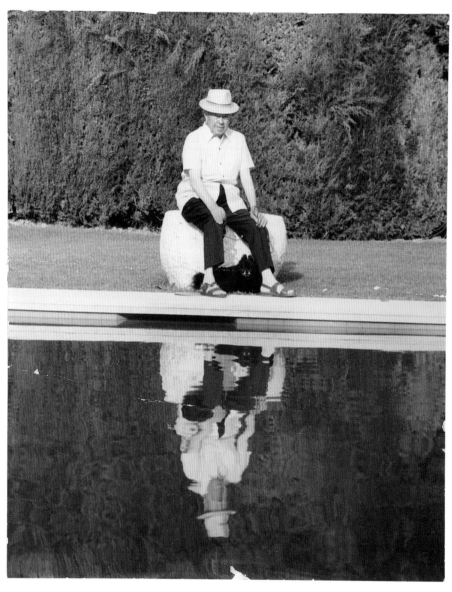

261 馬格利特，維洛那，1967。

The False Mirror
or Resemblance

VI. 虛偽的鏡子 — 相似性

1929 年 12 月，第 12 期的《超現實主義革命》（*La Révolution surréaliste*）雜誌，在第 73 頁刊登了一張著名的合成照片，法國和比利時的超現實主義者圍繞著一幅《隱藏的女人》，這是馬格利特當年繪製的作品，被安德烈・布勒東所收藏〔圖 262〕。十六位超現實主義者，包括保羅・努傑、卡密爾・戈曼以及馬格利特，所有人閉上雙眼，用證照格式拍照，這是馬格利特的提議，而且很顯然就是他的主意，請大家自行在「自動快照亭」（Photomaton）[1] 拍下大頭照。「自動快照亭」等於是一台自給自足的小型相片沖印室，這是安納托爾・約賽弗（Anatol Josepho）在 1925 年發明的專利。當年快照亭在紐約街頭出現，1928 年引入巴黎老佛爺百貨公司、溫室花園和露娜樂園（Luna-Park）——這是超現實主義者最喜歡去的地方——不久，快照亭便擴及整個國家。快照亭的風行不僅因為它的新穎性，也因為制式文件規定貼上個人照片的需求不斷上升。快照亭按照相片沖印室的原理運作，在一平方米的小空間裡，拉上簾子，有一種鼓勵使用者犯規的誘惑，因為每個人都可以變成自己的攝影師，變成個人肖像的創作者。使用者看著鏡子，調整椅凳的高度，鏡子既反映出照相者的容貌，也進行連續四次拍攝，沖印成一長條未經修改的照片，帶給照相者自己面對自己的觀點。

許多人不理會證件照關於距離、高度等基本格式的官式規定，還有那「令人痛苦的中性」[2]，他們突然變得有恃無恐，用上在照相館不敢拿出來的放肆心情拍照。超現實主義者無疑是最早把快照亭當成表達的場所，在他們的刊物上刊登這些介於遊戲和創意之間的大頭照，令它益發顯得有理，這種做法隨著數位攝影的出現依舊不顯得落伍，甚至還算得上是「自拍」的遠祖。那人人付擔得起的價格以及連續攝影方式，鼓舞了即興劇情和模仿才華，有別於中規中矩的官方照片。

1 |《這點可參閱 David Sylvester, 'La grande icône surréaliste', in André Breton, *la beauté convulsive* (Paris: Éditions du Centre Pompidou, 1991), pp. 192–193.
2 | Serge July in *Identités de Disderi au photomaton* (Paris: Centre National de la Photographie/Éditions du Chêne, 1985), p. 113.

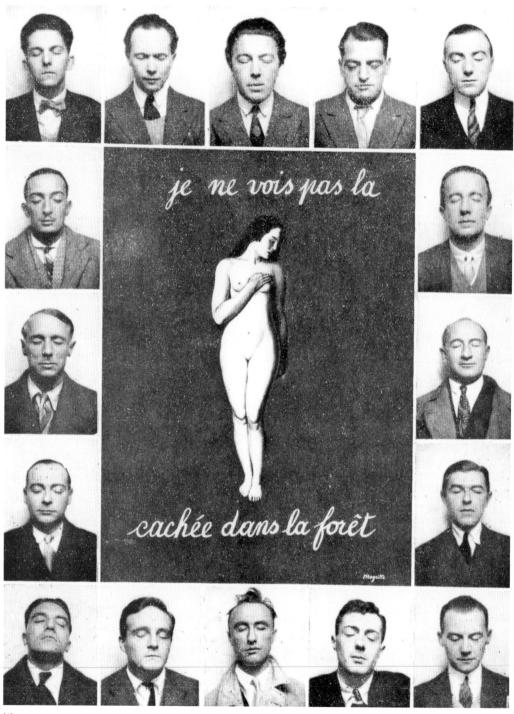

263

262 《超現實主義革命》，no. 12,1929. 12.15。
263 馬格利特在植物園，1929（快照亭相片），右：故作挑逗的表情。

La femme est l'être qui
projette la plus grande
ombre ou la plus grande
lumière dans nos rêves.
 Ch. B.

264 《超現實主義革命》，no. 1, 1924. 12.01。

馬格利特所構思的相片合成，也許是受到 1924 年 12 月 1 日第一期《超現實主義革命》的啟發。超現實主義者的照片包圍著潔曼・布爾東（Germaine Berton）的囚犯照，她在 1923 年射殺了「法蘭西行動陣線」的祕書長馬利烏斯・普拉圖（Marius Plateau），藝術家們藉此表達他們對這位正值審判期的年輕無政府主義者的支持〔圖264〕。這些照片所組合成的構圖（包括一段波特萊爾語錄：「女人這種生物，投射了最強的陰影，或最亮的光線，在我們的夢境裡」），跟馬格利特安排下構成的凝聚力不可相提並論，況且肖像照的來源和肖像姿勢原本就各不相同。³馬格利特的合成相片可以被當作問卷「你在愛中擺入的是哪一種希望？」的答案，與其說它扮演檔案紀錄的角色，不如說是自成一格的藝術作品，呼應他在「文字與圖像」裡所做的陳述。他在這篇作品中運用文字和插圖，檢視單字和它所對應對象之間的關係：「一個物件有符合它的圖象，一個物件有符合它的名稱。這個物件的圖象和名稱，在碰巧間相遇了。」⁴

　　馬格利特在許多「肖像照」裡都閉著眼睛，好像陷入內在世界，專注於個人思想的鍛鍊〔圖265-267〕。雖然閉眼的形象通常連結到睡眠和死亡，馬格利特的作品卻公開拒絕無條件效忠「無所不能的夢」——布勒東和其同黨格外重視的東西——也不去凝視無意識在睡眠時播放出來的電影畫面。就算馬格利特以夢境自娛，有時也從夢境殘片取材作為靈感來源，他卻拒絕唯夢是從，不管在自己的寫作或接受採訪時，他絕對把自己跟訴諸夢境這一現象劃清界線，夢境跟自動創作（automatism），都太常被認定是超現實主義的創作「方法」了：「我的畫跟夢正好相反的，因為夢並不意味著夢就是我們所說的那樣。我只能在神智清明下工作。清明不用我去請，它自己會來。這也被稱作靈感，」這是他在 1962 年在克諾克勒祖特（Knokke-le-Zoute）舉辦的回顧展開幕式上，對一位比利時主要日報的採訪記者所作的解釋。⁵

　　與其說是藉此表達夢境，馬格利特閉眼的「肖像」傳達的是內在的生命，一種行動的展現，這種行動代表他的思想，正是透過思想，他的畫筆給出了實質的形式。閉著眼的臉是思想的門檻，在它後面，畫面逐漸組合起來，然後被畫出。《夢的解析》（The Interpretation of Dreams，1930）這幅畫的標題，只是把跟物件相連的名稱引開的一種手段，物體所提供的僅僅是個外觀罷了〔圖268〕。它沒有提出任何對夢的詮釋方式，在這方面文學已經有太多例子了。

　　按馬格利特的看法，臉孔不能表達一個人真實的本性，只能提供一個外貌，一面「偽鏡子」。也無法透過這面鏡子所描繪的臉孔來認識這個人。鏡子完全局限於表面，無法穿透奧祕：「繪畫藝術如果沒有被或多或少當成一種神祕化的無邪形式，它就陳述不了觀點，也表達不了情感：一張流淚的臉孔形象並沒

「我只能透過畫筆畫出的形像來喚起世間的奧祕。為了做到這一點，我必須保持清醒和警覺，這意味著我自己完全不去認同任何想法，情感，或感受。」——賀內・馬格利特，《寫作全集》，p. 164

3 | 1934 年，曼雷為《超現實主義詩小選》（Petite anthologie poétique du surréalisme）製作了另一張有二十位超現實主義者肖像的合成相片《輻輳》（Carrefour）。

4 | René Magritte, 'Les mots et les images', in Écrits complets, p. 62.

5 | René Magritte, Écrits complets, p. 567.

265|266

265 馬格利特在植物園，1929（快照亭相片）。

266 馬格利特，約 1930。

267 馬格利特，約 1947。

267

The False Mirror or Resemblance

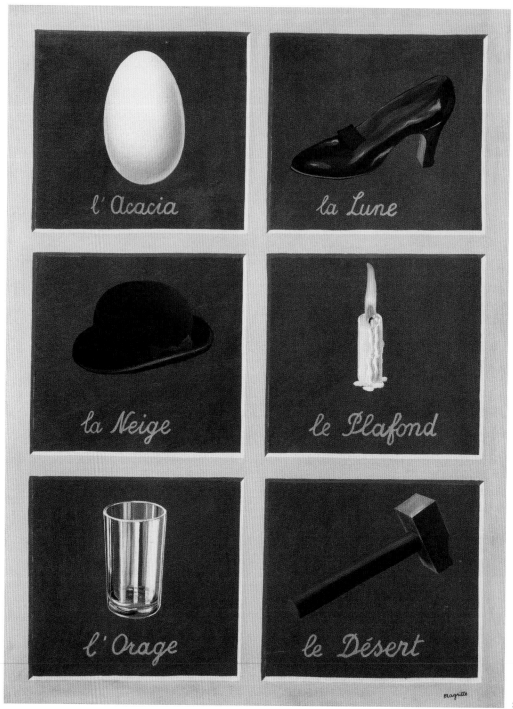

268 《夢的解析》，1930，油畫，私人收藏。

有表達悲傷，也沒有說出悲傷的想法。想法和情感並沒有可見的形式。」[6]

　　雖然馬格利特接受委託幫人畫肖像，其動機係出於經濟需要，他也勉力配合「肖似」的要求，納入自己的圖像文法裡，雖然他對這類練習毫無興致。[7]不過，最好還是不要誤判在他畫裡出現的各種熟悉的元素，包括模特兒，還有他所賦予它們的重要性和意義。當他被問到太太的肖像畫《喬婕特》（1937）〔圖161〕，在她周圍的物件以及它們究竟「象徵」什麼時，馬格利特回答道：「在這張臉四周的物件不是象徵符號，就像臉也不是象徵符號一樣。在我看來，如果畫裡的物件禁得起被詮釋為符號或被解釋成什麼東西，我的畫就成立了……我所設想的繪畫藝術，它呈現對象的方式要能夠不在泛泛詮釋之下投降。繪畫這門藝術因此跟「總體肖像」的概念全不相干的，後者盡可能將最大量的資訊放進對象裡，也就是肖像人物中：這類肖像畫可以變成『檔案』，但這種畫只侷限於滿足好奇心而已，我對這種事情沒感覺。事實上，知道這個或那個人是否從事這種或那種職業，他們的頭髮是黑色或金色的，這類的事，對我來說都一樣。」[8]

　　因此，按馬格利特的想法，接受一個人和他的形象是同一件事，將弔詭地導致承認煙斗的形象就是煙斗，承認人物在畫中或照片裡的再現，也跟物體在畫中或照片裡的再現並沒有真實程度的區別。因此，在他畫中和照片中的「非代表性」才一再出現，其中的模特兒從他們自己的形象中掉頭離開，不讓觀眾有可能從他們的特徵裡識別他們，指認出他們是特定人物。例如在《不要被複製》和《快樂原則》，兩幅畫都繪於 1937 年，「再現」的是收藏家愛德華‧詹姆士（Edward James），卻沒有露出他的臉〔圖 273, 274〕。在前一幅畫裡，鏡子無法提供預期的鏡像；在後一幅畫中，他的頭部在強光下消失不可辨。

　　蒙住的臉，遮掉的臉──轉身面向牆壁或遠方地平線，被隔成小格，或被珠子團團包圍，被東西擋住，被物件取代，甚至乾脆變成棺材──抗拒與肖像的相似，抗拒與觀者的連結。許多馬格利特的相片被歸為「隱藏－可見」原則也就不足為奇了，模特兒似乎不讓自己的特點曝光。前面提過的《影子及其影子》（1932），喬婕特將身後丈夫的大半張臉掩蓋住。即使在一些渡假拍下的快照──構圖更加隨性──馬格利特的朋友也一起被拉進來，循相同的機制，在在可見馬格利特對於可見性的關注。1935 年 9 月在比利時海岸拍攝的照片，路易‧史古特耐爾和保羅‧努傑，兩人捲起褲管走在退潮的沙灘上，拿起鞋子遮住臉部，用鞋底面對鏡頭（《跕行動物》，1935）〔圖 278〕。同一個地點，兩年後，努傑用棋盤擋住自己的臉，迫使觀者去關注他的服裝細節和手中煙斗〔圖 281〕。史古特耐爾將這張照片題名為《巨人》，對於這位布魯塞爾超現實主義團

「一般人說的相似，其實只是類似而已。」──馬格利特，《寫作全集》，p. 544。

「有的肖像會很像被畫的人。但馬格利特說，你也可以期待被畫的人想變像他的肖像。」──保羅‧努傑，《賀內‧馬格利特：禁忌的形象》(Brussels: Les Auteurs associés, 1943), p. 42.

「我所展示的是形象，在我繪畫裡的人物形象，跟物件有完全一樣的立基點──一顆樹木，一片天空，一隻動物等等。」──馬格利特，《寫作全集》，p. 602。

「對於我們這些開始有小有名氣的人，我真的希望，有可能可以抹掉它。如果可以這麼做，他們會獲得自由，因為有自由，才有許多的東西可以被期待。」──努傑，「給布勒東的一封信」，《不能笑的故事》，p. 79。

6 | 同前，p. 518。
7 |「那個男人已經來這裡坐過五六次了。不過，我實在不喜歡接受肖像畫委託。這件事會讓我覺得厭煩，讓我惱火。想要我畫肖像的人，可得費上很大的勁」；同前，p. 611。
8 | 同前，p. 472.

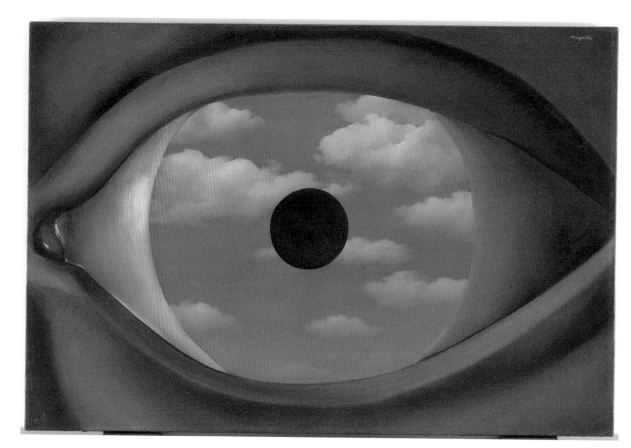

269 《虛假的鏡子》，1929，油畫，紐約現代藝術博物館。
270 馬格利特，1925。
271 馬格利特，1929。
272 馬格利特和他的狗，1946。

270

271

272

體的靈魂人物，這張反肖像的標題下得無比貼切，努傑總是不斷呼籲自我抹除，才能獲得最大的自由。1938 年，同樣在比利時海岸，現在為了延續一個既有的儀式，馬格利特先把一本打開的書吊在泳衣帶上，然後轉身背對鏡頭（《幕後掌權者》）〔圖 277〕。馬格利特和同伴們排成一排，站在貝爾塞爾城堡圍牆前，背對著相機，好像他們身後有一組行刑隊（《最後的審判》，1935）〔圖 279〕。在萊西恩，他們望著一間小教堂，史古特耐爾張開雙臂，構成一幅友誼的三位一體〔圖 280〕。在馬格利特相思樹街的家中客廳裡，攝影師荀克・肯德（Shunk Kender）操刀，馬格利特的臉被《永恆明顯之事》（1954）其中一幅畫替換掉〔圖 282〕，他的特徵全被一張女人的臉所取代，我們再一次看到透過照片對畫作的轉換：畫家將自己身著三件式西裝的肖像，用原始畫作裡女人一部分的身體來取代自己，消失在自己的作品之後。

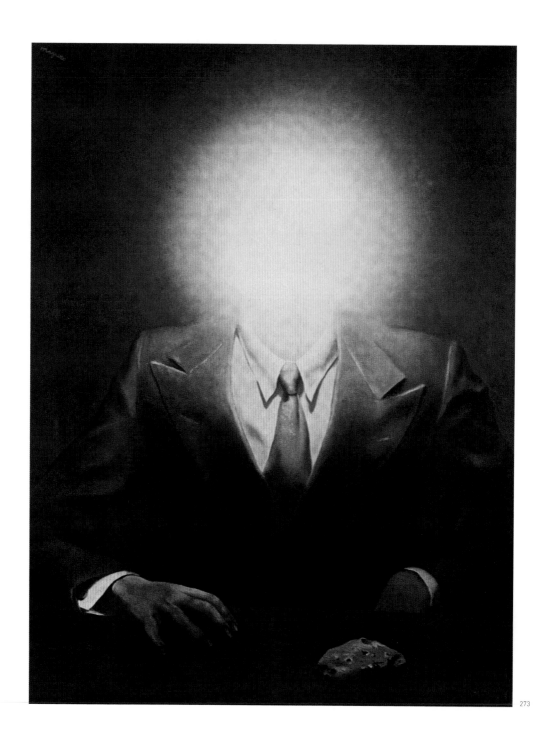

273 《快樂原則》，1937，油畫，私人收藏。

274 《不要被複製》，1937，油畫，Boijmans Van Beuningen Museum, Rotterdam.

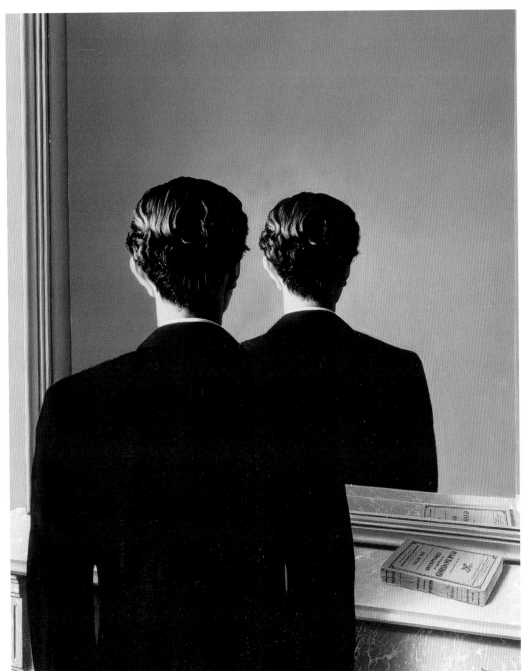

274

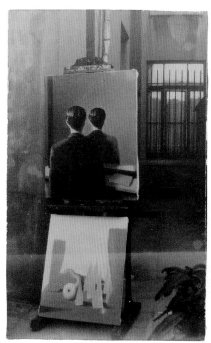

275 | 276

275 《不要被複製》和《詩意的世界》，布魯塞爾愛斯根路，1937。

276 喬婕特，約 1947。

277 《幕後掌權者》，1938，馬格利特在比利時海邊。

278 《跖行動物》，1935，路易‧史古特耐爾和保羅‧努傑。

馬格利特並不欣賞馬賽爾‧馬連在 1962 年對他肖像所動的手腳。馬連在一張「大降價」的傳單上,將一百法郎上的比利時國王利奧波德一世換成馬格利特的肖像,合成照片係馬連的同謀雷歐‧多蒙的手筆〔圖 283, 284〕。在這張杜撰的傳單上,馬格利特似乎對於自己突如其來的名氣和炒作他畫作的行為極不以為然,他提出優惠的價格,若是幫年輕貌美的女性畫肖像費用更低。馬格利特從 1954 年起便不常跟馬連聯繫。馬格利特和努傑決裂,而馬連負責出版努傑的作品,兩人更是漸行漸遠。馬格利特也拒絕跟馬連在 1954 年創立的《裸唇》(Les Lèvres nues)雜誌合作。

馬格利特除了放棄參與一切政治行動,他也認為超現實主義的歷史階段已經結束了,集體宣言的時代已經是過去式。超現實主義團體的活動聚焦在他本人的畫作上,一如在《修辭學》雜誌上所刊載的,這本雜誌是 1961 年由他的年輕崇拜者、詩人安德烈‧波斯曼(André Bosmans)所協助創立。再加上馬格利特的哲學傾向,導致他對自己的繪畫做永無止境的離題,還被馬連用曲曲折折的文字消遣:「思想是奧祕,而我的繪畫,真正的繪畫,即是肖似奧祕的形象,奧祕的肖似性,即反映在思想上。因此,奧祕及其肖似的形象便肖似思想中出現的靈感,它喚起世間的肖似性,而世間的奧祕便有機會顯現、被看見。」[9]

「一位知名藝術家會為自己的作品策劃一場超大型降價活動嗎?你可能覺得是在開玩笑。不過,這就是馬格利特在克諾克勒祖特賭場舉辦回顧展前夕所做的事情……一張有比利時一百法朗的傳單上,紙鈔上印的是他的頭像,身穿將領制服,他把自己的作品標上折扣完的價格,讓藝術愛好不論貧富均負擔得起……那經常馴服奧祕的手指,這次,撒上的是一撮細細的鹽。」──安德烈‧布勒東,「馬格利特與商人」,收錄於《抗爭》雜誌,Paris, 3 July 1962。

277 | 278

9 | Marcel Mariën, 'Grande Baisse', in Xavier Canonne, Le surréalisme en Belgique 1924–2000 (Brussels: Fonds Mercator, 2006), pp. 194–197.

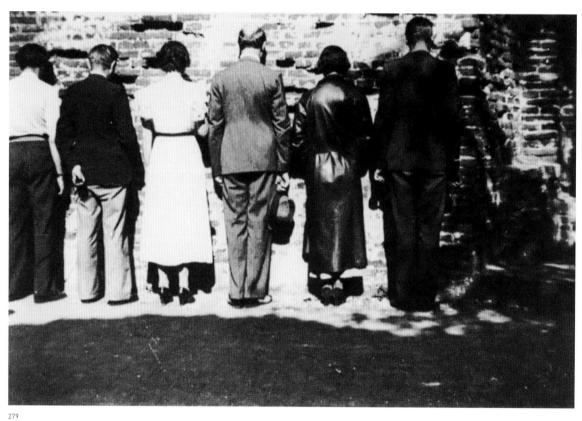

279

279 《最後的審判》，1935，貝爾塞爾。從左至右：墨里斯‧辛格，馬格利特，喬婕特，
保羅‧克林內，艾琳‧艾末荷，保羅‧馬格利特。
280 《一日的愉快》，1935 年 8 月，萊西恩。喬婕特，路易‧史古特耐爾，馬格利特。

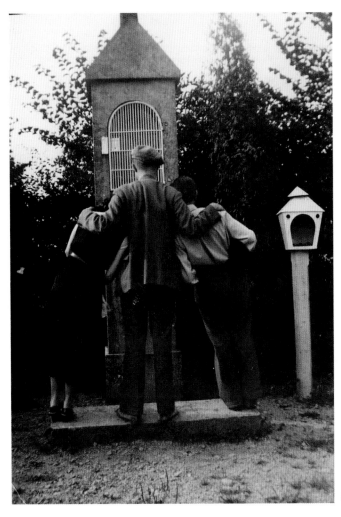

280

　那張傳單，在 1962 年 6 月 30 日在克諾克勒祖特賭場舉辦回顧展開幕式活動途中，傳到馬格利特的手上，交給他的內部人士係在當天上午收到。即使他一開始一笑置之，甚至覺得傳單頗為滑稽，沒多久他就對收到傳單的人表現出的興致勃勃感到惱怒，他對於有多少人收到傳單、誰收到傳單都一無所知。很快他就被迫出面解釋，對新聞界否認是自導自演，收藏家和畫廊經營者無不憂心忡忡手裡握有的畫作貶值。馬連始終否認傳單出自他手，而馬格利特則對馬連作為始作俑者深信不移，但他維持一貫的超現實主義者風度，拒絕把人「交給」調查非法篡改鈔票的警察。

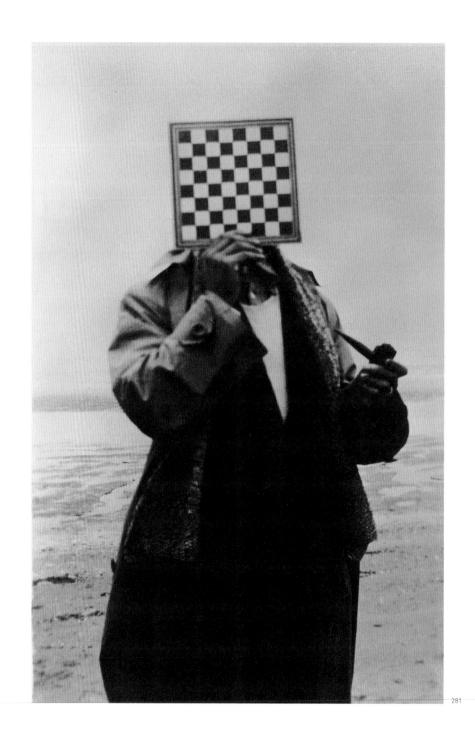

281 《巨人》，1937。保羅・努傑在比利時海邊。

282 荀克・肯德（攝影），馬格利特和《相似》（《永恆明顯之事》），約 1962。

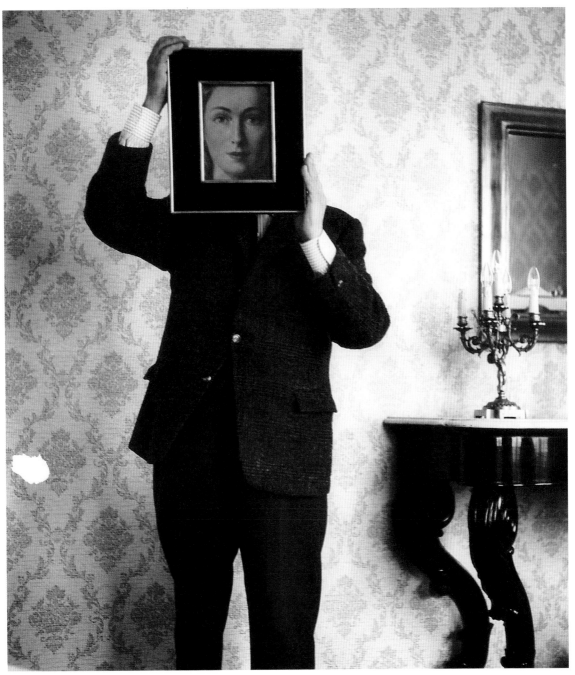

282

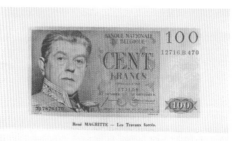

René MAGRITTE — Les Travaux forcés.

A l'occasion de ma grande rétrospective au Casino du Zoute

GRANDE BAISSE

La pensée est le mystère, et ma peinture, la véritable peinture, est l'image de la ressemblance du mystère avec son reflet ressemblant dans la pensée. Ainsi, le mystère et sa ressemblance ressemblent à l'inspiration de la pensée qui évoque la ressemblance du monde dont le mystère est susceptible d'apparaître visiblement.

De mystère en mystère, ma peinture est en train de ressembler à une marchandise livrée à la plus sordide spéculation. On achète maintenant ma peinture comme on achète du terrain, un manteau de fourrure ou des bijoux.

J'ai décidé de mettre fin à cette exploitation indigne du mystère en le mettant à la portée de toutes les bourses.

On trouvera ci-dessous les éclaircissements nécessaires qui réconcilieront, je l'espère, le pauvre et le riche au pied du mystère authentique. (Le cadre n'est pas compris dans le prix).

J'attire l'attention sur le fait que je ne suis pas une usine et que mes jours sont comptés. L'amateur est invité à passer commande immédiatement. Qu'on ne le dise : il n'y aura pas du mystère pour tout le monde.

René MAGRITTE

Quelques suggestions (en format standard) :

	Belgique Fr.	France N.F.	U.S.A. Dollars
LA MEMOIRE			
tête de plâtre tournée vers la gauche	7.500,—	750,—	150,—
tête de plâtre tournée vers la droite	8.500,—	850,—	170,—
LA MAGIE NOIRE			
Offre spéciale : pour toute commande ferme de douze exemplaires, une 13me Magie noire gratuite	6.000,—	600,—	120,—
LA CONDITION HUMAINE			
avec vue sur la mer	5.000,—	500,—	100,—
avec vue sur la campagne	4.500,—	450,—	90,—
avec vue sur la forêt	4.000,—	400,—	80,—
LA FOLIE DES GRANDEURS (ex-IMPORTANCE DES MERVEILLES)			
avec emboîtage supplémentaire	4.000,—	400,—	80,—
avec double emboîtage supplémentaire	4.500,—	450,—	90,—
PORTRAITS EN BUSTE (supplément de 10% pour les portraits en pied)			
adultes masculins au-dessus de 50 ans	8.000,—	800,—	160,—
adultes masculins au-dessous de 50 ans	6.000,—	600,—	120,—
adultes féminins — jolies	500,—	50,—	15,—
adultes féminins — passables	4.000,—	400,—	80,—
adultes féminins — délavoriées	10.000,—	1.000,—	200,—
enfants sans distinction de sexe	— Prix à convenir —		
GOUACHES TOUS SUJETS à partir de	1.000,—	100,—	20,—
DESSINS à partir de	50,—	5,—	1,—

ET LA FÊTE CONTINUE !

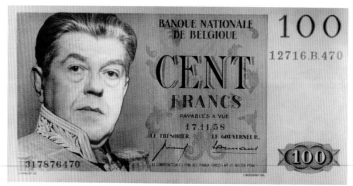

283
284

283 馬塞爾・馬連，「大降價」傳單，1962。

284 雷歐・多蒙為「大降價」做的相片合成，1962。夏勒華攝影博物館收藏。

285 《幽靈》，萊西恩，1935 年 8 月。

285

1998 年，在歐洲推行統一貨幣前夕，比利時國家銀行印制了最後一批紙鈔，有馬格利特的肖像，這次是真的致敬，而且出自官方——但是，跟他的幫兇犯下那麼多次令他吃不消的惡作劇比起來，畫家恐怕不會認為這次的致敬有更了不起。榮耀，有時就是會在死後以奇怪的方式加身。

1967 年仲夏，馬格利特閤上了眼，這雙眼就算不是為他而閤上，後人也不該再將它們打開。其餘的，已不再屬於他，因為現在對這個世界睜大雙眼已經是其他人的事了。就算沒有轉變觀看，馬格利特對這個世界所做出的貢獻至少也改變了世界被感知的方式，將它一大部分的奧祕以符號，物件，和他選擇的外貌揭示出來。

被遮蓋或是轉向別處，中立或是投入其中，馬格利特的人像照教會了我們，沒有任何東西比起他自己的特徵離他的繪畫更遠的了。他還告訴我們，他被複製出來的形象除了外貌，就什麼都不是了，還有，沒有思想的繪畫和攝影，絕對不夠用來認清這個世界。

在他擺出得宜姿勢、搭配稱頭的服裝中——時而優雅，時而休閒，時而偽裝——馬格利特重新發掘了年輕時代的英雄，千面人方托馬斯。這麼多的面目，到頭來，真正的面目似乎已遺失在鏡像裡，或者遺失在觀看映像的凝視中。就像《愛麗絲夢遊仙境》裡的柴郡貓，馬格利特選擇將自己從自己的形象身後抹去，把繪畫裡的謎團留給我們。

Chronology
年表

1898
11月21日 出生於比利時萊西恩，全名賀內·弗朗索瓦·吉蘭·馬格利特，父親為李奧波·馬格利特，母親為雷姬娜·貝坦尚。

1900
5月 舉家遷居吉利市。
6月 二弟雷蒙·馬格利特出生。

1902
10月 三弟保羅·馬格利特出生。

1904
4月 舉家遷居沙特萊。

1905
9月 進入沙特萊小學就讀。

1910
第一次上繪畫課，上課地點在沙特萊一家糖果店裡，老師來自隔壁的小鎮唐普雷米。

1911
全家搬到附近一間更大的房子。父親李奧波在入口玄關處掛了一幅兒子在夏勒華「國際藝術與工業博覽會」上展過的畫。
11月 進入夏勒華皇家雅典娜中學就讀。

1912
2月 馬格利特母親於桑布爾河投河自盡。

1913
3月 舉家遷居夏勒華。
8月 在夏勒華的年度市集上遇見喬婕特·貝爾傑。

1914
10，11月 德國人佔領比利時，舉家遷回沙特萊。

1915
11月 馬格利特獨自搬進布魯塞爾的一家寄宿家庭。

1916
7，8月 在沙特萊藝術展覽會上展示四件作品。
10月 進入布魯塞爾皇家藝術學院就讀。全家也一起搬往布魯塞爾。

1917
4月 舉家遷回沙特萊。
秋 因父親李奧波的生意，全家搬回沙爾貝克（布魯塞爾）。

1919
為布爾喬亞兄弟創辦的《駕馭》雜誌(Au volant)繪製插畫，與畫家皮耶·路易·福魯吉共同分租工作室。
12月 參與布魯塞爾藝術中心海報展覽。

1920
1月 與福魯吉舉辦聯展。在布魯塞爾植物園散步時，與喬婕特·貝爾傑重逢。結識E.L.T.梅森。與義大利未來派、達達主義者開始往來。
2月 參加藝術中心舉辦的演講，由泰歐·凡·多埃斯堡主講荷蘭風格派運動（De Stijl）。
12月 服兵役初期派駐布魯塞爾，得以繼續選修藝術學院課程，後轉調至安特衛普、利奧波德斯堡、和德國亞琛。參與在日內瓦舉辦的藝術現代國際博覽會。

1921

1922
1月 在安特衛普第二屆現代藝術國際博覽會展出六幅作品。結識馬賽爾·勒貢。
3月 在亞琛附近結束兵役。
6月28日 在聖若斯市政廳與喬婕特·貝爾傑登記結婚。在沙爾貝克聖瑪利亞教堂舉行宗教婚禮儀式。
8月 馬格利特夫妻在布魯塞爾拉肯區萊德剛克街7號安家。與維克多·塞佛朗克斯共同撰寫〈純藝術，審美觀思辯〉（L'Art pur. Défense de l'esthétique，未發表）。

1923
1月 加入在布魯塞爾的喬治·吉漚畫廊的聯展。
4，5月 參加由安特衛普的《行得通》（Ça ira）雜誌舉辦的國際展覽。馬賽爾·勒貢向他出示了一幅基里訶《戀歌》複製品，令他大感震撼。
12月 在布魯塞爾的自知之明沙龍展展出四幅畫作。結識卡密爾·戈曼，成為馬格利特的第一個經紀人。

1924
辭掉彼得·拉克魯瓦壁紙公司職務，移居巴黎尋找工作，結果不盡理想，遂以設計廣告謀生。
秋 和梅森參與了由法蘭西斯·畢卡比亞（Francis Picabia）創辦的雜誌《391》最後一期製作。與梅森計劃一本名為《時代》的雜誌，遭到保羅·努傑阻撓。

1925
3月 與梅森齊同出版僅發行一期的雜誌《食道》（Œsophage）。
首批繪畫及拼貼創作受基里訶和恩斯特影響。

1926
年初 與保羅·古斯塔夫·范·赫克簽訂畫作買賣合約。當時赫克是人馬畫廊合夥人，稍後則單獨接管該畫廊。
1月 馬格利特夫婦搬到拉肯區的斯地司街113號。
6月 為梅森的《瑪利》雜誌（Marie）繪製插圖。同年秋天，在保羅·努傑為布魯塞爾皮草商塞繆爾撰寫的文本中繪作插圖。
10月 與梅森、保羅·努傑、安德烈·蘇席、卡密爾·戈曼共同組成布魯塞爾超現實主義團體。

1927
2，3月 《告別瑪利》刊號出版。
3月 論馬格利特的第一篇文章，刊登在《精選》雜誌（Sélection）上，由范·赫克撰文，並同時刊載十六幅作品圖版。
4月 在人馬畫廊舉辦首次個展。
6月 結識甫加入布魯塞爾超現實主義團體的路易·史古特耐爾。
夏 為塞繆爾公司製作第二本目錄，加上保羅·努傑的文字註解。
9月 馬格利特夫婦離開布魯塞爾，前往巴黎近郊的莫恩河畔佩賀定居。保羅·馬格利特亦遷來同住。

1928
1月 在布魯塞爾時代畫廊舉辦個展；范·赫克是畫廊所有人，並由梅森負責管理。保羅·努傑發表個人首篇關於馬格利特的文章。
2-4月 參與《距離》雜誌（Distances）的美編插圖。與安德烈·布勒東和巴黎超現實主義團體建立聯繫。雖然馬格利特沒有在「春祭」畫廊的超現實主義展覽上展出，布勒東仍收購他的作品。
8月 父親李奧波·馬格利特過世。

1929
1月 為保羅·努傑在夏勒華伯爾斯廳的一場演講，布置展出一系列油畫作品。
2，3月 為卡密爾·戈曼發行的〈正確意涵〉（"Le sens proper"）傳單繪製插畫。
春 在戈曼家結識薩爾瓦多·達利。
6月 范·赫克的雜誌《綜藝》（Variétés）特刊刊出馬格利特的影像照片。
7月 結束與人馬畫廊的合約關係。
8月 與詩人保羅·艾呂雅及其妻加拉、卡密爾·戈曼與伊凡娜·伯納在達利位於卡達克斯的住處避暑。
12月 馬格利特夫婦拜訪布勒東時，因喬婕特佩戴的一只十字架引起布勒東不悅，兩位藝術家從此失和長達兩年。

1930
3月 參加戈曼畫廊的拼貼畫展。
4月 戈曼畫廊發生金融危機而關門。
7月 馬格利特返回比利時，租下布魯塞爾傑特區愛斯根路135號的公寓。重拾商業設計工作，與弟弟成立戈戈工作室。

1931
1月 參加在布魯塞爾喬治·吉漚畫廊舉辦的「比利時的當代藝術：1910-1930」展覽。
2月 由梅森籌劃，在布魯塞爾吉蘇廳展出16幅畫作。
4，5月 首次在布魯塞爾藝術宮展出。
12月 團體在布魯塞爾藝術宮舉辦「當代藝術」（L'Art vivant）展覽。

1932
1月 響應巴黎超現實主義團體對法國詩人阿拉貢的聲援，他與比利時超現實主義團體在「阿拉貢事件」小冊（"L'Affaire Aragon"）中，聯合發表〈變形詩〉（"La Poésie transfigurée"）以示支持。
春 與努傑製作兩部片子（下落不明）。
秋 梅森趁入馬畫廊法拍時買下馬格利特所有作品。

1933
4月 應布勒東邀請，參與《為革命服務的超現實主義》雜誌（Le surréalisme au service de la revolution）插圖美繪。
參與在巴黎柯勒畫廊舉辦的一個聯展。
5月 於布魯塞爾美術宮舉辦展覽。
12月 參與由巴黎超現實派策劃、布魯塞爾超現實派發行的《薇歐麗特·諾齊埃爾》（Violette Nozières）插畫製作。結識詩人保羅·克林內，為

他的詩作「瑪麗・伸縮喇叭・帽子・老鷹」畫插圖，詩作被保羅・馬格利特譜成樂曲。

1934
5月 參與布魯塞爾藝術宮的「牛頭人」展覽。
6月 為布勒東於布魯塞爾發表出版的《超現實主義是什麼？》（"Qu'est-ce que le surréalisme?"）講稿繪製封面插圖。這本書集結了安德烈・布勒東在布魯塞爾所做的演講。

1935
8月 馬格利特簽下由布勒東發起的《超現實主義是對的》宣言（"Du temps que les surrs surrur avaient raison"）聯署，超現實主義團體正式與共產黨決裂。第三期《超現實主義國際報導》出版，以馬格利特的作品作為封面，選用他曾經參與聯署的傳單「刀上的傷口」。
10月 參與梅森的「超現實主義在拉盧維耶爾」展覽。

1936
1月 在朱利安・雷維畫廊舉辦首次紐約個展。加入〈海內熱誠〉（"Le Domestique zélé"）的連署，其中聲明安德烈・蘇尼因主持葬禮彌撒而遭到超現實派驅逐。
4月 在布魯塞爾藝術宮舉辦個展。
5月 參與巴黎查理斯・羅頓畫廊的「超現實主義物件展」。
6月 參與倫敦新伯靈頓畫廊的「超現實主義國際展」。
11月 在海牙舉辦個展。
12月 參與紐約現代藝術館「奇妙藝術：達達與超現實主義」。

1937
2-3月：前往倫敦完成愛德華・詹姆士委託繪製的畫作。在倫敦畫廊演講。
7月：結識馬賽爾・馬連。
12月 在布魯塞爾畫廊舉辦「三位超現實主義畫家」特展，包括他與曼・雷、伊夫・坦基（Yves Tanguy）。

1938
1月 在紐約朱利安・雷維畫廊二度舉辦個展。參與巴黎美術館「超現實主義國際展」。
4月 在倫敦畫廊舉辦個人回顧展，當時該畫廊由梅森與羅蘭・潘洛斯營運。
11月 在安特衛普皇家美術館發表〈生命之線〉演講（"La Ligne de viee"）。

1939
5月 在布魯塞爾藝術宮舉辦個展，專集由保羅・努傑執筆寫序。

1940
2月 與豪・烏白克共同創辦《集體創造》雜誌（L'Invention collective），在出版兩期後因德國入侵比利時而停刊。
5月 與史古斯耐爾、烏貝克家族離開比利時，前往南法卡爾卡松。
8月 回到布魯塞爾與喬婕特團聚。

1941
1月 在布魯塞爾迪特里希畫廊展出十五幅近作。

1942
7月或8月 第一部關於馬格利特的影片《賀內・馬格利特的不期而遇》，由羅伯・考克里阿蒙執導拍攝。

1943
4,5月 畫風進入「雷諾瓦時期」。
7月 在布魯塞爾盧可欣畫廊舉辦閉門展覽。

1944
8月 馬賽爾・馬連出版第一本關於馬格利特的專書。
10月 保羅・努傑的專書《馬格利特：不證自明之意象》（René Magritte ou les images défendues）出版。

1945
1月 開始為詩人洛特雷亞蒙的《馬爾多羅之歌》小說（Les chants de Maldoror）繪製插圖。繪製喬治・巴塔耶的《艾德華達夫人》（未出版）。
9月 加入共產黨。
12月 在布魯塞爾拉博埃西出版社畫廊舉辦「超現實主義」展覽，參展者包含比利時與法國藝術家。

1946
2月 和亞歷山大・艾歐拉斯初步接洽，日後成為他在美國的經紀人。
春夏 與馬賽爾・馬連以匿名形式發送〈愚者〉（"L'Imbécile"）、〈麻煩製造者〉（"L'Emmerdeur"）及〈笨蛋〉（"L'Enculeur"）等傳單。在布魯塞爾術宮的「藝術講座」外散發傷的性學講座邀請傳單。許多民眾上當。
10月 撰寫《大太陽下的超現實主義》煽動小冊。
11月 在布魯塞爾的迪特里希畫廊展出「陽光時期」作品。

1947
1月 由傑克・維吉佛斯籌劃，在韋爾維耶皇家美術學會舉辦個展。
4月 在紐約雨果畫廊個展。
5月 在布魯塞爾盧可欣畫廊展出印象派風格作品。
7月在巴黎瑪耶畫廊舉辦「超現實主義國際展」期間，布勒東表示無法苟同馬格利特的新畫風。
8月 路易・史古特耐爾第一本馬格利特專書《馬格利特》出版。
10月 參與布魯塞爾的《紅旗報》大樓舉辦的共產藝術家友誼展。開始與共產黨漸行漸遠。

1948
1月 在布魯塞爾迪特里希畫廊展出，似乎已經揚棄印象派的畫風。保羅・努傑撰寫最後一篇關於馬格利特的文章。
5月 在紐約雨果畫廊舉辦展覽。在巴黎市郊畫廊展出「母牛時期」作品，由路易・史古特耐爾策劃。這種風格完全令大眾摸不著頭緒，銷售上一敗塗地。

1949
2月 在布魯塞爾盧可欣畫廊舉辦展覽。

1951
3月 在紐約雨果畫廊舉辦展覽。
4月 在布魯塞爾迪特里希畫廊舉辦展覽。

1952
8月 由梅森籌劃，在克諾克－勒祖特賭場舉辦回顧展。與保羅・努傑正式決裂。
10月 創辦《自然之圖》雜誌（La Carte d'après nature）。

1953
1月 在羅馬方尖碑畫廊舉辦首次義大利個展。
3月 在紐約艾歐拉斯畫廊舉辦展覽。
4月 受克諾克－勒祖特賭場委託製作水晶燈廳壁畫。

1954

3月 在紐約西德尼・詹尼斯畫廊舉辦展覽。
5月 在布魯塞爾藝術宮舉辦大型回顧展。馬格利特夫婦遷居沙爾貝克的蘭貝蒙大道207號。
6月 在威尼斯雙年展的比利時館裡展出80件作品。

1955
12月 在巴黎《藝術手帖》雜誌畫廊舉辦展覽。馬格利特夫婦再度搬到沙爾貝克朗貝爾蒙大道404號。

1956
3月 在夏勒華皇家藝術暨文學沙龍舉辦回顧展。受夏勒華市政府委託，在藝術宮會議廳繪製壁畫《無知的仙女》。
10月 購入攝錄機，開始拍攝由友人演出的短片。

1957
3月 在紐約艾歐拉斯畫廊舉辦個展。
10月 結識安特衛普出生的紐約律師哈利・托茲納，其後成為馬格利特顧問及重要收藏家之一。
12月 馬格利特夫婦搬到沙爾貝克的米摩沙路97號的別墅，該處為馬格利特的最後居所。

1959
3月 在紐約艾歐拉斯畫廊與巴得利畫廊舉辦展覽。
4月 在布魯塞爾伊克塞爾社區博物館舉辦回顧展。
7,8月 德豪得拍攝《馬格利特：事物的一堂課》，由比利時教育部和國家廣播電視公司委託製作。

1960
1月 馬格利特獲得終身成就首獎。
2月 在巴黎右岸畫廊舉辦展覽。
10月 由安德烈・波斯曼籌劃，在列日美術館舉辦展覽。
12月 從達拉斯與休士頓開始美國巡迴回顧展。

1961
5月 第一期《修辭學》（Rhétorique）出版，由馬格利特繪製插圖，波斯曼為編輯。
7月 為布魯塞爾新議會大廈的艾伯丁廳繪製壁畫。
9月 在倫敦格羅夫納畫廊與方尖碑畫廊舉辦展覽。

1962
4-5月 在紐約艾歐拉斯畫廊舉辦展覽。在克諾克－勒祖特賭場舉辦回顧展。馬賽爾・馬連展期間發送《大降價》（"Grande Baisse"）傳單，杜撰馬格利特有意賤賣畫作的消息。
9月 在美國明尼亞波利沃克藝術中心舉辦展覽。

1964
5-6月 在小岩城阿肯色州藝術中心舉辦回顧展，由布勒東撰寫該展專集序言。

1965
12月 在紐約現代美術館舉辦回顧展。與喬婕特、貝爾傑的首度美國之旅，且至休士頓旅遊。派崔克・沃登伯格出版關於馬格利特的專著。

1966
4月 馬格利特夫婦訪問以色列。

1967
1月 在巴黎艾歐拉斯畫廊舉辦展覽。
3月 初步挑選畫作轉製為雕塑。
6月 義大利維洛納之旅，監督脫蠟模式。
7月 馬格利特於于克勒的艾迪絲・卡維爾診所入院治療，被診斷出罹患胰臟癌。
8月 鹿特丹博伊曼斯・范・伯寧恩美術館舉辦回顧展。
8月15日 馬格利特在家中逝世。
8月18日 在沙爾貝克墓園舉行葬禮。

Select Bibliography
參考書目

Books

Marcel Mariën. *Magritte.* Brussels: Les Auteurs associés, 1943.

Paul Nougé. *René Magritte ou Les images défendues.* Brussels: Les Auteurs associés, 1943.

Louis Scutenaire. *René Magritte.* Brussels: Sélection, 1947.

Louis Scutenaire. *Magritte.* Antwerp: De Sikkel, 1948.

Patrick Waldberg. *René Magritte.* Trans. Austryn Wainhouse. Brussels: De Rache, 1965.

Robert Lebel. *Magritte.* Paris: Fernand Hazan, 1969.

Louis Scutenaire. *Pour illustrer Magritte.* Brussels: Les Lèvres nues, 1969.

David Sylvester. *Magritte.* New York: Praeger, 1969.

Suzi Gablik. *Magritte.* London: Thames and Hudson, 1970.

René Passeron. *René Magritte.* Paris: Filippachi, 1970.

René Magritte. *Manifestes et autres écrits.* Notice by Marcel Mariën. Brussels: Les Lèvres nues, 1972.

Philippe Roberts-Jones. *Magritte, poète visible.* Brussels: Laconti, 1972.

Louis Scutenaire. *René Magritte. La fidélité des images. Le cinématographe et la photographie.* Brussels: Éditions Lebeer Hossmann, 1976.

René Magritte. *La destination: lettres à Marcel Mariën.* Brussels: Les Lèvres nues, 1977.

Bernard Noël. *Magritte.* Trans. Jeffrey Arsham. New York: Crown, 1977.

Louis Scutenaire. *Avec Magritte.* Brussels: Éditions Lebeer Hossmann, 1977.

Richard Calcovoressi. *Magritte.* Oxford: Phaidon, 1979.

René Magritte. *Écrits complets.* Edited and annotated by André Blavier. Paris: Flammarion, 1979.

Harry Torczyner. *René Magritte: The True Art of Painting.* Trans. Richard Miller. New York: Harry N. Abrams, 1979.

Marcel Paquet. *Photographies de Magritte.* Paris: Contrejour, 1982.

Michel Foucault. *This Is Not a Pipe.* Trans. James Harkness. Berkeley: University of California Press, 1983.

Georges Roque. *Ceci n'est pas un Magritte. Essai sur Magritte et la publicité.* Paris: Flammarion, 1983.

José Pierre. *Magritte.* Paris: Somogy, 1984.

Abraham Hammacher. *Magritte.* Trans. James Brockway. New York: Harry N. Abrams, 1985.

Jacques Meuris. *Magritte.* Paris: Casterman, 1989.

René Magritte. *Lettres à André Bosmans, 1958–1967.* Paris: Seghers-Brachot, 1990.

Bernard Marcadé. *René Magritte: Attempting the Impossible.* Trans. Simon Pleasance. Brussels: Labor-Isy Brachot, 1992.

David Sylvester. *Magritte.* London: Thames and Hudson, 1992.

David Sylvester, Sarah Whitfield and Michael Raeburn. *René Magritte, Catalogue raisonné.* Vols. 1-4. Antwerp: Fonds Mercator, 1992–1997.

Sarah Whitfield. Magritte. London: South Bank Centre, 1992.

Marcel Mariën. *Apologies de Magritte.* Brussels: Didier Devillez éditeur, 1994.

David Sylvester and Jan Ceuleers. *René Magritte. Peintures et gouaches.* Antwerp: Ronny Van de Velde, 1994.

Harry Torczyner. *Magritte/Torczyner: Letters between Friends.* Trans. Richard Miller. New York: Harry N. Abrams,

1994.

Alain Robbe-Grillet. *La Belle Captive: A Novel.* Trans. Ben Stoltzfus. Berkeley: University of California Press, 1995.

Paul Nougé. *René Magritte in extenso.* Brussels: Didier Devillez éditeur, 1997.

Jan Ceuleers. *René Magritte, 135 Rue Esseghem, Jette-Bruxelles.* Antwerp: Pandora, 1999.

Patrick Roegiers. *Magritte and Photography.* Trans. Mark Polizzotti. Aldershot: Lund Humphries, 2005.

Marcel Paquet. *René Magritte, 1898-1967.* Trans. Michael Claridge. Cologne: Taschen, 2006.

Robert Hughes. *The Portable Magritte.* Antwerp: Ludion, 2009.

Sarah Whitfield. *René Magritte, Newly Discovered Works, Catalogue raisonné.* Vol. 6. Brussels: Fonds Mercator, 2012.

Jacques Roisin. *René Magritte. La première vie de l'homme au chapeau melon.* N.p.: Les impressions nouvelles, 2014.

Catalogues

René Magritte. New York: Museum of Modern Art, 1965. Text by James Thrall Soby.

Rétrospective Magritte. Brussels: Palais des Beaux-Arts, 1978; Paris: Musée National d'Art Moderne-Centre Georges Pompidou, 1979. Text by Jean Clair, David Sylvester and Louis Scutenaire.

René Magritte und der surrealismus in Belgien. Hamburg: Kunstverein and Kunsthaus, 1982. Text by Marc Dachy, Marcel Mariën and Unde M. Schneede.

René Magritte. Lausanne: Fondation de l'Ermitage, 1987. Text by Camille Goemans, Marcel Mariën et al.

René Magritte. Brussels: Musées royaux des Beaux-Arts, 1988. Text by Louis Scutenaire, André Bosmans and Evelyne Deknop.

René Magritte. Ostend: Provincial Museum voor Moderne Kunst, 1990.

Magritte. La période « vache ». Marseille: Musée Cantini, 1992.

Irène, Scut, Magritte and Co. Brussels: Musée d'art Moderne, 1996.

Magritte. Montreal: Montreal Museum of Fine Arts, 1996. Text by Didier Ottinger.

Magritte. Humlebaeck, Denmark: Louisiana Museum; San Francisco: San Francisco Museum of Modern Art; Edinburgh: Scottish National Gallery of Modern Art, 2000.

Magritte. Paris: Galerie Nationale du Jeu de Paume, 2003. Daniel Abadie, ed.

Magritte and Contemporary Art: The Treachery of Images. Los Angeles: Los Angeles County Museum of Art, 2006. Text by Michel Draguet and Stéphanie Barron.

Magritte tout en papier: collages, dessins, gouaches. Paris: Musée Maillol, 2006. Text by Michel Draguet.

Magritte A bis Z. Vienna: Albertina; Antwerp: Ludion, 2011-2012.

Magritte: The Mystery of the Ordinary. 1926-1938. New York: Museum of Modern Art, 2013. Anne Umland, ed.

Books on Belgian Surrealism

José Vovelle. *Le surréalisme en Belgique.* Brussels: A. De Rache, 1972.

Marcel Mariën. *L'activité surréaliste en Belgique.* Brussels: Éditions Lebeer Hossmann, 1979.

Xavier Canonne. *Surrealism in Belgium, 1924-2000.* Brussels: Fonds Mercator, 2007.

Xavier Canonne. *Surrealism in Belgium: The Discreet Charm of the Bourgeoisie.* Brussels: Marot éditeur; Naples, Florida: Baker Museum, 2014.

Exhibited Works
展出作品

This publication accompanies the eponymous itinerant exhibition on Magritte's photographs and films which started at the Latrobe Gallery, Victoria, Australia (August 2017).

2
Left to right:
Paul, Raymond and René Magritte,
c. 1905.

3
Régina Bertinchamps, René Magritte's mother.

4
Léopold Magritte and Régina Bertinchamps, Lessines, 1898.

5
Left to right:
Paul, Léopold, René and Raymond Magritte, c.1912.

7
Georgette Magritte, c. 1918.

8
René Magritte, c. 1915.

9
Georgette Berger, c. 1922.

10
René Magritte at the camp in Beverloo, 1921.

11
René Magritte and Pierre Bourgeois on military service, Beverloo, June 1921.

12
Georgette and René Magritte, Brussels, June 1922.

13
Georgette and René Magritte,

Brussels, June 1922.

15
Georgette Magritte, c. 1922.

16
The Steadfast Clan, 1929. Magritte's friends in the Forest of Sénart.

17
Georgette, René Magritte and an unidentified girl, 1937.

18
Georgette Magritte, Brussels, Rue Esseghem, undated.

19
Georgette Magritte, Brussels, Rue Esseghem, undated.

21
Paul, René and Georgette Magritte and an unidentified woman, Le Perreux-sur-Marne, 1928.

22
Georgette, René and Paul Magritte, Le Perreux-sur-Marne, c.1928.

23
The Wrath of the Gods, 1929. Magritte's friends in the Forest of Sénart.

24
Capital Punishment, 1929. Magritte's friends in the Forest of Sénart.

25

Georgette Magritte,
Le Perreux-sur-Marne, 1929.

26
Betty Magritte, Georgette Magritte and Irène Hamoir (?) in the garden on Rue Esseghem, c. 1945.

27
René Magritte, 1936.

28
The Bouquet, 1937.
Georgette and René Magritte, Brussels, Rue Esseghem.

29
Georgette Magritte at the North Sea coast, 1947.

31
Twilight, 1937.
Brussels, Rue Esseghem.

35
René Magritte reading Octobre, Brussels, Rue Esseghem, 1936.

36
The Hunters' Gathering, 1934. Left to right: E.L.T. Mesens, René Magritte, Louis Scutenaire, André Souris and Paul Nougé. Seated: Irène Hamoir, Marthe Beauvoisin and Georgette Magritte. Studio Jos Rentmeesters.

37
Above: An unidentified man and Pierre Flouquet. Below: René and Georgette Magritte

and Henriette Flouquet, 1920.

38
The *Correspondance* group: Paul Nougé, Marcel Lecomte and Camille Goemans, 1928.

40
Camille Goemans, Georgette and René Magritte, Le Perreux-sur-Marne, 1928.

41
René and Georgette Magritte, Le Perreux-sur-Marne, 1928.

42
Camille Goemans, Georgette and René Magritte, Le Perreux-sur-Marne, 1928.

43
The Joy of Living, 1928. Georgette Magritte, Camille Goemans and Yvonne Bernard, Le Perreux-sur-Marne.

46
Left to right: Paul Nougé, René Magritte and Marthe Beauvoisin on the Belgian coast, 1932.

47
René Magritte, Le Coq-sur-Mer, c. 1935.

49
Left to right: Paul Nougé, Marthe Beauvoisin, Georgette Magritte, Paul

Colinet and Paul Magritte, Belgian coast, 1937.

50
Left to right: Maurice Singer, Georgette and René Magritte, Paul Colinet and Paul Magritte, Beersel, July 1935.

51
Bottom to top: Georgette and René Magritte, Paul Colinet, Maurice Singer, Irène Hamoir and Paul Magritte, Beersel, July 1935.

52
The Pharaohs or The Eighth Dynasty, August 1935, Lessines. Left to right: René Magritte, an unidentified child, Irène Hamoir and Georgette Magritte.

55
Left to right: Betty Magritte, Paul Colinet, Maurice Singer and Jacqueline Nonkels, c. 1935.

56
The Tales of Perrault, 1930. René Magritte at the Antwerp Zoo.

57
The Romantic Devils, 1930. Georgette Magritte and Paul Nougé at the Antwerp Zoo.

62
The Extraterrestrials IV, 1935, Rue Esseghem, Brussels. Left to right: Paul Colinet, Marcel Lecomte, Jacqueline Nonkels, Georgette and René Magritte.

64
Dissuasion, 12 June 1937, Brussels, Rue Esseghem. Irène Hamoir and Louis Scutenaire.

65
The Extraterrestrials III, 1935, Brussels, Rue Esseghem. Georgette

Magritte, Jacqueline Nonkels and Maurice Singer. Seated: Paul Colinet.

66
The Extraterrestrials II, 1935, Brussels, Rue Esseghem. Georgette Magritte and Paul Colinet.

67
The Extraterrestrials V, 1935, Brussels, Rue Esseghem. Left to right: Paul Colinet, Marcel Lecomte, Georgette and René Magritte.

68
The Feast of Stones, 1942, Brussels. Left to right: Paul Magritte, René Magritte and Marcel Mariën.

69
The Earthquake, 1942, Brussels. Left to right: Marcel Mariën, René Magritte, Betty and Georgette Magritte.

70
Jacqueline Nonkels and Georgette Magritte, Brussels, Rue Esseghem, 1939.

72
The Thousand-and-First Street, 1939, Brussels, Sonian Forest. Left to right: Paul Magritte, Marthe Beauvoisin, René Magritte, Georgette Magritte and Paul Nougé (from behind).

73
Left to right: René Magritte, Marthe Beauvoisin, Georgette Magritte and Paul Nougé. Kneeling: Betty Magritte. Brussels, Sonian Forest, 1939.

74
The Repudiation of Peter, 1939, Brussels, Sonian Forest. Left to right: Paul Magritte, Paul Nougé and René Magritte.

75
Paul Magritte, Marthe Beauvoisin and Marthe Nougé, Brussels, Sonian Forest, 1939.

76
Left to right: Betty Magritte, Georgette Magritte, Paul Colinet and Paul Magritte, 1939.

77
Left to right: Georgette Magritte, Paul Colinet, Betty and Paul Magritte, 1939.

78
Paul Colinet and René Magritte; Georgette and Betty Magritte hiding behind a tree, 1939.

81
The Sermon, 1942, Brussels. Betty and Georgette Magritte.

86
Left to right: Marcel Mariën, René Magritte, Louis Scutenaire, Paul Nougé, Noël Arnaud. Antwerp, Congrès des écrivains et artistes communistes, November 1947.

93
Left to right: Marcel Mariën, René Magritte, Louis Scutenaire, Irène Hamoir, Georgette Magritte and Irène Hamoir's sister-in-law, Louise Hamoir, 1951.

94
René Magritte and Irène Hamoir, Le Zoute, 1954.

95
The Surrealists at the café La Fleur en Papier Doré, Brussels, 1953. Left to right: Marcel Mariën, Albert Van Loock, Camille Goemans, Georgette Magritte, Geert Van Bruaene, Louis Scutenaire, E.L.T. Mesens and René Magritte. Seated:

Paul Colinet.

99
Georges Thiry (photographer), The funeral of René Magritte, 18 August 1967, Schaerbeek cemetery.

100
René Magritte at the Royal Academy of Fine Arts, Brussels, c. 1918.

101
René Magritte at the Royal Academy of Fine Arts, Brussels, November 1917.

102
René Magritte, c. 1915.

103
René Magritte, 1914.

104
René Magritte in front of three poster designs for the Antwerp violinist Dubois-Sylva, c.1920.

107
René Magritte painting *The Empty Mask*, Le Perreux-sur- Marne, 1928.

112
Love, 1928, Le Perreux-sur-Marne. Study for Attempting the Impossible.

113
René Magritte painting *Attempting the Impossible*, Le Perreux-sur-Marne, 1928.

115
Jacqueline Nonkels (photographer), René Magritte painting *Clairvoyance*, Brussels, 4 October 1936.

117
René Magritte at the home of Edward James, London, 1937.

118

René Magritte painting *Youth Illustrated* at the home of Edward James, London, 1937.

122
René Magritte painting *Intelligence*, Brussels, 1946.

126
René Magritte, Brussels, Rue des Mimosas, 1966.

127
Shunk Kender (photographer), René Magritte painting *The Well of Truth*, Brussels, Rue des Mimosas, 1962.

129
Roland d'Ursel (photographer), René Magritte in a straw hat, c. 1950.

130
Georges Thiry (photographer), *The Bird-catcher*, Brussels, Boulevard Lambermont, 1955.

131
Georges Thiry (photographer), René Magritte, Brussels, 1955.

132
Georges Thiry (photographer), René Magritte, Brussels, 1955.

133
Duane Michals (photographer), Magritte, 1965.

135
Charles Leirens (photographer), René Magritte, c.1959.

138
Duane Michals (photographer), René Magritte sleeping, 1965.

139

René Magritte, Jerusalem, 1966.

149
The Holy Family, 1928, Le Perreux-sur-Marne.

151
Paul Magritte, Le Perreux-sur-Marne, 1928.

152
The Creation of Images, 1928, Le Perreux-sur-Marne.

153
Georgette Magritte in front of *The Secret Player*, Le Perreux-sur-Marne, c. 1927.

154
Georgette Magritte, c.1930.

155
Paul Nougé, *The Seers*, c.1930. Marthe Beauvoisin and Georgette Magritte.

157
The Shadow and Its Shadow, 1932, Brussels. Georgette and René Magritte.

163
The Oblivion Seller, 1936.

164
René Magritte and *The Barbarian*, London Gallery, London, 1938.

165
René Magritte, London Gallery, London, 1938.

174
The Destroyer, 1943. Louis Scutenaire.

175
God, the Eighth Day, 1937, Brussels, Rue Esseghem.

178
The Death of Ghosts, 1928, Le Perreux-sur-Marne. Jacqueline Delcourt-Nonkels and René Magritte.

170
The Meeting, 1938, Brussels.

171
Deep Waters, 1934, Brussels, Rue Esseghem.

179
Queen Semiramis, 1947, Brussels.

181
René Magritte filming, c.1959.

185
The Soothsayer, 1942, Brussels. Left to right: Betty Magritte, Georgette Magritte, René Magritte and Marcel Mariën.

195
The Descent from La Courtille, 1928, Le Perreux-sur-Marne. Camille Goemans, René Magritte, Georgette Magritte.

222
René Magritte on horseback, c. 1935.

223
René Magritte on horseback, c. 1935.

224
René Magritte, Houston, 1965.

235
René Magritte, c. 1960.

237
The Labour of Hercules, August 1935, Lessines.

261
René Magritte, Verona, 1967.

263
René Magritte at the Jardin des Plantes, 1929 (photo-booth photos). Right: Flirtatiousness.

265

René Magritte, Jardin des Plantes, 1929 (photo-booth photo).

266
René Magritte, c. 1930.

267
René Magritte, c. 1947.

270
René Magritte, 1925.

271
René Magritte, 1929.

272
René Magritte and his dog, 1946.

275
Not to Be Reproduced and The Poetic World, Brussels, Rue Esseghem, 1937.

276
Georgette Magritte, c. 1947.

277
The Eminence Grise, 1938. René Magritte on the Belgian coast.

280
The Gladness of the Day, August 1935, Lessines. Georgette Magritte, Louis Scutenaire, René Magritte.

281
The Giant, 1937. Paul Nougé on the Belgian coast.

282
Shunk Kender (photographer), René Magritte and Resemblance *(The Eternally Obvious)*, c.1962.

馬格利特・虛假的鏡子

Renè Magritte : The Revealing Image

by Xavier Canonne (Author), Renè Magritte (Artist)

copyright © 2017 Uitgeverij Ludion, an imprint of Graphic Matter

All rights reserved.

Chinese Complex translation © UNI-BOOKS, a division of AND Publishing Ltd.,

Published by arrangement with Uitgeverij Ludion, through LEE's Literary Agency

特別感謝—臺北市立美術館

作　　者　薩維耶・凱能 Xavier Canonne
譯　　者　陳玫妏、蘇威任
封面設計　霧室
內頁設計　白日設計
內頁構成　詹淑娟
文字編輯　柯欣妤
企畫執行　葛雅茜
行銷企劃　郭其彬、王綬晨、邱紹溢、陳雅雯、王瑀
總編輯　　葛雅茜
發行人　　蘇拾平

出版　　原點出版 Uni-Books
　　　　Facebook：Uni-Books 原點出版
　　　　Email：uni-books@andbooks.com.tw
　　　　台北市105松山區復興北路333號11樓之4
　　　　電話：（02）2718-2001　傳真：（02）2718-1258

發行　　大雁文化事業股份有限公司
　　　　台北市105松山區復興北路333號11樓之4
　　　　24小時傳真服務 （02）2718-1258
　　　　讀者服務信箱 Email：andbooks@andbooks.com.tw
　　　　劃撥帳號：19983379
　　　　戶名：大雁文化事業股份有限公司

初版一刷　2018年9月

定價　　　850元
ISBN　　　978-957-9072-30-4
版權所有・翻印必究（Printed in Taiwan）
ALL RIGHTS RESERVED　缺頁或破損請寄回更換
大雁出版基地官網：www.andbooks.com.tw（歡迎訂閱電子報並填寫回函卡）

國家圖書館出版品預行編目(CIP)資料
馬格利特：虛假的鏡子 / 薩維耶.凱能(Xavier Canonne)著；陳玫妏、蘇威任譯. -- 初版. -- 臺北市：原點出版：大雁文化
發行, 2018.09　216面；19*23公分　譯自：René Magritte : The Revealing Image　ISBN 978-957-9072-30-4(平裝)
1.馬格利特(Magritte, René, 1898-1967) 2.畫家 3.傳記 4.比利時　940.99471　　　107015620